Una MUJER de fe
Extraordinaria

Entrega toda tu vida a Dios

JULIE CLINTON

Editorial
PORTAVOZ

La misión de Editorial Portavoz consiste en proporcionar productos de calidad —con integridad y excelencia—, desde una perspectiva bíblica y confiable, que animen a las personas a conocer y servir a Jesucristo.

Título del original: *Becoming a Woman of Extraordinary Faith* © 2011 por Julie Clinton y publicado por Harvest House Publishers, Eugene, Oregon 97402. Traducido con permiso.

Edición en castellano: *Una mujer de fe extraordinaria* © 2013 por Editorial Portavoz, filial de Kregel Publications, Grand Rapids, Michigan 49505. Todos los derechos reservados.

Traducción: Rosa Pugliese

Ninguna parte de esta publicación podrá ser reproducida, almacenada en un sistema de recuperación de datos, o transmitida en cualquier forma o por cualquier medio, sea electrónico, mecánico, fotocopia, grabación o cualquier otro, sin el permiso escrito previo de los editores, con la excepción de citas breves o reseñas.

A menos que se indique lo contrario, todas las citas bíblicas han sido tomadas de la versión Reina-Valera © 1960 Sociedades Bíblicas en América Latina; © renovado 1988 Sociedades Bíblicas Unidas. Utilizado con permiso. Reina-Valera 1960™ es una marca registrada de la American Bible Society, y puede ser usada solamente bajo licencia.

Las cursivas añadidas en los versículos bíblicos son énfasis de la autora.

EDITORIAL PORTAVOZ
2450 Oak Industrial Dr NE
Grand Rapids, MI 49505
Visítenos en: www.portavoz.com

ISBN 978-0-8254-1244-8 (rústica)
ISBN 978-0-8254-0359-0 (Kindle)
ISBN 978-0-8254-8514-5 (epub)

2 3 4 5 / 19 18 17 16 15

Impreso en los Estados Unidos de América
Printed in the United States of America

Contenido

Semana 1 .. 5
Esperanza extraordinaria: Vence tus dudas y temores

Semana 2 .. 27
Belleza extraordinaria: El resplandor de un corazón auténtico

Semana 3 .. 51
Sanidad extraordinaria: Cuando la vida duele

Semana 4 .. 73
Perdón extraordinario: De la culpa a la gracia

Semana 5 .. 97
Soy extraordinaria: En busca de aprobación y sentido

Semana 6 .. 119
Amor extraordinario: Buscada y amada por un Dios inexorable

Semana 7 .. 141
Sueños extraordinarios: Libre de la decepción y el lamento

Semana 8 .. 163
Relaciones extraordinarias: De la soledad a la risa

Semana 9 .. 187
Pasión extraordinaria: Vive libre de la atadura secreta

Semana 10 ... 211
Fe extraordinaria: Cree en Dios aunque la vida no tenga sentido

Notas ... 235

Reconocimientos

Es en los momentos de reflexión en mi vida que Dios me ha revelado gran parte de Él, ¡y lo alabo por su gracia y fidelidad! También quiero reconocer a mi círculo de queridas amigas, que me alientan en el camino de la fe… mujeres que admiro y valoro profundamente como amigas cercanas.

Entre esas mujeres se encuentran Stormie Omartian, Carol Kent, Linda Mintle, Georgia Shaffer, Angela Thomas, Michelle McKinney Hammond, Lysa TerKeurst, Thelma Wells, Jennifer Rothschild y Linda Barrick, quienes se han unido para dar a conocer sus historias en la parte del DVD de este estudio bíblico (solo disponible en inglés). Realmente aprecio la sinceridad con que abrieron su corazón, y el tiempo que amablemente han dedicado en ayudarme a llevar a cabo este proyecto.

Quiero agradecer especialmente a Pat Springle por su ayuda en la escritura de este libro. Dios te ha bendecido con un increíble conocimiento y un corazón que irradia el amor de Cristo. También quiero expresar un especial agradecimiento al Dr. Joshua Straub y Laura Faidley por su experiencia en edición, la investigación y el conocimiento que me brindaron a lo largo de este libro. ¡Son maravillosos!

No creo que sea suficiente hacer llegar mi sentido y sincero agradecimiento a Harvest House Publishers por el apoyo y aliento que me han dado a través de los años; pero igualmente: gracias a Hope Lyda, Gene Skinner, Terry Glaspey, Bob Hawkins y todo el personal de Harvest House, por creer en la plataforma y mensaje de EW [Mujeres extraordinarias] y por darme la oportunidad de abrir mi corazón a mujeres de todo el mundo.

Y, por supuesto, al equipo de EW: Gracias por las largas horas dedicadas durante la semana y los fines de semana a servir fielmente a Cristo y a mujeres de toda la nación. Estoy agradecida, y me siento sumamente bendecida de servir con ustedes.

Finalmente, a mi esposo, Tim, a mi hija, Megan, y a mi hijo, Zach; cada día doy gracias a Dios por la bendición que son en mi vida. Ustedes significan más para mí que cualquier cosa de este mundo. Me encanta la manera en que me aman. ¡Gracias por ser así!

Semana 1

Esperanza extraordinaria:
Vence tus dudas y temores

[Esperanza:] Una expectativa firme y segura de que Dios es real, está presente y obra para mi bien, aun cuando la vida parece estar fuera de mi control.

La escritora norteamericana Jean Kerr llegó a captar la esencia de la esperanza al decir: "Esperanza es sentir que lo que sientes no es permanente".[1] La esperanza es tan esencial para la vida como el aliento. Podemos existir sin esperanza, pero no podemos estar realmente vivas a menos que estemos convencidas, en lo profundo de nuestro corazón, de que se avecina algo bueno.

Del mismo modo, George Iles observó: "La esperanza es la fe que extiende su mano en la oscuridad".[2]

La esperanza es poderosa y necesaria, pero puede ser muy escurridiza. Las falsas esperanzas destruyen nuestros sueños, y la falta total de esperanza da lugar a una constante apatía y un perpetuo aislamiento. ¿Qué podemos esperar? ¿Qué nos ha prometido Dios?

Esta semana veremos la vida de Ana, una mujer que mantuvo su esperanza durante muchos años de desilusiones en los cuales no recibió lo que esperaba. También veremos la vida de otra mujer que encontró la verdadera fuente de esperanza en un momento inesperado. Finalmente, nuestra suprema esperanza no está en las cosas que vemos, gustamos y sentimos. Nuestro anhelo más profundo es encontrar significado y paz en nuestra relación con Dios.

Día 1

Esperanza tenaz

*Si no mirara con ojos de esperanza...
no sabría nada del amor del Calvario.*
AMY CARMICHAEL

No hay nada como un buen llanto, pero para Ana las lágrimas eran una realidad diaria. Durante años, esta mujer de Dios había estado orando por un hijo, pero sus brazos seguían vacíos. Cuando Dios no "cumple" de la manera que pensamos que debería, es fácil cansarse, amargarse, rendirse. Sin embargo, Ana decidió aferrarse tenazmente a la esperanza de que Dios era real, estaba presente y obraría para su bien.

En la Palabra

Lee 1 Samuel 1 y presta especial atención a los versículos 10-11:

Ella con amargura de alma oró a Jehová, y lloró abundantemente. E hizo voto, diciendo: Jehová de los ejércitos, si te dignares mirar a la aflicción de tu sierva, y te acordares de mí, y no te olvidares de tu sierva, sino que dieres a tu sierva un hijo varón, yo lo dedicaré a Jehová todos los días de su vida, y no pasará navaja sobre su cabeza.

Muchas de nosotras vivimos tan extenuadas como madres que anhelamos tener algunos minutos de paz y quietud para alejarnos de todo el ruido y las demandas de nuestros hijos; ¡un baño caliente y relajado es como el cielo! Pero he hablado con mujeres que harían cualquier cosa para enfrentar esas demandas. Se sienten terriblemente vacías, porque no pueden tener hijos. Cada día, despiertan a la

realidad del vacío de su corazón que simplemente ninguna otra cosa puede llenar.

Ana se sentía exactamente así. En una historia que nos recuerda a otras que hemos leído, su esposo Elcana tenía dos esposas, y su otra esposa, Penina, tenía varios hijos e hijas. En su cultura, la incapacidad de concebir de la mujer no solo le causaba un daño psicológico, sino que era considerada una señal del desagrado de Dios.

Elcana, su esposo, era un hombre bueno y sensible. Amaba a Ana con todo su corazón, y la honraba en todo lo que podía. Cuando vio que lloraba, porque estaba muy afligida, le preguntó: "¿Por qué lloras? ¿Por qué no comes? ¿Y por qué está afligido tu corazón? ¿No te soy yo mejor que diez hijos?". (¡Ni más ni menos, un hombre!). Su intención era buena, pero Elcana simplemente no entendía la profundidad de su dolor y vergüenza.

La otra mujer de la familia no igualaba el consuelo y comprensión del esposo de Ana. Los celos incitaban a Penina a burlarse de Ana, y estoy segura de que Penina aprovechaba cada oportunidad de hablar de sus hijos frente a ella.

Ana pudo haber abandonado su sueño de tener un hijo, pero no lo hizo. En medio de su aflicción, a pesar del ridículo que soportaba en su propia casa cada día y ante la vergüenza que sentía cuando estaba en público, ella seguía pidiéndole a Dios que respondiera su oración. Y después de años de oración, ruegos y espera, Dios le dio un hijo; pero no cualquier hijo.

El pequeño Samuel llegó a ser un profeta poderoso y ungió al primer rey de Israel. El nombre de Ana significa "gracia" o "favor". Ciertamente, Dios recompensó la esperanza persistente de Ana con su favor.

Hazlo realidad en tu vida

A la mayoría de las mujeres les cuesta aferrarse a la esperanza. ¿Deberíamos acaso abandonar nuestra esperanza? Nadie puede respondernos esto. La novelista Pearl Buck comentó una vez: "La vida sin idealismo es en realidad una vida vacía. Debemos tener esperanza igual que debemos tener pan; comer pan sin esperanza aún así es morirse poco a poco de hambre".[1] La demora de Dios no es necesariamente un "no" definitivo. Se requiere de sabiduría para notar la diferencia entre su voz y nuestros anhelos personales. A veces, Dios quiere darnos una respuesta milagrosa. El proceso de demora y espera

==purifica nuestras motivaciones, fortalece nuestra fe y nos prepara para aceptar la respuesta de Dios con gratitud.==

¿Qué has estado esperando durante mucho tiempo? ¿Ha respondido Dios tu oración? Describe qué ha sucedido y cómo te ha afectado.

Lee de nuevo 1 Samuel 1. Describe las emociones y relaciones de Ana durante los años previos al nacimiento de Samuel. ¿Piensas que ella se lamentaría de hacer la promesa de ofrecer su hijo a Dios si le daba un hijo? ¿Por qué sí o por qué no?

¿Cómo piensas que podemos discernir la diferencia entre cuando Dios nos dice: "Sigue esperando" y "No, no es mi voluntad"?

¿Cómo puedes mantener tu corazón abierto a la idea de que Dios podría responder de forma distinta a lo que esperas?

Dedica un momento a leer estos versículos y piensa en cómo se aplican a tu vida. Pon tu nombre en alguna parte de estos versículos. Ora con estos pasajes en tu corazón.

- "Y ahora, Señor, ¿qué esperaré? Mi esperanza está en ti. Líbrame de todas mis transgresiones… Oye mi oración, oh Jehová, y escucha mi clamor. No calles ante mis lágrimas" (Sal. 39:7-8, 12).

- "Porque tú, oh Señor Jehová, eres mi esperanza, seguridad mía desde mi juventud. En ti he sido sustentado desde el vientre… Mas yo esperaré siempre, y te alabaré más y más" (Sal. 71:5-6, 14).

- "Bendito el varón que confía en Jehová, y cuya confianza es Jehová. Porque será como el árbol plantado junto a las aguas, que junto a la corriente echará sus raíces, y no verá cuando viene el calor, sino que su hoja estará verde; y en el año de sequía no se fatigará, ni dejará de dar fruto" (Jer. 17:7-8).

De corazón a corazón

Una de mis citas favoritas sobre la esperanza es de Anne Lamott:

<u>La esperanza comienza en la oscuridad, la persona tenaz cree que si tan solo va y trata de hacer lo correcto, llegará el amanecer. Espera, observa y trabaja: no se rinde.</u>[2]

Ir a Dios con un espíritu de expectativa nos da la libertad de vivir delante de Dios y de otros con profundo gozo, <u>no con enojo, resentimiento o amargura</u>... no importa cuál sea el resultado, no importa cuán largo sea el camino. Esta es una de las travesías más difíciles en el corazón de una mujer. Nuestro reto es aferrarnos tenazmente a la esperanza igual que Ana, pero al mismo tiempo reconocer que Dios a veces dice <u>"no"</u> en lugar de <u>"sigue confiando y esperando"</u>.

Señor, dame esperanza en áreas de mi vida donde he dejado de creer que las cosas podrían ser diferentes. Dame sabiduría para reconocer la diferencia entre la esperanza de mi corazón y tus planes para mí. Incluso cuando tú dices "no", Dios, quiero confiar en ti.

Día 2

Los momentos de Dios

> *La esperanza llena el alma afligida con un gozo y un consuelo tan profundos que puede reírse aun con lágrimas en sus ojos, suspirar y cantar, todo en un respiro; esto es "gozo en la esperanza".*
>
> **WILLIAM GURNALL**

¿Ha habido un momento en tu vida en el que Dios te haya tomado totalmente por sorpresa? No lo estabas buscando necesariamente y, tal vez, ni siquiera estabas orando, pero de repente, de la nada, Dios intervino e hizo algo.

Me gusta llamar a estas situaciones los "momentos de Dios", los cuales me recuerdan que Dios siempre está con nosotras; que siempre está tratando de conquistarnos con su amor, incluso cuando lo ignoramos, cuando estamos demasiado ocupadas o hasta cuando huimos de Él intencionalmente. Para la mujer samaritana, ir al pozo llegó a ser un momento de Dios en el que un extraño pidió un vaso de agua… ¡y resultó ser que ese extraño era el mismo Jesús!

En la Palabra

Lee Juan 4 y presta especial atención al versículo 9:

> *La mujer samaritana le dijo: ¿Cómo tú, siendo judío, me pides a mí de beber, que soy mujer samaritana? Porque judíos y samaritanos no se tratan entre sí.*

Ella había tratado de llenar el vacío de su corazón con un hombre, pero no resultó. La angustia que sentía produjo en ella el anhelo de más intimidad, de modo que buscó otro hombre. Pero con este

tampoco resultó, ni con el otro, ni con el otro, ni con el otro. Con cada intento, su anhelo de amor se convertía en la desesperación de que alguien la amara ¡que cualquiera la amara! Cada una de sus elecciones parecía razonable en ese momento.

Después de todo, ¿no le ofrecía cada uno de los hombres amor? Pero el patrón de relaciones resquebrajadas dañó su reputación y creó una imagen de vergüenza y duda. Para evitar los gritos de desaprobación de otras mujeres, fue al mediodía a extraer agua del pozo cuando no había nadie alrededor. Su esperanza de amor la había convertido en "esa mujer".

Pero este día sería diferente. Cuando llegó al pozo, un extraño estaba sentado allí. *Bueno* —probablemente pensó—, *ese hombre no me conoce*. El hombre era judío, y dado que ella era samaritana, estaba segura de que él la ignoraría. Pero no fue así. Él entabló conversación con ella al preguntarle gentilmente: "¿Me darías de beber?".

En los siguientes minutos, esta extranjera le expuso su más profundo dolor y sus más grandes sueños. Él le habló con palabras de bondad y verdad, pero, igual de importante, le manifestó que estaba genuinamente interesado por ella; ¡de una manera muy diferente a la de los hombres que ella había conocido! Mientras Él le explicaba las respuestas a las preguntas más importantes de la vida, ella parecía un poco confundida. Pero Él ni se inmutó, sino que le siguió explicando hasta que entendió. ¡Me encanta eso!

De repente, se le llenó el vacío de su corazón, y su esperanza, que probablemente había perdido hacía mucho tiempo, llegó a ser una realidad. Aquel día ella había ido al pozo sin pensar que encontraría la respuesta a los misterios de la vida. Pero en el pozo no solo encontró la respuesta teológica, sino al Salvador que *es* la respuesta.

Durante años, ella había anhelado tener una relación con alguien que la aceptara, y ese día encontró a alguien que genuinamente la amaba y le ofreció más de lo que pudiera imaginar. ¿Cómo sabemos que lo "recibió"? Ella volvió al pueblo y le dijo a todos (a quienes la habían rechazado y se habían burlado de ella, a quienes había tenido temor tan solo unas horas antes) que había conocido a Cristo, y ellos le pidieron a Jesús que se quedara dos días más para escuchar el mensaje que había cambiado la vida de esta mujer.

Hazlo realidad en tu vida

La historia de cada mujer es un poco diferente. Hacía años que Ana había estado rogando a Dios que cumpliera sus sueños; la mujer

en el pozo ni siquiera sabía cómo definir su esperanza; pero Jesús sí. A veces, incluso cuando hemos perdido la esperanza, Dios aparece de alguna manera para tocar nuestro corazón con su gracia, consuelo y sanidad. ¿Acaso no es así Dios? Nosotras nos rendimos; Él no.

¿Qué "buenos momentos" has tenido en tu vida? ¿Ha "aparecido" Dios inesperadamente para cumplir con un sueño por mucho tiempo abrigado, ya sea en tu vida o en la vida de una amiga o un familiar?

Vuelve a leer Juan 4:1-30. ¿Qué impulsa a alguien a involucrarse en una serie de relaciones resquebrajadas? ¿Por qué crees que esta mujer se abrió a Jesús ese día?

¿Cómo podemos preparar nuestro corazón para cuando Dios aparezca de manera inesperada para cumplir nuestros sueños?

Dedica un momento a leer estos versículos y piensa en cómo se aplican a tu vida. Pon tu nombre en alguna parte de estos versículos. Ora con estos pasajes en tu corazón.

- "He aquí el ojo de Jehová sobre los que le temen, sobre los que esperan en su misericordia, para librar sus almas de la muerte, y para darles vida en tiempo de hambre. Nuestra alma espera a Jehová; nuestra ayuda y nuestro escudo es él. Por tanto, en él se alegrará nuestro corazón, porque en su santo nombre hemos confiado" (Sal. 33:18-21).

- "Esto recapacitaré en mi corazón, por lo tanto esperaré. Por la misericordia de Jehová no hemos sido consumidos, porque nunca decayeron sus misericordias. Nuevas son cada mañana; grande es tu fidelidad. Mi porción es Jehová, dijo mi alma; por tanto, en él esperaré" (Lm. 3:21-24).

De corazón a corazón

Muy a menudo, me preocupo por todo lo que me rodea: llevar a Zach a su partido, tratar de ponerme al día con la ropa sucia o ayudar a Megan a estudiar para su examen de microbiología. Estoy tan ocupada en cumplir con las actividades de mi agenda, que no veo ni invito a Dios a intervenir en lo que estoy haciendo.

A menudo me conformo con "sobrevivir" día tras día, en vez de aceptar cada día como una oportunidad de ver los momentos de Dios. No son necesariamente drásticos o milagrosos, pero son maravillosos recordatorios de que Dios está con nosotras, nos fortalece y nos da suficiente gracia para cada paso... cada momento.

Señor, abre mis ojos en este día para poder ver los "momentos de Dios" que hay a mi alrededor. Quiero ver las cosas como tú las ves, e invitarte a intervenir en cada parte del día; incluso en las partes realmente comunes y corrientes. Interviene, Dios, cuando menos lo espero.

Día 3

Sueños rotos

*La esperanza que se demora enferma el corazón,
pero el deseo cumplido es árbol de vida.*
PROVERBIOS 13:12 (LBLA)

Todas nos deprimimos a veces. Pero las decepciones y los disgustos, o peor aún, las traiciones, los fracasos y las pérdidas constantes, pueden debilitar nuestra esperanza y destruir nuestros sueños una vez preciados. Cuando la depresión llega a ser la norma en nuestra vida, luchamos simplemente por sobrevivir... y salir de la cama.

En la Palabra

Lee el Salmo 42 y presta especial atención al versículo 5:

> *¿Por qué te abates, oh alma mía, y te turbas dentro de mí?
> Espera en Dios; porque aún he de alabarle, salvación mía
> y Dios mío.*

Muchas mujeres viven hoy en un estado lamentable de depresión. La acumulación de su abatimiento les ha afectado negativamente y se han conformado con una vida escasa de gozo, amor, esperanza o aventura. Es fácil comenzar a desmotivarse; ya no querer correr riesgos y tener como meta principal nuestra autoprotección.

Durante mucho tiempo tenían la esperanza de que las personas las amaran, sus hijos tomaran buenas decisiones y sus amigas siempre estuvieran cuando las necesitaran; pero en algún momento se sumaron desilusiones que inclinaron la balanza y dejaron de creer en esas "cosas buenas". Pocas han llegado a esta conclusión, pero su estilo de vida apático y vacío lo dice todo.

El rey Salomón dijo acertadamente: "La esperanza que se demora enferma el corazón". Muchas mujeres hoy día tienen enfermo su corazón, y ni siquiera están buscando una cura. ¿Has estado cerca alguna vez de alguien deprimido? ¿Has estado alguna vez deprimida? Creo que hay dos clases distintas de circunstancias que amenazan nuestro sentido de esperanza. Una consiste en *los deseos normales y auténticos de amor, estabilidad y significado en la vida*. Queremos que nuestro matrimonio, nuestra familia y nuestras amistades estén llenos de significado y amor. Cuando esta esperanza se hace trizas, ya sea por elección propia o por casualidad, nuestro corazón se hiere.

En nuestros momentos más oscuros nos sentimos solas, y nos aislamos incluso más de aquellos que realmente se preocupan por nosotras. Sí, a veces necesitamos estar solas, pero no todo el tiempo. No queremos aburrir o molestar a nadie con nuestro dolor, pero en ocasiones no nos damos cuenta de que algunas personas realmente quieren acompañarnos y ayudarnos a atravesar esos días difíciles. De hecho, es un don y un privilegio ayudarnos de esta manera.

La otra amenaza a nuestro sentido de esperanza es más insidiosa: *Cuando nuestras expectativas poco realistas se derrumban*, no nos dolemos. En cambio, nos resentimos. Vivimos en una cultura acomodada, y damos por hecho una vida rodeada de comodidades extraordinarias. Nos quejamos si el aire acondicionado no funciona perfectamente o si el avión llega unos minutos tarde.

Solo hace una o dos generaciones, el aire acondicionado era una novedad exclusiva de los más pudientes, y los viajes se medían en días y semanas, no en minutos y horas. Pero nos hemos acostumbrado a la comodidad de los hornos microondas, las ventanillas autoservicio, cosas instantáneas, servicios rápidos, y algunas mujeres sienten un genuino resentimiento si sus deseos no se cumplen ¡perfecta e instantáneamente!

Nuestra solución es tratar de hacer más cosas en el menor tiempo posible, desempeñar tareas múltiples y pasarnos la vida enviando mensajes de texto. Cuanto más confiamos en que la tecnología nos ayude a vivir felices y sin dificultades, más corremos el riesgo de distraernos, ignorar a las personas que están a nuestro lado y molestarnos por cualquier inconveniente. El remedio en este caso no es lamentarnos con nuestras amistades, sino adquirir una nueva perspectiva sobre lo que es importante en la vida.

Hazlo realidad en tu vida

Cualquiera que sea la causa, los sueños rotos requieren atención. Si minimizamos el dolor, gradualmente nos destruirá como un cáncer. Bastante a menudo, no necesitamos que nuestros sueños se cumplan milagrosamente, pero necesitamos al menos convencernos de que Dios tiene el control y que nos está enseñando una lección valiosa. ¡Y eso es difícil de hacer!

¿Te puedes identificar con el lamento del Salmo 42? ¿Cuándo se ha abatido tu alma? ¿Has abierto tu corazón a Dios al respecto, como hizo David?

Describe dos clases de sueños rotos. ¿Cómo responde la mayoría de las personas a cada una de las clases?

Vuelve a leer Proverbios 13:12. Describe un tiempo en el que tu corazón se enfermó por sueños que no se hicieron realidad. ¿Te ayudó alguien a atravesar ese tiempo? ¿Permitiste que alguien te ayudara? Si es así, ¿cómo?

Dedica un momento a leer estos versículos y piensa en cómo se aplican a tu vida. Pon tu nombre en alguna parte de estos versículos. Ora con estos pasajes en tu corazón.

- "Muéstrame, oh Jehová, tus caminos; enséñame tus sendas. Encamíname en tu verdad, y enséñame, porque tú eres el Dios de mi salvación; en ti he esperado todo el día" (Sal. 25:4-5).

- "Y el Dios de esperanza os llene de todo gozo y paz en el creer, para que abundéis en esperanza por el poder del Espíritu Santo" (Ro. 15:13).

- "En Dios solamente está acallada mi alma; de él viene mi salvación. Él solamente es mi roca y mi salvación; es mi refugio, no resbalaré mucho" (Sal. 62:1-2).

De corazón a corazón

¿Como podemos vivir con esperanza, prácticamente y no solo como una idea? Vaclav Havel, dramaturgo y ex Presidente de Checoslovaquia, dijo sabiamente:

> La esperanza no es… la convicción de que algo resultará bien, sino la certeza de que algo tiene sentido, a pesar del resultado.[1]

En este caso, nuestro mayor deseo es la sabiduría y la perspectiva de Dios acerca de nuestras circunstancias, y eso es suficiente para llenar otra vez nuestro corazón con esperanza. El reto para mí es creer que Dios es realmente suficiente… y en realidad vivirlo.

Dios, detesto cuando mi mundo se desmorona. Dame en este día esperanza a través de las promesas de tu Palabra. Incluso cuando parezca que mis sueños se han truncado, sé que tú eres fiel. Quiero poner mi esperanza en ti, no en mis propios sueños o logros.

Día 4

La esperanza nos purifica

Si tenemos un deseo que nada en este mundo puede satisfacer, la explicación más lógica es que fuimos hechos para otro mundo.

C. S. LEWIS

¿Te sientes vacía? ¿Exhausta? ¿Anhelas algo más? Como mujeres, deberíamos sentirnos así, porque nunca fuimos hechas para vivir en este mundo caído. Hemos sido hechas para el Edén, y para tener comunión con Dios.

C. S. Lewis lo expresó de esta manera: "Somos criaturas exánimes, que perdemos el tiempo en las bebidas, el sexo y la ambición cuando se nos ofrece gozo infinito, igual que el niño ignorante que quiere seguir haciendo tortas de barro en un suburbio pobre, porque no se puede imaginar lo que significa una oferta de vacaciones a orillas del mar. Nos conformamos con muy poco".[1]

En esta vida, como creyentes, vivimos exactamente entre el "ya" y el "todavía no". Hemos experimentado la maravillosa gracia de Dios al perdonarnos, convertirnos en sus hijas amadas y darnos más significado y propósito del que una vez soñamos que fuera posible. Pero esto es solo una muestra de lo que ha de venir.

En la Palabra

Lee 1 Juan 3 y presta especial atención a los versículos 2-3:

Amados, ahora somos hijos de Dios, y aún no se ha manifestado lo que hemos de ser; pero sabemos que cuando él se manifieste, seremos semejantes a él, porque le veremos tal

como él es. Y todo aquel que tiene esta esperanza en él, se purifica a sí mismo, así como él es puro.

Pablo dijo a los cristianos de Éfeso que la presencia y el poder del Espíritu Santo en nuestra vida es un "anticipo" de los que disfrutaremos cuando veamos a Jesús cara a cara. Tan maravilloso como es ahora recibir el amor de Dios, nuestra experiencia en el presente no se compara a la transformación y el gozo puro que encontraremos en la presencia de Dios.

Dios ha puesto en cada uno de nuestros corazones el anhelo por el cielo. Sin embargo, en el presente tenemos que vivir en el conflicto entre lo que es y lo que será. C. S. Lewis, que entendió este conflicto, nos anima: "Dios no nos entrega la felicidad y seguridad estables que todos deseamos, por la naturaleza misma del mundo. Sin embargo, ha repartido ampliamente gozo, placeres y alegría… Nuestro Padre nos renueva en el viaje con algunas posadas agradables, pero no nos anima a confundirlas con el hogar".[2]

En su primera carta, Juan habla del conflicto entre nuestro estado espiritual presente y el que vendrá, y nos muestra el contraste como una motivación para consagrarnos totalmente a Dios. Si realmente entendemos a dónde vamos, insinúa Juan, no permitiremos que nada nos impida correr la carrera que Dios nos ha puesto por delante.

El escritor a los Hebreos dice que hay dos categorías de cosas que se nos interponen: pecados y obstáculos. Ambas cosas son como tratar de llevar una mochila pesada cuando estamos corriendo una carrera. Es contraproducente y no tiene ningún sentido. Cuando nos centramos en el futuro recordamos qué es lo más importante en el presente. Cuando nos damos cuenta de que gran parte de lo que el mundo valora se quemará algún día cuando todo pase por el fuego del juicio, nuestros pensamientos se aclaran y nuestras decisiones son más precisas.

Hazlo realidad en tu vida

¿Acaso podemos enfocarnos demasiado en las glorias que disfrutaremos cuando estemos con Jesús? Supongo que sí, pero en nuestra cultura cristiana moderna, nos centramos demasiado en los placeres que queremos disfrutar en el presente. Juan nos recuerda que una clara vislumbre del futuro incide totalmente en nuestra manera de vivir el presente.

Cuando disfrutamos de bendiciones y bienestar, no debemos darlo por sentado, sino agradecer a Dios y hacer partícipes a otros. Y cuando nuestro corazón está angustiado, podemos recordar que llegará el día cuando toda lágrima se secará. Las bendiciones y adversidades son simplemente herramientas en las manos de Dios que nos recuerdan su amor y sus propósitos. Cuando llegamos a entender esta realidad, no nos sentiremos culpables por disfrutar las cosas buenas que Él nos da, y no nos sumiremos en la desesperación cuando las cosas no funcionan como esperábamos.

Las personas que conoces, ¿pasan demasiado tiempo pensando en el futuro, en el día que vean a Jesús, o buscando los placeres del presente? ¿Y tú? ¿Cuál es el resultado de cada enfoque?

Vuelve a leer 1 Juan 3:2-3. ¿Qué crees que significa que cuando veamos a Jesús "seremos semejantes a Él?

¿De qué manera centrarnos en la esperanza de un futuro glorioso con Dios purifica nuestras elecciones, motivaciones y relaciones presentes?

Dedica un momento a leer estos versículos y pensar en cómo se aplican a tu vida. Pon tu nombre en alguna parte de estos versículos. Ora con estos pasajes en tu corazón.

- "No se angustien. Confíen en Dios, y confíen también en mí. En el hogar de mi Padre hay muchas viviendas; si no fuera así, ya se lo habría dicho a ustedes. Voy a prepararles un lugar. Y si me voy y se lo preparo, vendré para llevármelos conmigo. Así ustedes estarán donde yo esté" (Jn. 14:1-3, NVI)

- "Por tanto, no desmayamos; antes aunque este nuestro hombre exterior se va desgastando, el interior no obstante

se renueva de día en día. Porque esta leve tribulación momentánea produce en nosotros un cada vez más excelente y eterno peso de gloria; no mirando nosotros las cosas que se ven, sino las que no se ven; pues las cosas que se ven son temporales, pero las que no se ven son eternas" (2 Co. 4:16-18).

- "Antes bien, como está escrito: Cosas que ojo no vio, ni oído oyó, ni han subido en corazón de hombre, son las que Dios ha preparado para los que le aman" (1 Co. 2:9).

De corazón a corazón

Si tenemos esperanza en el futuro de Dios para nuestra vida, las dificultades que soportamos tendrán un nuevo significado. En su excelente libro *El sanador herido*, Henri Nouwen escribió:

> Cuando somos conscientes de que no tenemos que escapar a nuestro sufrimiento, sino que podemos movilizarlo hacia una búsqueda común de la vida, ese sufrimiento pasa de ser una expresión de desesperación a una señal de esperanza.[3]

Piensa en todo momento y detenidamente cómo será estar con Jesús, sin las nubes del pecado, la duda y el temor, que nos impiden disfrutar plenamente su amor por nosotros. Permite que esta esperanza incida en tu manera de vivir: en tus decisiones sobre el dinero y las posesiones, en perdonar en vez de guardar rencor, y en dedicar tu tiempo a cosas que realmente importen.

Dios, mi corazón anhela tu hogar. Ayúdame a vivir en el presente con mis ojos puestos en la eternidad. Vivir con la bendita esperanza de estar un día en tus brazos.

Día 5

Aunque desmayemos

No te apoyes en tu esperanza, sino en Cristo, la fuente de tu esperanza.
CHARLES SPURGEON

Cuando era niña siempre pensaba: ¿Cómo será volar? No en un Jumbo 747, sino como un ave; libre de los desvelos y preocupaciones que nos agobian. David dijo lo mismo: "¡Quién me diese alas como de paloma! Volaría yo, y descansaría" (Sal. 55:6). Esperar en Dios nos da alas, incluso cuando desmayemos, o estemos cansadas o agotadas. Incluso cuando tropezamos y caemos, la esperanza nos sostiene. Es el viento que nos impulsa no tan solo para sobrevivir, sino para remontar el vuelo. ¿Quién no diría que "sí" a esto?

En la Palabra

Lee Isaías 40 y presta especial atención a los versículos 30-31:

> *Los muchachos se fatigan y se cansan, los jóvenes flaquean y caen; pero los que esperan a Jehová tendrán nuevas fuerzas; levantarán alas como las águilas; correrán, y no se cansarán; caminarán, y no se fatigarán.*

La mayoría de nosotras puede al menos citar parte de este hermoso pasaje de Isaías que dice: "levantarán alas como las águilas", pero necesitamos entender el contexto de esta inspiradora imagen. El pueblo de Dios había perdido totalmente la esperanza. Estaba profundamente desanimado, porque no podía ver la mano de Dios obrando a su alrededor. De hecho, estaba tan disgustado que acusó a Dios de apatía: "¡Ni siquiera te importan nuestros problemas!".

¿Has estado alguna vez en esta situación? Yo sí. Tarde o temprano, toda mujer que camine con Dios sentirá que sus oraciones no pasan el cielo raso. Nos sentimos solas, abandonadas y sin esperanza. En momentos así, puede parecer que Dios está obrando en la vida de los demás, pero se ha olvidado de la nuestra. La esperanza extraordinaria suele nacer en momentos de sinceridad angustiosa cuando solo podemos reunir valor para quejarnos a Dios de que no nos parece justo lo que está haciendo (o no haciendo). Esto no es mucha fe, pero es suficiente para que Dios obre.

Cuando el pueblo cuestionó la bondad de Dios, Isaías le recordó la verdad: no que Dios haría instantáneamente que sus vidas fueran agradables, sino que Dios es majestuoso en su poder y solícito en su amor. El profeta escribió en Isaías 40:28-29:

> ¿No has sabido, no has oído que el Dios eterno es Jehová, el cual creó los confines de la tierra? No desfallece, ni se fatiga con cansancio, y su entendimiento no hay quien lo alcance. Él da esfuerzo al cansado, y multiplica las fuerzas al que no tiene ningunas.

No importa cuán sombrías parezcan nuestras circunstancias, Isaías nos anima a seguir confiando en la bondad y grandeza de Dios. No importa cuánto tarde Dios en lograr sus propósitos, el profeta nos dice que debemos aferrarnos a la esperanza. Si vemos solo lo que podemos ver con nuestros ojos físicos, rápidamente nos desalentaremos. Pero si tenemos los ojos de la fe y seguimos esperando en Aquel que trabaja detrás del telón donde nadie lo ve, nuestro corazón puede volar con alas como las águilas, aunque aún no hayamos visto la mano de Dios obrando.

Hazlo realidad en tu vida

Mary Lou Redding es autora, artista y editora de *El aposento alto*. En su lucha por encontrar esperanza en medio de sus circunstancias difíciles, aprendió a seguir aferrada a Dios. Ella escribió:

> Nuestra esperanza en Dios nos lanza al futuro. La esperanza nos permite confirmar la realidad de la vida abundante que es nuestra en Cristo. La esperanza nos permite estar con aquellos que sufren y sostenerlos hasta que pueden volver a sentir el amor de Dios por sí mismos. La esperanza nos permite trabajar para traer el reino de Dios a la tierra aunque no veamos resultados.

Nuestra esperanza comienza y termina en Dios, la fuente de toda esperanza.¹

¿Has sentido alguna vez que Dios te abandonó? ¿Cómo fue para ti?

Vuelve a leer Isaías 40:27-31. Según Isaías ¿de dónde viene la esperanza? ¿Cómo la obtenemos?

¿De qué manera enfocarte en la bondad y grandeza de Dios podría animarte a seguir teniendo esperanza hoy?

Dedica un momento a leer estos versículos y pensar en cómo se aplican a tu vida. Pon tu nombre en alguna parte de estos versículos. Ora con estos pasajes en tu corazón.

- "Pido también que les sean iluminados los ojos del corazón para que sepan a qué esperanza él los ha llamado, cuál es la riqueza de su gloriosa herencia entre los santos, y cuán incomparable es la grandeza de su poder a favor de los que creemos. Ese poder es la fuerza grandiosa y eficaz" (Ef. 1:18-19).

- "Nosotros también gemimos dentro de nosotros mismos, esperando la adopción, la redención de nuestro cuerpo. Porque en esperanza fuimos salvos; pero la esperanza que se ve, no es esperanza; porque lo que alguno ve, ¿a qué esperarlo? Pero si esperamos lo que no vemos, con paciencia lo aguardamos" (Ro. 8:23-25).

- "Acerquémonos con corazón sincero, en plena certidumbre de fe, purificados los corazones de mala conciencia, y lavados los cuerpos con agua pura. Mantengamos firme, sin fluctuar, la profesión de nuestra esperanza, porque fiel es el que prometió" (He. 10:22-23).

De corazón a corazón

Esperanza. A veces, es difícil aferrarse a la esperanza. Como cristianos, nuestra esperanza es mucho más que un sentimiento de felicidad reconfortante. R. C. Sproul lo describe de esta manera:

> La esperanza es el ancla del alma (He. 6:19), porque da estabilidad a la vida cristiana. Pero la esperanza no es simplemente un "deseo" (ojalá pasara esto o aquello); antes bien, es aquello que se sujeta a la certeza de las promesas del futuro que Dios ha hecho.[2]

¿Cómo podemos tú y yo aferrarnos a la esperanza? *Aferrándonos a Jesús.* No podemos poner nuestra esperanza en nuestra capacidad de resolver las cosas o en nuestra idea de cómo debería obrar Dios.

La única realidad que nunca cambiará en esta vida es nuestra relación con Cristo. "Nadie las puede arrebatar de la mano de mi Padre", dijo Jesús. Él estaba hablando de nosotras, sus hijas. Estamos a salvo y seguras en las manos de nuestro Padre celestial. En este día, tú y yo podemos volar en las alas de las promesas de Dios y aprender a volar, libres de nuestros temores y nuestras preocupaciones... no importa lo que nos depare la vida.

¡Esto es esperanza extraordinaria!

Señor, muy a menudo nos olvidamos de quién eres en realidad. Gracias por recordarme en este día cuán bueno, poderoso y amoroso eres tú. Renueva mis fuerzas a medida que aprendo a esperar en ti, y cuando mis fuerzas se acaben, levántame con tus fuerzas. Dame alas para volar.

Semana 2

Belleza extraordinaria:
El resplandor de un corazón auténtico

[Belleza:] Todos los aspectos buenos, preciosos y atractivos de una persona.

Escogida. Valorada. Deseada. Todas queremos que nos consideren bellas, pero demasiado a menudo, cuando nos miramos al espejo o escudriñamos nuestro corazón, nos desilusionamos —y mucho— de nosotras mismas. ¿Estás cansada del despliegue de modelos en la publicidad? ¿Estás lista para redescubrir la verdadera belleza? Esta semana, trataremos de vernos como Dios nos ve y vislumbrar la belleza intrínseca que todas tenemos.

¡Seguramente Eva tuvo la respuesta que todas esperamos cuando Adán la vio en toda su gloria por primera vez! Y Lidia aprendió a disfrutar las cosas hermosas como regalos de Dios. No eran obsesiones ni distracciones. Aprenderemos mucho de estas dos mujeres.

Veremos también otra perspectiva de la belleza que nos inspirará, nos confortará y nos señalará a Dios para que podamos deleitarnos en su belleza.

Día 1

Satisfecha

*El calor no puede separarse del
fuego, ni la belleza de lo eterno.*
DANTE ALIGHIERI

Nuestra belleza no es solo externa. Dios nos creó para ser bellas por dentro también. Y cuando nuestro corazón está lleno de su amor y su gracia, actuamos bellamente en todo lo que hacemos. Eva estaba segura de su belleza sin que se le subiera a la cabeza. No era orgullosa ni engreída. No se degradaba ni se despreciaba. Por el contrario, Eva *no se avergonzaba* de su belleza.

En la Palabra

Lee Génesis 2 y presta especial atención a los versículos 23-25:

Dijo entonces Adán: Esto es ahora hueso de mis huesos y carne de mi carne; ésta será llamada Varona, porque del varón fue tomada. Por tanto, dejará el hombre a su padre y a su madre, y se unirá a su mujer, y serán una sola carne. Y estaban ambos desnudos, Adán y su mujer, y no se avergonzaban.

Un día Dios creó a Eva, y cuando se la presentó a Adán, sus ojos fueron cautivados por su belleza. Su comentario podría traducirse: "¡Guau! ¡Qué ven mis ojos!". Adán estaba encantado con Eva, y en la seguridad y protección de su relación, estaban desnudos y no se avergonzaban.

¿Es trivial la belleza física? No. ¿Cómo podría serlo? ¡Dios la creó! Muchas mujeres en los círculos cristianos se degradan y se desprecian

porque piensan que la belleza física es mala o, en el mejor de los casos, trivial. Pero eso no es verdad. Mira la creación; ¡sobran evidencias del aprecio y el arte de Dios para la belleza! Si decimos que son bellos todos los aspectos buenos, preciosos y atractivos de una persona, Dios es el epítome de la belleza.

Resulta, pues, que todo lo que Dios crea es bello, porque Dios lo ha llamado "bueno". Vuelve atrás y lee el relato de la creación en Génesis 1. Dios describe todo lo que ha hecho como "bueno"... seis veces diferentes. ¿Y el ser humano? Dios dijo más. Dijo que era "muy bueno". Tú y yo hemos sido creadas a imagen de Dios, así que ¿cómo podríamos no llevar el sello de su belleza?

En un hermoso salmo, el rey David nos recuerda que nuestra apariencia no es accidental al escribir: "¡Te alabo porque soy una creación admirable! ¡Tus obras son maravillosas, y esto lo sé muy bien!" (Sal. 139:14, NVI). A menudo ignoramos nuestra apariencia o nos obsesionamos con ella, y nos olvidamos de que Dios ha sido misericordioso al crearnos tal cual somos.

¿Cómo te hubieras sentido de haber sido Eva ese día y tu esposo hubiera estado encantado de verte en tu gloriosa desnudez?

Hazlo realidad en tu vida

Allá donde miremos vemos imágenes de muchachas espléndidas, que han sido dotadas de una belleza natural. El mensaje poco sutil es que si no nos vemos como ellas todo el día, cada día, somos mujeres de segunda clase. Y esta percepción lastima nuestro corazón.

La comparación mata cada área de la vida —nuestros hijos, nuestras carreras, nuestras finanzas, nuestras vacaciones, nuestros automóviles, nuestras casas y la lista continúa—; pero comparar nuestra apariencia podría ser lo más devastador para nuestro sentimiento de gozo y paz. Todas tendemos a compararnos con otras mujeres y, más dañino aún, con los modelos de belleza que nos rodean. Desde las fotos de tapa de revistas a las carteleras de publicidad, estamos expuestas a una versión irreal de la belleza. Y ninguna mujer en la vida puede o debería competir con modelos e imágenes modificadas por computadoras.

Podría ser un pequeño consuelo, pero las modelos espléndidas a las que queremos parecernos, tampoco suelen sentir demasiada satisfacción. Muchas sufren de ansiedad y depresión y tratan de calmar sus temores con drogas, alcohol y privaciones autoimpuestas. Incluso para

ellas, el juego de las comparaciones produce una sensación de pérdida. Eso se debe a que nunca estamos satisfechas cuando basamos nuestro valor en los demás. Dios no nos creó para jugar a las comparaciones. Hemos sido creadas a imagen de Dios, y como mujeres, expresamos la belleza, la ternura y la compasión de Dios de una manera singular. Eva "no se avergonzaba". La vergüenza se manifiesta en conductas extremas. A menudo pensamos que la vergüenza doblega el espíritu de las personas y las aísla de los demás. Pero muchas mujeres responden a su vergüenza con lo opuesto. Sienten el impulso de demostrar su valor y tratan de ser más inteligentes, graciosas y agradables. La vergüenza nos roba el verdadero contentamiento, nos impide ser genuinas y nos provoca un anhelo de más… siempre más.

¿Cómo se manifiesta la vergüenza en tu vida? ¿Sientes el impulso de dejar a un lado tu belleza? ¿Cómo te sientes forzada a demostrar tu belleza? Sé sincera.

Todas luchamos con cierto grado de inseguridad. ¿En qué áreas te sientes más insegura?

Lee el Salmo 139:13-17. ¿De qué manera te ayuda saber que eres "una creación admirable" (NVI) para experimentar verdadera satisfacción en vez de compararte con otras mujeres?

Dedica un momento a leer estos versículos y pensar en cómo se aplican a tu vida. Pon tu nombre en alguna parte de estos versículos. Ora con estos pasajes en tu corazón.

- "Todo lo hizo hermoso en su tiempo; y ha puesto eternidad en el corazón de ellos, sin que alcance el hombre a entender la obra que ha hecho Dios desde el principio hasta el fin" (Ec. 3:11).
- "Toda tú eres hermosa, amiga mía, y en ti no hay mancha" (Cnt. 4:7).

- "Engañosa es la gracia, y vana la hermosura; la mujer que teme a Jehová, ésa será alabada" (Pr. 31:30).

De corazón a corazón

Puede que seas bella naturalmente, pero no es mi caso. ¡Me lleva un poco de tiempo arreglarme para salir de casa por la mañana! Mi hija Megan tiene una belleza física natural, pero te aseguro que lo que realmente la hace bella es su corazón; es bella por dentro.

Admito que me encanta usar maquillaje, tacones elegantes y un bonito vestido para sentirme como una princesa por un día. (¡Después de todo, no hay nada de malo en maquillarse!). Pero para las mujeres de Dios, esta belleza física es una sombra de su corazón amoroso, tierno y considerado. Humildad. Gozo. Compasión. Humor. Amor. Fe. Esta es su belleza.

La escritora estadounidense Anne Roiphe escribió sabiamente: "Una mujer cuya sonrisa es amplia y cuya expresión es alegre tiene una clase de belleza que no importa lo que se ponga".[1] Esta clase de belleza crece con el tiempo, en vez de disminuir. ¡Las arrugas no pueden detenerla! Ni la menopausia, ni el cáncer, ni ningún tipo de adversidad. Es la cualidad perdurable de un espíritu noble y sereno, que es precioso a los ojos de Dios.

Señor, te alabo porque me has hecho tal cual quisiste.
Ayúdame a ser libre de recibir y expresar esa belleza en
mí. Dios, hazme libre de la vergüenza, la inseguridad
e incluso el enojo que a veces siento conmigo misma.
Muéstrame cuán preciosa y bella soy para ti.

Día 2

Disfruta la belleza

La belleza sin virtud es una flor sin perfume.
PROVERBIO FRANCÉS

Si Dios creó la belleza, la hizo para ser disfrutada. Pero como mujeres, podemos irnos a los extremos. Algunas de nosotras estamos tan preocupadas por lucir espléndidas, que raras veces pensamos en los propósitos de Dios para la belleza. ¡Otras sienten tanta repulsión por la mucha elegancia y el glamour, que buscan la simpleza con pasión! Lidia fue una mujer que supo encontrar el equilibrio perfecto.

En la Palabra

Lee Hechos 16:11-15 y presta especial atención a los versículos 14-15:

> *Una de ellas, que se llamaba Lidia, adoraba a Dios. Era de la ciudad de Tiatira y vendía telas de púrpura. Mientras escuchaba, el Señor le abrió el corazón para que respondiera al mensaje de Pablo. Cuando fue bautizada con su familia, nos hizo la siguiente invitación: "Si ustedes me consideran creyente en el Señor, vengan a hospedarse en mi casa". Y nos persuadió.*

Lidia trabajaba en el mundo de la moda. Era una mujer de negocios que vendía telas de púrpura muy valiosa. En aquella época, es probable que la púrpura fuera exótica y costosa, hasta tal punto que a menudo solo la realeza podía pagar por ella. ¡Los eruditos dicen que 30 gramos de púrpura posiblemente costara más que medio kilo de oro!

El apóstol Pablo conoció a Lidia a la orilla del río, a las afueras de la ciudad de Filipos, y le habló de Jesús. Dios abrió el corazón de Lidia, y ella respondió al mensaje del perdón de Cristo. ¿Qué hizo Lidia inmediatamente después de creer en Cristo? Marca con un círculo la respuesta correcta:

1. Dejó su trabajo en el mundo de la moda
2. Quemó sus telas de púrpura
3. Invitó a Pablo y Silas a hospedarse en su casa
4. Se hizo monja

Esta mujer abrió su casa para Pablo y Silas, y les proveyó un lugar para hospedarse mientras estuvieran allí. Como comerciante, es probable que Lidia tuviera una casa grande, con bastantes habitaciones para huéspedes. Al recibir a estos extranjeros en su casa, Lidia demostró que estaba poniendo su fe en acción.

Lidia no necesitaba arrepentirse de ser comerciante ni de dar valor a las telas finas, y no tenía de qué avergonzarse por disfrutar de las cosas bellas de la vida. Pero esta es la clave: Lidia usó lo que tenía —los recursos con los que Dios la había bendecido— para animar, bendecir y sostener a otras personas. Como cristiana, la vida de Lidia ya no estaba centrada en *ella* misma.

El ejemplo de Lidia sugiere que podemos (¡y deberíamos!) disfrutar la belleza. La moda, el diseño de la ropa y el estilo son ejemplos de cómo Dios ha hecho este mundo para que sea hermoso, no solo funcional. ¿Hay límites? ¡Por supuesto! Nos equivocamos cuando permitimos que la belleza sea nuestro foco principal. En Ezequiel 16:10-12, Dios usa la metáfora de un bello atuendo para describir su cuidado por su pueblo:

> Te vestí de bordado, te calcé de tejón, te ceñí de lino y te cubrí de seda. Te atavié con adornos, y puse brazaletes en tus brazos y collar a tu cuello. Puse joyas en tu nariz, y zarcillos en tus orejas, y una hermosa diadema en tu cabeza.

¡Vaya, vaya! ¡A propósito de belleza! Vuelve atrás y marca con un círculo cada artículo mencionado que se refiere a la moda. ¡Brazaletes, collares, zarcillos… todo el asunto! Al parecer es bastante obvio que Dios mismo disfruta la belleza. Pero la belleza fuera de equilibrio puede ser peligrosa.

Después de ese pasaje sigue una reprensión a Israel (y a nosotras): "Pero confiaste en tu hermosura, y te prostituiste a causa de tu renombre, y derramaste tus fornicaciones a cuantos pasaron; suya eras" (Ez. 16:15). Palabras duras. Dios reprende a su pueblo no por ser bello, sino por confiar en su belleza en vez de confiar en Dios. Más que simplemente prostitución literal, Dios está hablando de cada vez que tú o yo usamos nuestra belleza para nuestra gloria, en lugar de glorificar a Dios. Cuando hacemos esto, adoramos y servimos a cosas creadas, no a nuestro Creador.

Hazlo realidad en tu vida

Puedes ser bella sin ser provocativa. Ya está, lo dije. ¿No crees lo mismo? Muchas mujeres se inclinan hacia un extremo en su respuesta a la belleza. ¿Qué categoría es la tuya?

- *Legalismo sin alegría*: Nos menospreciamos e ignoramos nuestra apariencia, pues pensamos que lo único que a Dios le importa es nuestro corazón. De alguna manera pensamos que verse bonita está mal o es pecaminoso (¡todas las cartas de aliento que podríamos escribir mientras *otras* mujeres se están maquillando!). Lamentablemente, no expresamos la imagen de Dios en nuestra belleza.

- *Vanidad egocéntrica*: Estamos obsesionadas por cómo nos vemos y encontramos nuestra seguridad en nuestro atractivo físico. *Tenemos* que tener uñas perfectas, cada cabello en su lugar y la última moda en ropa. Nos sentimos presionadas a estar "presentables", pero nos olvidamos de nuestro corazón. A menudo juzgamos a otras personas en base a su apariencia en vez de mostrar compasión.

¿Has visto a mujeres que están fuera de equilibrio con respecto a la belleza, algunas que buscan estar bellas a toda costa y otras que se abandonan?

Puede que no seas una vendedora de tela de púrpura, pero Lidia te ofrece un gran ejemplo de cómo cuidar de ti misma: encontrar tu belleza y creatividad.

¿Te permites disfrutar de la belleza? ¿Has hecho de la belleza un ídolo? ¿Cuál sería una perspectiva equilibrada para ti?

Dedica un momento a leer estos versículos y pensar en cómo se aplican a tu vida. Pon tu nombre en alguna parte de estos versículos. Ora con estos pasajes en tu corazón.

- "Porque a mis ojos fuiste de gran estima, fuiste honorable, y yo te amé" (Is. 43:4).

- "Pero ustedes son linaje escogido, real sacerdocio, nación santa, pueblo que pertenece a Dios" (1 P. 2:9, NVI).

- "No hagan nada por egoísmo o vanidad; más bien, con humildad consideren a los demás como superiores a ustedes mismos" (Fil. 2:3, NVI).

De corazón a corazón

Es muy gratificante encontrar la prenda de vestir perfecta... especialmente en oferta. Sin embargo, la gratificación se esfuma rápidamente cuando aparece sigilosamente el juego de la comparación. Hace poco, en una fiesta de cumpleaños de una amiga, noté que había una mujer al otro lado de la habitación que tenía un vestido igual al *mío*, solo unas tallas más pequeño. ¡Qué intimidante! Mi mente ya estaba examinando y comparando cómo nos quedaba a cada una.

Espera un momento, Julie —pensé—. *¿Quién es la mujer del vestido? ¿Es bella?* A todas nos ha pasado. Tal vez no fue un vestido ni una fiesta, pero sé que has comparado tu cuerpo, tu cabello y tu ropa con los de otra mujer.

¿Quién eres detrás de tu vestido? Examina tu guardarropa, pero examina también tu corazón. ¿Has estado ignorando la única clase de belleza que realmente perdura? Tu belleza no es solo cuestión de la ropa que usas, sino de quién eres.

Dios, gracias por todo lo que me estás enseñando sobre la belleza. Convence mi corazón y muéstrame cómo honrarte con mi manera de vestir, actuar y arreglarme. Abre mis ojos a la manera de buscar y expresar creativamente mi belleza.

Día 3

Manifiesta la belleza

La fuente de la belleza es el corazón.
FRANCIS QUARLES

La escritora Stasi Eldredge hace una pregunta importante y reveladora: "¿Y si tuvieras una belleza genuina y cautivante pero tus esfuerzos por competir la echaran a perder?".[1] Primera de Pedro 3 nos aconseja que igual que nos maquillamos y nos ponemos a punto por la mañana, no olvidemos de embellecer nuestro corazón.

En la Palabra

Lee 1 Pedro 3:1-8 (NVI) y presta especial atención a los versículos 3-4:

> *Que la belleza de ustedes no sea la externa, que consiste en adornos tales como peinados ostentosos, joyas de oro y vestidos lujosos. Que su belleza sea más bien la incorruptible, la que procede de lo íntimo del corazón y consiste en un espíritu suave y apacible. Ésta sí que tiene mucho valor delante de Dios.*

Al parecer, las cosas no han cambiado mucho desde hace dos mil años. Cuando Pedro escribió esta carta a los primeros cristianos, las mujeres eran tentadas a valorar su apariencia más que su corazón. Si Pedro mirara un puesto de revistas en la actualidad, probablemente sacudiría la cabeza y se preguntaría si acaso en todos estos años alguien prestó atención a su carta.

Examinemos lo que Pedro está diciendo realmente. Vuelve a leer los versículos 3 y 4 y llena los espacios en blanco para descubrir las características de la belleza:

Belleza interna:

- _____

- _____

- _____

Belleza externa:

- _____

- _____

- _____

Pedro nos recuerda que la belleza interna no se desvanece. Es incorruptible. No se echa a perder. Se acentúa con el tiempo. No pierde su vigor, y no desaparece cuando envejecemos. ¿Qué es la verdadera belleza para Dios? Pedro la describe como un "espíritu suave y apacible". No creo que Dios nos esté pidiendo que hagamos votos de silencio. Él está hablando de otra cosa. Analicémoslo en más detalle:

- *Suave* significa *ejercer la fortaleza de Dios bajo su control.*

- *Apacible* significa *de buen temple y calma debido una tranquilidad divinamente inspirada.*

¿Difiere esto de tus pensamientos? Como mujeres, desarrollamos un espíritu suave y apacible al estar con Jesús, aquel que se describe como "apacible y humilde de corazón" (Mt. 11:29, NVI).

Hazlo realidad en tu vida

¿Has visto alguna vez una mujer buena en apariencia, con la Biblia en la mano, que siempre está aprendiendo, pero nunca llega al conocimiento de la verdad? No es por dentro lo que se ve por fuera. La Palabra nunca pasa de su cabeza a su corazón. Por eso su vida no se transforma. ¡Ay! He tenido atisbos de esta actitud en mí misma a veces.

La belleza interna de una mujer de espíritu suave y apacible se manifiesta en su conducta casta, su ánimo, su amor por los demás (especialmente por su esposo e hijos), su sensibilidad, su pureza, su amabilidad, su diligencia y su constancia en honrar la Palabra de Dios.

Cuando valoramos lo que Dios valora, le hacemos sonreír. Seamos mujeres denodadas en nuestro fervor por el Señor, pero también de espíritu suave y apacible.

¿Qué ideas falsas has tenido con respecto al "espíritu suave y apacible" y a la belleza interior?

¿Conoces a alguien que sea un excelente ejemplo de una mujer fuerte de espíritu suave y apacible? ¿Qué hay en ella que manifieste su belleza interior?

Lee 1 Pedro 3:3-5 otra vez. ¿Cuánta atención y recursos deberíamos dedicar a nuestro cuerpo? ¿Y a nuestro corazón? ¿Cómo puedes encontrar el equilibrio?

Dedica un momento a leer estos versículos y pensar en cómo se aplican a tu vida. Pon tu nombre en alguna parte de estos versículos. Ora con estos pasajes en tu corazón.

- "Por lo tanto, como escogidos de Dios, santos y amados, revístanse de afecto entrañable y de bondad, humildad, amabilidad y paciencia" (Col. 3:12, NVI).

- "Concéntrense en todo lo que es verdadero, todo lo honorable, todo lo justo, todo lo puro, todo lo bello y todo lo admirable. Piensen en cosas excelentes y dignas de alabanza" (Fil. 4:8, NTV).

De corazón a corazón

Básicamente, la belleza es un asunto del corazón. Es tan liberador para mí darme cuenta de que no tengo que acudir frecuentemente a un spa o hacerme una cirugía plástica a fin de ser bella para Dios. Como dice 1 Samuel 16:7 (NTV): "El Señor mira el corazón".

Si la belleza incluye todos los aspectos buenos, bellos y atractivos de la mujer, entonces la belleza que no se desvanece se encuentra en nuestro corazón cuando somos genuinas y afables. Y tener un corazón así no sucede de la noche a la mañana. Es un proceso. Es permitir que Dios forje y moldee nuestro corazón durante toda la vida.

Señor, te entrego mi corazón, incluso las partes feas.
Crece en mí y revélame la verdadera belleza interior.
Afiánzame en la verdad de quién eres tú.
Sana mis heridas. Dame amor por los demás.

Día 4

Belleza sensual

Dios nos creó como seres sexuales, y eso es bueno. La atracción y la excitación son respuestas a la belleza física que son naturales, espontáneas y dadas por Dios.

RICK WARREN

Dios creó el sexo para el placer físico entre un esposo y su esposa. En el contexto del matrimonio, la intimidad sexual es buena, bella, santa y honra a Dios. De hecho, es adoración. Mientras muchos cristianos ven el sexo como algo malo o sucio, la mujer bella y piadosa se deleita y se goza en su sexualidad como un regalo que Dios le ha dado para compartir con su esposo. Es hora de redimir nuestra sexualidad.

En la Palabra

Lee Cantar de los Cantares 7 y presta especial atención a los versículos 6-8:

> *¡Qué hermosa eres, y cuán suave, oh amor deleitoso! Tu estatura es semejante a la palmera, y tus pechos a los racimos. Yo dije: Subiré a la palmera, asiré sus ramas. Deja que tus pechos sean como racimos de vid, y el olor de tu boca como de manzanas.*

Durante siglos, estudiosos de la Biblia no sabían qué hacer con el pequeño libro de la Biblia llamado Cantar de los Cantares. Describe un amor bello y sensual entre un hombre y su esposa; pero una amplia mayoría de eruditos no sabían cómo explicarlo. Lo consideraron una

alegoría de Cristo y la Iglesia o una ilustración de la relación de Israel con Dios. Tal vez lo sea.

Pero el Cantar de los Cantares es además un poema de amor pasional altamente sensual. En el capítulo 7, Salomón describe con sumo detalle la belleza del cuerpo de su mujer, desde sus pies en las sandalias hasta los rizos de su cabellera… y todo en medio. Comienza con el versículo 1 y dedica un momento a escribir estas descripciones:
Ejemplo: Piernas como *joyas*.

- Un ombligo como _____
- Una cintura como _____
- Pechos como _____
- Un cuello como _____
- Ojos como _____
- Una nariz como _____
- Una cabeza como _____
- Cabello como _____

Algunos de estos términos podrían ser un poco confusos, porque contienen referencias culturales judías, pero una cosa es obvia: Salomón apreciaba a su esposa. ¡Se deleitaba en cada detalle intrincado de su sensual belleza! Y su amada se deleitaba en entregarse a él completamente y sin vergüenza. Exclama: "Yo soy de mi amado, y conmigo tiene su contentamiento".

Al leer este pasaje, me asombro por la belleza de una intimidad sin inhibiciones. No hay una pizca de culpa o vergüenza en las palabras de esta pareja. No hay dudas. Solo deleite puro en la belleza que Dios ha creado en el cuerpo de cada uno.

El sexo es un regalo de Dios para que el esposo y su esposa disfruten con total libertad, creatividad y placer. ¡Lejos de ser sucio o vergonzoso, para empezar, el sexo es una idea de Dios! En el matrimonio, el placer sexual le permite a la pareja ser "una sola carne": una en corazón, mente y cuerpo. Sin embargo, demasiado a menudo los cristianos se conforman con menos —mucho menos— que la belleza pura del designio de Dios para su sexualidad.

Hazlo realidad en tu vida

En una cultura que devalúa el misterio y la belleza de la intimidad sexual, Salomón nos recuerda la libertad y el placer sexual conforme al designio de Dios. El estudio de hoy no es solo acerca del acto físico, biológico. Dios te creó como un ser sexual singular. Tu sexualidad es preciosa para Él… no sucia, maligna ni trivial. Es decisivo entender nuestra sexualidad bíblicamente.

Todas nosotras tenemos un punto de vista diferente acerca del sexo, en base a nuestra familia, nuestras experiencias y nuestra cultura. Tal vez tú hayas experimentado alguna clase de abuso sexual y te preguntas si alguna vez podrás disfrutar realmente del sexo. Puede que hayas tenido experiencias sexuales fuera del matrimonio y hayas luchado con la culpa. Tal vez seas sexualmente pura, pero eres renuente a *disfrutar* realmente del sexo, porque tiendes a verlo como algo sucio y erróneo… algo que hay que soportar.

Nuestro Dios es un Dios de sanidad, esperanza y redención. Independientemente de tus experiencias sexuales en el pasado, y de cómo te sientes hoy como resultado de ello, quiero que sepas que Dios anhela restaurar la santidad de tu sexualidad y darte gloria en lugar de ceniza. En el contexto del matrimonio, Dios anhela que disfrutes plenamente la belleza del sexo sin inhibiciones, dudas, temores o remordimientos.

Una buena relación sexual comienza mucho antes de que la pareja entre a su alcoba. Un trato cariñoso y respetuoso durante el día es el juego sexual anticipatorio que tú y tu esposo necesitan para relajarse y excitarse a fin de disfrutar juntos del sexo.

¿De qué maneras creativas podrías mostrarle respeto y cariño a tu esposo durante el día?

Lee Proverbios 5:18-19. ¿Cómo te sentirías si tu esposo se deleitara en ti de esta manera?

Lee Hebreos 13:4. Un lecho matrimonial sin mancilla comienza con un matrimonio honroso. ¿Cómo puedes ser más honrosa a fin de ser sexualmente libre?

¿Cómo sería el sexo en tu matrimonio sin inhibiciones, dudas, temores o remordimientos? ¿Necesitan tú y tu esposo trabajar en la comunicación, experimentación o comprensión entre ambos?

Dedica un momento a leer estos versículos y pensar en cómo se aplican a tu vida. Pon tu nombre en alguna parte de estos versículos. Ora con estos pasajes en tu corazón.

- "Mi amado es mío, y yo suya; él apacienta entre lirios" (Cnt. 2:16).

- "Honroso sea en todos el matrimonio, y el lecho sin mancilla" (He. 13:4).

- "Ah, si me besaras con los besos de tu boca… ¡grato en verdad es tu amor, más que el vino!… ¡Hazme del todo tuya! ¡Date prisa! ¡Llévame, oh rey, a tu alcoba!" (Cnt. 1:2, 4, NVI).

De corazón a corazón

Como muchas mujeres, lucho con mi autoestima. A veces en realidad presto atención cuando Satanás me susurra la mentira de que soy fea, insulsa o que no tengo remedio. ¡Eso no es verdad! Somos bellas y de valor para Dios, y Él quiere que nos deleitemos en nuestra sexualidad.

Si eres casada, te animo a hablar con tu esposo de tus deseos, esperanzas y temores sobre la intimidad sexual, aunque al principio te sientas incómoda. No temas desilusionarlo cuando saques a colación este tema. Es probable que él se haya estado preguntando cómo reunir el coraje de iniciar la misma conversación. La vulnerabilidad da

miedo. Pero la comunicación nos permite cambiar nuestros temores por ternura y comprensión. Algunas mujeres han tenido experiencias sexuales traumáticas en el pasado, de modo que cierran la puerta cuando tratan de hablar de sexo o de iniciar una relación sexual. Otras sienten vergüenza de su cuerpo o de su actuación. Y otras no entienden totalmente que Dios creó el cuerpo femenino para experimentar placer sexual.

¡Pero sin presiones! No te avergüences de explorar la belleza sensual de una buena relación sexual con tu esposo. Si tienes dificultades, consulta a un médico o un consejero profesional cristiano. Es hora de deleitarte en Dios en esta área de tu vida... ¡Dios creó el sexo para que tú y tu esposo disfruten!

Señor, gracias por crearme como una mujer y un ser sexual. Sana mi corazón cuando y donde siento vergüenza o dolor. Hazme libre para disfrutar de la intimidad sexual en toda su belleza, conforme a tu designio divino.

Día 5

Busca la belleza de Dios

Si ves algo bello en Cristo, y dices "yo quiero tener eso", Dios lo cultivará en ti.
G. V. WIGRAM

La belleza de Dios es profunda. Nunca entenderemos verdaderamente nuestra belleza hasta que veamos y experimentemos la belleza de Dios en todo su esplendor. David sabía que contemplar la belleza de Dios lo cambia todo.

En la Palabra

Lee el Salmo 27 (LBLA) y presta especial atención al versículo 4:

> *Una cosa he pedido al SEÑOR, y ésa buscaré: que habite yo en la casa del SEÑOR todos los días de mi vida, para contemplar la hermosura del SEÑOR, y para meditar en su templo.*

Si Satanás no puede hacer que seas mala, hará que estés ocupada. Estar ocupada en cosas "buenas" a menudo nos priva de cosas "mejores". Estar ocupado ha sido sabiamente definido como "estar bajo el yugo de Satanás". Vuelve a leer el versículo central con esto en mente. ¿Qué era lo más importante para David?

Qué extraño, ¿no? *Una cosa*. David no le pidió a Dios diez o cinco cosas. El rey David ni siquiera tenía dos elecciones principales. No importa cuánta presión sintiera, él había disciplinado su corazón para "contemplar la hermosura del Señor, y para meditar en su templo". David pudo haber dicho tan solo "iré a la iglesia el domingo... y el miércoles iré al estudio bíblico y al grupo pequeño... entonces estaré

cerca de Dios". Pero no dijo eso. Volvamos al versículo 4. ¿Cuáles son los verbos clave?

- _____
- _____
- _____
- _____

David no estaba tan solo recitando una lista de palabras clave de su "tiempo devocional". Este hombre quería experimentar a Dios. No se conformaba con una relación con Dios estancada y obligatoria o con una rutina espiritual. Observa que las palabras que escribiste anteriormente tienen que ver principalmente con un *enfoque*. No es una lista de ciertas "conductas cristianas" a cumplir. David quería "contemplar la hermosura del Señor". ¿Es Dios hermoso para ti y para mí hoy? Si no, ¿qué nos está faltando? Después de todo, la hermosura de Dios que David describe no ha cambiado. Tal vez estemos distraídas. Tal vez estemos adorando nuestra propia idea de Dios. El psicólogo, escritor y maestro de la Biblia, Larry Crabb, señala que muchas personas tienden a ver a Dios como un "camarero especialmente atento".[1] Si Dios nos da un buen servicio, le damos una buena propina de alabanza o dinero. Pero si no hace lo que nosotras queremos, nos quejamos y buscamos por algún otro lado para que nos atiendan.

Esta clase de perspectiva acerca de Dios raras veces nos permite ver su hermosura. Estamos tan absortas en nuestras cosas, nuestros despojos, nuestras pruebas —las responsabilidades diarias que requieren de nuestra atención— que comenzamos a creer que Dios existe para hacernos felices. Y cuando Dios no responde de la manera que pensamos que debería responder, nos enojamos, nos amargamos y nos hartamos. ¿Qué me dices de ti? ¿Acaso has visto recientemente a Dios como un "camarero"?

Hazlo realidad en tu vida

Uno de mis momentos favoritos en Las crónicas de Narnia de C. S. Lewis está en el libro *El león, la bruja y el ropero*. La señora Castora le habla a Lucy acerca de Aslan, el león escurridizo de Narnia, que es un símbolo de Cristo en las historias de Lewis. Cuando la señora

Castora le habla del poder y la majestad de Aslan, Lucy se siente abrumada con el pensamiento de que tal vez un día tenga que enfrentar a la asombrosa bestia. Lucy tiene miedo y pregunta tímidamente si Aslan es inofensivo.

El señor Castor sacude su cabeza y dice: "Por supuesto que no es inofensivo. Pero es bueno".² *Él es bueno*. Jesús es majestuoso y hermoso más allá de cualquier descripción. Es asombroso y tierno, majestuoso y benigno. Nos guía por los valles y las montañas. Y a veces, en la oscuridad no lo podemos ver. Igual que Lucy, puede que seamos tímidas porque no estamos seguras de que sea inofensivo, pero podemos aferrarnos a Él con la seguridad de que realmente es bueno.

Fíjate en el versículo 5 (LBLA): "Porque en el día de la angustia me esconderá en su tabernáculo; en lo secreto de su tienda me ocultará; sobre una roca me pondrá en alto". Es por esto que Dios es hermoso para David. Porque es bueno, fiel, fuerte y benigno. Ver a Dios por quién es Él, nos lleva a ofrecer sacrificios de alabanza… no solo con nuestros labios, sino con nuestra vida.

¿Puedes ver a Dios hoy? ¿Hay algo que te impide contemplar la hermosura del Señor?

¿Qué dicen tus palabras cada día de tu perspectiva sobre la grandeza y bondad de Dios?

Dios desea que tú, como su hija, lo conozcas y lo experimentes, que contemples su hermosura. No solo como una obligación, sino porque lo anhelas. Pídele hoy que abra los ojos de tu corazón para que puedas verlo.

Dedica un momento a leer estos versículos y pensar en cómo se aplican a tu vida. Pon tu nombre en alguna parte de estos versículos. Ora con estos pasajes en tu corazón.

- "Me mostrarás la senda de la vida; en tu presencia hay plenitud de gozo; delicias a tu diestra para siempre" (Sal. 16:11).

- "Tributen al S*EÑOR* la gloria que merece su nombre; póstrense ante el S*EÑOR* en su santuario majestuoso" (Sal. 29:2, NVI).

- "¿Quién como tú, oh Jehová, entre los dioses? ¿Quién como tú, magnífico en santidad, terrible en maravillosas hazañas, hacedor de prodigios?" (Éx. 15:11).

De corazón a corazón

¿Cómo sabemos lo que creemos realmente acerca de Dios? Jesús dijo que nuestras palabras reflejan la verdadera condición de nuestro corazón: "Porque de la abundancia del corazón habla la boca" (Mt. 12:34). Haz un alto y piensa:

- Cuando las cosas van bien, qué palabras fluyen de mi boca a los que me rodean y a Dios?

- Cuando estoy estresada, ¿qué palabras salen de mi corazón?

Cuanto más *pedimos, buscamos, meditamos* y *contemplamos*, más vemos a Dios por quién es Él. Y si Dios es hermoso como David lo describe, se merece nuestra atención. Tal vez sea por eso que Dios aclara: "No tendrás dioses ajenos delante de mí" (Éx. 20:3). Dios es asombroso en su poder, y noble en su bondad. Cuanto más pensamos en estas ideas, más podemos confiar en Él en medio de las vicisitudes de cada día.

Señor, cuántas veces malinterpreto quién eres. Abre mis ojos para poder verte en este día. Muéstrame tu hermosura, bondad, santidad y amor... y cultiva tu hermosura en mí.

Semana 3

Sanidad extraordinaria:
Cuando la vida duele

[Sanidad:] El proceso angustiante desde el quebrantamiento hasta la restauración, la sanidad y un corazón completamente vivo.

Algunas de nosotras disfrutamos una vida maravillosa por un tiempo. Pero tarde o temprano, toda mujer experimenta la devastación del sufrimiento y la pérdida. Enfrentamos la muerte, la enfermedad, la rebeldía de los hijos y sufrimientos de todo tipo. Muchas de nosotras tratamos de huir de nuestro dolor. Tratamos de resistir. Pero bien adentro, nos preguntamos si la vida alguna vez volverá a ser "normal".

Creo que hay dos clases de personas: aquellas que se dejan destruir por una pérdida y que nunca se recuperan, y aquellas que encuentran ánimo y valor para aprender lecciones importantes de la vida en las dificultades que enfrentan.

Esta semana, veremos las historias de Raquel y de la mujer que extendió su mano para tocar a Jesús. Ambas mujeres experimentaban un profundo dolor, pero encontraron verdadera sanidad en Dios. La verdadera sanidad no es tan solo el alivio del sufrimiento, sino una puerta abierta para ver a Dios (y a nosotras mismas) de una manera totalmente nueva; ver un nuevo mundo de entendimiento, sabiduría, contentamiento y relación con otras personas y con Dios.

Día 1

¿Hasta cuándo?

Jesús escogió voluntariamente la soledad para que tú nunca estés solo en tu sufrimiento y tu dolor.
JONI EARECKSON TADA

Jacob apareció en la vida de Raquel como en un cuento de hadas, pero no por mucho tiempo. La vida le deparó una desilusión tras otra: el día de la boda de Raquel, su hermana Lea se quedó con él. Cuando Raquel finalmente se casó, no podía tener hijos, y Lea "echaba sal sobre su herida". ¿Su último recurso? Su brillante idea de una "solución rápida" fue un rotundo fracaso. Y es ahí cuando Dios interviene...

En la Palabra

Lee Génesis 30:1-24 y presta especial atención al versículo 1:

> *Viendo Raquel que no daba hijos a Jacob, tuvo envidia de su hermana, y decía a Jacob: Dame hijos, o si no, me muero.*

Jacob, un extranjero joven y apuesto, llegó a la ciudad en un hermoso caballo (está bien, tal vez no, pero estoy tratando de crear una escena romántica). Pronto, puso sus ojos en Raquel, y le hizo una oferta a su padre, Labán, que este no podría rechazar: trabajar siete años a cambio de la mano de su hija.

Toda mujer tiene pesadillas de contratiempos en el día de su boda. Pero te garantizo que el de Raquel fue peor que cualquiera que te puedas imaginar. Su padre engañó a la pareja y entregó a la hermana mayor de Raquel, Lea, al desprevenido Jacob en la noche de boda.

Para ganarse a la muchacha de sus sueños, Jacob acordó trabajar otros siete años. (¡Qué amor!).

Como puedes imaginar, el triángulo matrimonial no funcionó muy bien. En la cultura judía, tener hijos era considerado una señal de bendición de Dios. Lea no dejaba de darle hijos a Jacob, pero Raquel era estéril. Ella tuvo que soportar el dolor de ver a su hermana disfrutar de placer (y con bastante malicia) año tras año mientras alimentaba y jugaba con sus amados hijos. Finalmente la vergüenza, el ridículo, el dolor y el enojo estallaron. Raquel perdió el control. Lee el versículo más arriba para ver qué dijo al no soportar más el dolor y la humillación.

Podemos suponer que Jacob había estado haciendo su parte para tener hijos, de modo que el exabrupto de Raquel era más hacia Dios que hacia su esposo. Ella estaba herida, disgustada y, sin duda, enojada con Dios. Igual que muchas de nosotras, Raquel solía tener la actitud de "solucionar los problemas uno mismo". En vez de buscar a Dios en medio de su dolor, buscó una solución rápida a su dolor.

Aparece en escena Bilha. En su impaciencia, Raquel, igual que Sara unos años antes, presentó su criada a su esposo y le dijo: "He aquí mi sierva Bilha; llégate a ella, y dará a luz sobre mis rodillas, y yo también tendré hijos de ella" (v. 3). Tiene sentido... solo que no era lo que Dios quería, y eso causó un caos total. Los intentos de Raquel de resolver el problema de no tener hijos fracasaron y provocaron un enorme conflicto y contienda en la familia (¿puedes imaginarte la conversación a la hora de la cena?).

El remate final de este cuento de hadas frustrado aparece en una pequeña frase del versículo 22: "Y se acordó Dios de Raquel, y la oyó Dios, y le concedió hijos".

Aunque Raquel estaba alterada, Dios no se olvidó de su promesa. Él nunca lo hace. Finalmente Raquel concibió y tuvo un hijo, José. Dios la escuchó. Él te escucha a ti también.

Hazlo realidad en tu vida

Cuando la vida es caótica haríamos cualquier cosa para sentirnos mejor... para adormecer el dolor. En nuestra búsqueda desesperada por una solución, tomamos a menudo decisiones equivocadas, como las siguientes:

- Nos obsesionamos con *solucionar el problema* en nuestras propias fuerzas y sabiduría (como Raquel).

¿Hasta cuándo?

- Nos volvemos adictas a *hacer*, al vivir una vida perfeccionista y tratar de encontrar una solución a la vida.
- Cerramos nuestro corazón, para *no sentir nada*.
- Nos aferramos a cualquier persona o cosa que nos haga felices, y terminamos por ser *adictas* a una relación o situación negativa.

¿Puedes identificarte con alguna de estas declaraciones? ¿Con cuáles?

¿Estás escapando del dolor y del quebrantamiento en tu vida? ¿Los estás ignorando? ¿Estás tratando de "resolver tu vida" como Raquel?

¿Por qué razones las mujeres podrían no querer ser sinceras con Dios con respecto a su dolor, desilusión y sufrimiento?

Lee el Salmo 13. ¿De qué manera la percepción que David tenía de Dios y de su situación cambió al final del salmo?

Ora y pídele a Dios valor para abrir tu espíritu y enfrentar la fuente de tu pérdida y tu quebrantamiento. ¿Te sientes estancada? ¿Sola? ¿Deprimida? ¿Sin esperanza? Entrégale todo a Él.

Dedica un momento a leer estos versículos y pensar en cómo se aplican a tu vida. Pon tu nombre en alguna parte de estos versículos. Ora con estos pasajes en tu corazón.

- "Mas yo haré venir sanidad para ti, y sanaré tus heridas" (Jer. 30:17).
- "Bendice, alma mía, a Jehová, y no olvides ninguno de sus beneficios. Él es quien perdona todas tus iniquidades, el que sana todas tus dolencias" (Sal. 103:2-3).

De corazón a corazón

Nunca olvidaré la noche que Zach y yo estábamos conduciendo de regreso a casa tarde después de un partido. ¡*Pum*! Chocamos de frente con un ciervo. Vidrios hechos añicos llenaban los asientos a nuestro alrededor, y el capó estaba estrujado como una masa de acero enmarañado. Nos sentíamos bastante conmocionados, pero estábamos ilesos.

Un automóvil puede arreglarse en un par de semanas. Pero la sanidad del corazón herido requiere de un proceso. A veces, Dios usa planes truncados y sueños rotos para llevarnos a tener un profundo encuentro con Él. Lee el Salmo 34:18: "Cercano está Jehová a los quebrantados de corazón; y salva a los contritos de espíritu". En hebreo "quebrantado" significa herido, abatido, destruido, fracturado, herido, destrozado, devastado, aniquilado.

Tus razones podrían ser diferentes, pero ¿puedes identificarte con la intensidad del enojo de Raquel? ¿Acaso estás indignada porque tu padre se fue del hogar? ¿Devastada porque los análisis de laboratorio diagnosticaron cáncer? ¿Te traicionó tu esposo? Todas tenemos nuestra propia versión de una "vida caótica".

La Biblia dice que el Señor está cerca del quebrantado, que nunca te dejará, ni te abandonará, y que el Padre celestial llora contigo y guarda tus lágrimas en una redoma. Tu sinceridad con Dios abre tu corazón para recibir su ternura, su sabiduría y su consuelo.

En el Salmo 13 (LBLA), David estaba disgustado y herido. Cuatro veces en los primeros dos versículos, ruega: "¿Hasta cuándo, oh Señor?", e incluso pregunta: "¿Me olvidarás para siempre?". Dios no se horroriza cuando somos sinceras con Él con respecto a nuestro dolor, ni nos responde "Supéralo de una vez". Él participa de nuestro dolor y permanece presente con su amor y fortaleza incluso cuando todos los demás se han marchado.

No niegues tu quebranto. Y no te alteres. Entrégale tu corazón al Único que puede sanarlo. Y descansa en su amor por ti. Lo increíble es que cuando tú y yo estamos más quebrantadas, llegamos a conocer y experimentar a Dios de una manera que nunca imaginamos.

Dios, muchas veces me he alterado y he tratado de resolver las cosas por mi cuenta. Te necesito desesperadamente. Consuélame y muéstrame que tus promesas son reales, incluso para mí.

Día 2

No huyas

*Dios restaurará el corazón roto
si le entregas todos los pedazos.*
ESOPO

Salir corriendo o recibir sanidad no es lo mismo. Ni tú ni yo ganamos nada si negamos nuestro quebranto. Puede que nos guste resolver los problemas inmediatamente, pero cuando se trata de nuestro corazón, no hay soluciones rápidas. No estamos preparadas para sanar instantáneamente, pasar a otra cosa al instante. La mujer de la historia de hoy sabe que la sanidad comienza cuando salimos de nuestro escondite y comenzamos a correr hacia Jesús, clamamos a Él y somos sinceras de corazón.

En la Palabra

Lee Lucas 8:40-48 y presta especial atención a los versículos 47-48:

> *Entonces, cuando la mujer vio que no había quedado oculta, vino temblando, y postrándose a sus pies, le declaró delante de todo el pueblo por qué causa le había tocado, y cómo al instante había sido sanada. Y él le dijo: Hija, tu fe te ha salvado; ve en paz.*

A menudo se dice que "las personas desesperadas hacen cosas desesperadas". Esta mujer estaba desesperada. Hacía 12 años que sufría de hemorragias, pero los médicos no podían curarla. En esa cultura, ella era una marginada. La enfermedad se veía como el juicio divino de Dios por una vida descarriada y pecaminosa.

Para las personas de esa época, ella era insignificante, pero había algo

especial en ella; todavía le quedaba un poco de esperanza. Había oído acerca de un rabino que podía hacer milagros de sanidad, y era su último rayo de esperanza para sanar. Ella escuchó que estaba pasando por la ciudad, así que se unió a la creciente multitud agolpada en las calles. Finalmente, Él aparece en escena. ¡Iba a pasar justo por donde estaba ella! En ese momento, la mujer hizo algo radical. Desesperada, se inclinó y extendió su mano por entre las piernas de las personas que estaban frente a ella. Con toda la fuerza que tenía en su cuerpo frágil y enfermo, apostó por la vida, por la sanidad, por Jesús. Cuando lo tocó, ¡fue inmediatamente sana!

De repente, su deleite se transformó en pánico. El hombre se había detenido y se acercaba a ella. La multitud se abrió paso, y Él la miró a los ojos. Ella se sintió terriblemente expuesta, pero algo en su expresión le dijo que estaba segura. Cayó a sus pies y le contó su historia "delante de todo el pueblo". El mismo pueblo que la había discriminado durante todos esos años.

Jesús no trató de apresurarla, aunque tenía prisa para ir a ver a una muchacha que se estaba muriendo. Él la escuchó pacientemente, le sonrió y le dijo tiernamente: "Hija, tu fe te ha salvado; ve en paz".

Hazlo realidad en tu vida

¿Puedes imaginarte escuchando esas palabras después de 12 años de sufrimiento? Esto es lo que quiero resaltar: *La sanidad no ocurre cuando huimos de nuestro dolor.* Cuando estamos sufriendo, todo lo que queremos es alivio ¡y lo queremos ya! Pero Dios quiere que usemos cada momento para profundizar nuestra relación con Él. En esa calle atestada de gente, Jesús pudo haber seguido caminando, pero no lo hizo. Había salido poder de Él hacia una mujer enferma, y quería comunicarse con ella y mostrarle su amor.

Dios no quiere una relación de negocios con nosotras, sus hijas. Somos más que consumidoras de los productos de su gracia. Él nos ama profundamente, y desea tener una relación íntima de amor con nosotras. Uno de mis pasajes favoritos, que describe el corazón de Dios, está en la profecía de Isaías acerca del Mesías: "No acabará de romper la caña quebrada, ni apagará la mecha que apenas arde. Con fidelidad hará justicia" (Is. 42:3, NVI). Entender esto cambió mi manera de responder al dolor y al sufrimiento en la vida. En vez de querer que pase rápidamente, creo que Dios se manifestará y se hará real en mí en medio de ello. El dolor y las desilusiones pueden hacer

que dudemos de la bondad y el amor de Dios. Pero no podemos juzgar la fidelidad de Dios por nuestra propia percepción. Debemos confiar en que Dios está obrando, aunque no lo veamos.

Vuelve a leer Lucas 8:40-48. ¿Qué piensas que significa para esta mujer que Jesús se detuviera y hablara con ella?

¿Por qué es importante entender que Dios quiere una relación con nosotras, no tan solo darnos alivio en nuestro dolor?

Huir. Todas lo hacemos. ¿De qué manera has estado huyendo de tu dolor y tu quebranto?

¿Qué sería para ti extender tu mano para "tocar" a Jesús?

Dedica un momento a leer estos versículos y pensar en cómo se aplican a tu vida. Pon tu nombre en alguna parte de estos versículos. Ora con estos pasajes en tu corazón.

- "Jehová Dios mío, a ti clamé, y me sanaste" (Sal. 30:2).
- "Él sana a los quebrantados de corazón, y venda sus heridas… Grande es el Señor nuestro, y de mucho poder; y su entendimiento es infinito" (Sal. 147:3, 5).
- "Por la misericordia de Jehová no hemos sido consumidos, porque nunca decayeron sus misericordias. Nuevas son cada mañana; grande es tu fidelidad" (Lm. 3:22-23).

De corazón a corazón

A veces, juego a "las escondidas" con Dios. Por mucho que quiero *conocer* a Dios, cuando estoy sufriendo o tengo miedo, prefiero esconderme. En mi cabeza, sé que debería correr hacia Jesús, la fuente de

mi vida y esperanza; pero a veces, en los momentos de dificultades, lo único que quiero es huir.

Desilusión, frustración, angustia y fracaso. En momentos como estos, ¿qué hacemos?

- *Decidimos escondernos.* Detrás de nuestro maquillaje, detrás de nuestra ropa. Decimos que estamos bien.
- *Decidimos huir.* Pensamos que podemos dejar atrás nuestro dolor, como parte del pasado.
- *Decidimos no hacer nada.* Estamos envueltas en nuestro dolor, y perdemos la esperanza.

Muchas de nosotras sonreímos y ocultamos nuestro corazón moribundo. ¿Por qué nos escondemos, huimos o quedamos paralizadas? Tal vez por varias razones. Tenemos miedo de ser expuestas, de salir más heridas aún. Estamos tratando desesperadamente de tener el control y de encontrar una solución a nuestra vida y a nuestra situación. Somos orgullosas o egoístas. No queremos exponer nuestras debilidades.

Esto es lo asombroso: Dios nos invita a clamar a Él, a correr hacia Él, a ser total e implacablemente sinceras con Él acerca de todo, ya sea un conflicto con nuestro cónyuge, nuestros hijos rebeldes, el estrés en el trabajo o cualquier otra de las realidades diarias que enfrentamos las mujeres.

Jesús nos invita: "Vengan a mí todos ustedes que están cansados y agobiados, y yo les daré descanso" (Mt. 11:28, NVI).

Jesús, quiero extender mi mano y tocarte. Necesito que sanes mi herida, mi dolor. Háblame como hiciste con la mujer que extendió su mano y te tocó.

Día 3

Cuando no tiene sentido

Acurrúcate en los brazos de Dios. Cuando estás herido, cuando te sientes solo, rechazado. Deja que Él te cobije, te consuele, te reconforte con su poder y amor que todo lo llena.
KAY ARTHUR

La vida es una cuestión de perspectiva. Si alguna vez has sido arrastrada por las olas del océano, sabes qué es sentirse completamente fuera de control. Por más que lo intentes, no puedes hacer nada. Excepto contener la respiración y esperar caer inevitablemente boca abajo... sobre la arena. En el Salmo 73, Asaf parece algo confundido. La vida no es justa. Dios parece estar en silencio. Asaf está desorientado, agotado, arrastrado por las olas del dolor y la frustración.

En la Palabra
Lee el Salmo 73 y presta especial atención a los versículos 12-14:

> *He aquí estos impíos, sin ser turbados del mundo, alcanzaron riquezas. Verdaderamente en vano he limpiado mi corazón, y lavado mis manos en inocencia; pues he sido azotado todo el día, y castigado todas las mañanas.*

¿Por qué? Es una pregunta que todas nos hacemos cuando la vida no es como pensábamos. En el Salmo 73, Asaf es totalmente sincero con Dios. Suena como algunas de mis conversaciones con Dios:

Sé que Dios es bueno, pero me estoy resbalando. Estoy siendo arrastrada por las olas de las dudas. Ya ni siquiera sé qué es lo real. Solo sé que sufro. Y cuando trato de hablar con Dios, ni

siquiera parece que está allí. Solo hay silencio. No tiene sentido para mí: las personas orgullosas y egoístas que conozco parecen estar viviendo sus sueños. ¿Y yo? Estoy tratando de obedecer a Dios, y mi vida es muy difícil. ¿Por qué me hace esto Dios? Estoy enojada. En realidad, amargada, confundida. Pero, Dios, sé que eres real, y que tú nunca cambias. Tú siempre estás conmigo... aunque no tenga sentido.

Cuando sufrimos en nuestro corazón, nuestra primera reacción es a menudo: "¡Esto no es justo!". Depende de la causa, puede que tengamos razón. En el Salmo 73, Asaf miraba a su alrededor y veía a los malos que eran felices y prósperos, pero él estaba soportando tribulaciones aunque trataba de esforzarse en obedecer a Dios. Él acusó a Dios de no tener cuidado de él, pero finalmente Dios abrió los ojos de Asaf a la realidad de la justicia de Dios: *Aunque la vida no es justa, Dios es soberano y obra para nuestro bien.*

¿Por qué nos pasan cosas malas? Esta fue la pregunta de Asaf; y tal vez sea la tuya. Cuando sufrimos, a menudo tratamos de encontrar la causa. Detente y piensa. ¿Qué pudo haber causado tu quebranto?

- *Nuestros propios pecados y decisiones imprudentes.* Debido a la caída, tomamos decisiones imprudentes, autodestructivas y egoístas que nos provocan tristeza a nosotras y a Dios. Igual que Adán, les echamos la culpa a los demás ("Ella me dijo que lo hiciera") o a Dios ("Tú me la diste. ¡Es tu culpa!").

- *Los pecados de otras personas que nos hieren.* La familia de Adán y Eva experimentó una rivalidad entre hermanos que terminó en asesinato. ¡No es un buen comienzo! Muchas de nosotras hemos sufrido abuso verbal, físico o sexual. Nos sentimos furiosas y solas, temerosas y desesperadamente necesitadas. Y con toda la razón.

- *Un conflicto espiritual.* El enemigo de nuestra alma usa la tentación, la acusación y la decepción para alejarnos del camino de Dios y hacer que dudemos de los propósitos de Dios para nuestra vida. En la mayoría de los casos, la batalla se libra en nuestra mente, donde la verdad es nuestra arma más potente.

- *La disciplina de Dios*. Algunos de nuestros sufrimientos son la manera de Dios de llamar nuestra atención para corregir nuestra desobediencia, así como un padre amoroso disciplina a sus hijos: para nuestro bien.
- *El mundo caído*. Un desastre natural puede destruir una vida… y una familia. Esto puede incluir desastres del medioambiente (como un huracán) o desastres personales (como problemas de salud).

Puede que no tengamos en esta vida una respuesta a la pregunta de "por qué". Pero en Isaías 45:6-7, Dios deja claro quién es el que manda: "no hay más que yo; yo Jehová, y ninguno más que yo, que formo la luz y creo las tinieblas, que hago la paz y creo la adversidad. Yo Jehová soy el que hago todo esto".

Hazlo realidad en tu vida

El quebrantamiento clama por sanidad. En vez de automedicarnos en nuestro dolor, debemos permitir que Dios nos ayude a atravesarlo. Tal vez ahora mismo estés sufriendo por una decisión imprudente que tomaste o por el mal que alguien te hizo. Tal vez no haya una explicación simple, excepto que vivimos en un mundo caído, descalabrado, perdido.

A pesar del "porqué", escucha esto: Dios quiere revelarse a ti de una manera nueva. Si has pecado, Dios quiere perdonarte y darte un nuevo comienzo. Si alguien te ha ofendido, Él quiere sostenerte y llorar contigo en tu dolor. Si tu corazón grita para saber el "porqué" de una gran pérdida, Dios quiere decirte: "Sé que esto duele, pero estoy contigo. Te amo. No te dejaré, sino que atravesaremos esto… juntos".

¿En qué áreas de tu vida te resulta más difícil confiar en Dios y descansar en Él? ¿Por qué?

¿Puedes identificar cualquiera de las causas de las adversidades que has experimentado en los últimos años?

¿Cómo se ha revelado Dios a ti a través de las adversidades?

Dedica un momento a leer estos versículos y pensar en cómo se aplican a tu vida. Pon tu nombre en alguna parte de estos versículos. Ora con estos pasajes en tu corazón.

- "Mi socorro viene de Jehová, que hizo los cielos y la tierra" (Sal. 121:2).

- "Ahora, así dice Jehová, Creador tuyo, oh Jacob, y Formador tuyo, oh Israel: No temas, porque yo te redimí; te puse nombre, mío eres tú" (Is. 43:1).

De corazón a corazón

Está bien, suelo ser un poco sensible a veces (pregúntale a Tim). Cada mujer tiene sus días malos… y el síndrome premenstrual no ayuda. Aunque *conozcamos* verdades acerca de Dios —que es tierno, bueno y fiel—, lo único que queremos es encontrarle sentido a toda nuestra confusión. ¡Y ahora mismo! Aunque no estemos enfrentando una gran prueba de la vida, hay muchas frustraciones diarias que nos hacen perder nuestro control emocional.

Es importante y saludable que nos demos cuenta de que no podemos y no deberíamos medir la bondad de Dios por nuestro estado emocional actual. Si sientes que tu vida está fuera de control, recuerda que Dios *tiene* el control. Proverbios 3:5 dice: "Confía en el Señor de todo corazón" (NVI). Significa ser decidida, confiada y segura, y descansar en Él. ¿Cómo puedes descansar en el Señor hoy?

Dios, las olas son incesantes. He perdido las fuerzas y siento que me estoy ahogando. Rescátame y dame las fuerzas para apoyarme en todo lo que conozco de ti… aunque no te pueda ver.

Día 4

Sin desperdicio

Tu experiencia de adoración más profunda e íntima probablemente sea en tus momentos más difíciles… cuando tu corazón está roto, cuando te sientes abandonado, cuando no tienes opciones, cuando el dolor es grande, y buscas solo a Dios.

RICK WARREN

Dios nunca desperdicia nuestro dolor. Él es misericordioso y sabio para utilizarlo, si se lo permitimos, para hacernos crecer y cambiarnos. La vida del apóstol Pablo no era precisamente fácil… ir a la cárcel, un naufragio, ser apedreado. Pero de alguna manera, en medio de sus dificultades, Pablo encontró a Dios y experimentó gozo.

En la Palabra

Lee Romanos 5:1-11 y presta especial atención a los versículos 3-5:

> *Y no sólo esto, sino que también nos gloriamos en las tribulaciones, sabiendo que la tribulación produce paciencia; y la paciencia, prueba; y la prueba, esperanza; y la esperanza no avergüenza; porque el amor de Dios ha sido derramado en nuestros corazones por el Espíritu Santo que nos fue dado.*

A menudo, lo bueno que Dios produce a través de nuestro sufrimiento no cambia milagrosamente la situación, pero produce un cambio en nuestra vida. Esto es lo que Pablo está exponiendo en este pasaje. Observa la progresión. Al principio, solo podemos esperar y no darnos por vencidas, pero a medida que seguimos confiando en

Dios, Él transforma nuestro carácter, y el fruto del Espíritu se forma en nuestra vida como nunca antes.

Gradualmente, llegamos a creer —creer realmente— que Dios está obrando detrás del escenario y que está llevando a cabo algo más maravilloso de lo que jamás imaginamos. A medida que la fe y la esperanza se arraigan firmemente, sentimos la abundancia del amor de Dios incluso en medio de nuestras pruebas incesantes.

Creo que Dios usa las dificultades mucho más que los tiempos de tranquilidad para formar nuestra vida. En el crisol de la duda y el desánimo, nos aferramos a Dios, buscamos respuestas en su Palabra, hablamos con amistades sabias y dependemos de la guía de su Espíritu. Y en esos momentos, desechamos antiguos hábitos para probar cosas nuevas. Es así que estas experiencias pueden sacar lo mejor de nosotras. Gerald May observó sabiamente:

> En realidad, nuestra falta de satisfacción es el don más precioso que tenemos. Es la fuente de nuestra pasión, nuestra creatividad, nuestra búsqueda de Dios. Todo lo mejor de la vida sale de nuestros anhelos humanos; no de nuestra satisfacción.[1]

Hazlo realidad en tu vida

Algunas mujeres ven la vida color de rosa, pero muchas más prestan atención a los pequeños detalles y descuidan las cosas que hieren el corazón de Dios. El sufrimiento cambia eso; aclara nuestra visión. Como lo expresa C. S. Lewis "[El dolor] es el megáfono que Dios usa para levantar a un mundo muerto".[2] Comenzamos a darnos cuenta de lo que realmente importa, qué merece nuestra preocupación y qué ha sido una distracción sin sentido.

La experiencia del sufrimiento también nos enseña a atesorar cada momento de cada día. Walter Cizsek soñaba con ser un misionero en Rusia, pero lo asignaron a Polonia. Durante la Segunda Guerra Mundial, fue capturado y puesto en confinamiento solitario en Moscú durante cinco tortuosos años. Lo enviaron a un campo de trabajos forzados en Siberia, donde los prisioneros trabajaban desde la salida hasta la puesta del sol. Por un tiempo, Ciszek sentía conmiseración de sí mismo y enojo contra Dios. Luego, se dio cuenta de que Dios le había dado un lugar —en Rusia— para servir a las personas que necesitaban desesperadamente su ayuda. Mientras reflexionaba en esta nueva fe en Dios, escribió:

Cada día debería ser más que un obstáculo a superar, un período de tiempo a esperar, una secuencia de horas a sobrevivir. Para mí, cada día proviene de la mano de Dios, recién creado y vivaz con oportunidades de hacer su voluntad... Podemos aceptar y devolverle a Dios cada oración, trabajo y sufrimiento del día, no importa cuán insignificantes o poco espectaculares puedan parecernos.³

Si el "dolor es el megáfono de Dios", ¿qué te está diciendo Dios a través de tu dolor y adversidad?

¿Cuáles dirías que son las más grandes lecciones que Dios te ha enseñado a través del sufrimiento?

Vuelve a leer Romanos 5:3-5. Describe la secuencia del crecimiento en este pasaje.

Igual que Walter Cizsek, ¿puedes ver la obra de Dios en medio de tu quebranto?

Dedica un momento a leer estos versículos y pensar en cómo se aplican a tu vida. Pon tu nombre en alguna parte de estos versículos. Ora con estos pasajes en tu corazón.

- "Vengan a mí todos ustedes que están cansados y agobiados, y yo les daré descanso. Carguen con mi yugo y aprendan de mí, pues yo soy apacible y humilde de corazón, y encontrarán descanso para su alma" (Mt. 11:28-29, NVI).

- "Pues tengo por cierto que las aflicciones del tiempo presente no son comparables con la gloria venidera que en nosotros ha de manifestarse" (Ro. 8:18).

- "Y me ha dicho: Bástate mi gracia; porque mi poder se perfecciona en la debilidad. Por tanto, de buena gana me gloriaré más bien en mis debilidades, para que repose sobre mí el poder de Cristo" (2 Co. 12:9).

De corazón a corazón

Una de mis citas favoritas sobre la sanidad es del profesor y escritor Dan Allender. Él describe la verdadera sanidad del corazón de esta manera:

> El sufrimiento no necesita destruir el corazón; tiene el potencial de producir vida… Pero pocos de nosotros vivimos la tragedia de existir en un mundo caído, y simultáneamente luchamos con Dios hasta que nuestro corazón sangra de esperanza… La sanidad en esta vida no es la *resolución* de nuestro pasado; es el *uso* de nuestro pasado para llevarnos a una relación más profunda con Dios y sus propósitos para nuestra vida.[4]

Creo que muchas de nosotras nunca hemos aprendido las profundas y enriquecedoras lecciones que Dios quiere enseñarnos a través de nuestro dolor. Tan solo queremos alivio. Sin embargo, las más audaces miramos más allá de nuestro dolor para encontrar las manos y el rostro de Dios.

Allí abrimos nuestro corazón para experimentar su bondad y grandeza como nunca antes. Estoy aprendiendo a orar "Señor, ¿qué quieres que aprenda a través de esto?", en vez de decir tan solo "¡Señor, soluciona mi problema!".

Padre, mi deseo es ser perfecta y completa en ti, sin que me falte nada. Estoy aprendiendo que tú puedes usar mi dolor y mis pruebas para fortalecerme. Dios, dame la libertad de ser débil y de invitarte en mi debilidad.

Día 5

Sanadoras heridas

Dios usa lo quebrado. Hace falta un suelo quebrado para producir una cosecha, nubes quebradas para dar lluvia, granos quebrados para dar pan, pan quebrado para dar fuerza. Es el frasco de alabastro quebrado el que da perfume.
VANCE HAVNER

El deseo de Dios para ti, su hija, no es tan solo que seas sanada, sino que seas una sanadora. Seguramente tendrás cicatrices el resto de tu vida. Cicatrices, no heridas abiertas. Cicatrices que son un testimonio del amor de Dios, que es más fuerte que tu dolor… un amor que nunca se rinde, ni siquiera cuando tú quieres rendirte. Así es el evangelio. Herida, pero sana. Herida para ser una sanadora herida.

En la Palabra

Lee 2 Corintios 1:1-11 y presta especial atención a los versículos 3-4:

> *Bendito sea el Dios y Padre de nuestro Señor Jesucristo, Padre de misericordias y Dios de toda consolación, el cual nos consuela en todas nuestras tribulaciones, para que podamos también nosotros consolar a los que están en cualquier tribulación, por medio de la consolación con que nosotros somos consolados por Dios.*

Si crees en Jesús tendrás una vida soñada. Dios te bendecirá con un buen auto, una carrera exitosa, un matrimonio feliz, hijos bien educados, dos semanas de vacaciones cada año y una jubilación anticipada. Y, desde luego, una vida larga. Al menos esto es lo que algunas iglesias —y algunos escritores cristianos— dicen en estos días.

Hay mucho que decir sobre el "favor de Dios", las "bendiciones de

Dios" y la "sonrisa de Dios". Y francamente, a veces me pregunto qué Biblia están leyendo estas personas. Cuando leo la Palabra de Dios, me parece que, como cristianos, la vida está compuesta de adversidades, sufrimientos, dolor y pérdidas. El mismo Jesús dijo: "En este mundo afrontarán aflicciones". Pero agrega: "¡anímense! Yo he vencido al mundo" (Jn. 16:33, NVI).

Santiago se hace eco de esto cuando escribe: "Hermanos míos, considérense muy dichosos cuando tengan que enfrentarse con diversas pruebas" (Stg. 1:2, NVI).

Siempre es peligroso cuando comenzamos a pensar que Dios existe para hacernos felices, para darnos lo que queremos, para hacer que la vida sea fácil. Hay un peligro en esta clase de mentalidad. Cuando llegan las adversidades, sentimos como si Dios fuera injusto o cruel con nosotras, que nos está ignorando. Veamos por un momento la experiencia de Pablo. Completa los espacios en blanco de 2 Corintios 1:9-10:

"Pero tuvimos en nosotros mismos sentencia de _____, para que no confiásemos en _____ sino en _____ que resucita a los muertos; el cual nos libró, y nos libra, y en quien esperamos que aún nos librará, de tan gran muerte".

No es exactamente un paseo por el parque ¿verdad? La realidad diaria de la vida de Pablo era muy dura... tal vez más dura de lo que tú y yo podamos imaginar.

Hazlo realidad en tu vida

Tú y yo nunca fuimos creadas para este mundo caído. Hemos sido hechas para el Edén... y el cielo. Y es por eso que me encanta el versículo 4: "Dios... nos consuela en todas nuestras tribulaciones".

¿Cuál es esa palabra? *En*. En nuestras tribulaciones. No hay garantías de que por el solo hecho de creer en Dios, la vida será fácil. ¡De ninguna manera! Pero tenemos la confianza de saber que Dios está con nosotros en nuestras tribulaciones. A veces, no le encontramos final al dolor en nuestra vida. En ocasiones, es incesante. A veces, no solo es el quebranto lo que duele. La sanidad también duele.

Las experiencias de tu vida y la mía influyen en quiénes llegamos a ser. Con los años, he tenido el privilegio de hablar con cientos de mujeres que han convertido sus experiencias traumáticas en una plataforma para servir, ayudar y sostener a otros que están sufriendo. Me encantan estas mujeres. Mi vida se ha enriquecido al conocerlas. Tengo gran respeto por su valor y compasión por otros. Son heroínas de la fe. El escri-

tor y pastor Henri Nouwen las llama las "sanadoras heridas".[1] Muchas de estas mujeres han dado a conocer valiosas verdades sobre su dolor.

"Julie, si pudiera volver a vivir mi vida, no sé si cambiaría esa adversidad".

"No sería la mujer que soy hoy, sin haber pasado por eso".

"No conocería a Dios de una manera tan íntima y personal, si mi vida hubiera sido fácil".

"No hubiera llegado a ver a Dios suplir mis necesidades de esa manera tan poderosa".

"No tendría compasión por los demás, sin haber experimentado ese dolor".

Hay que admitir que la perspectiva humana es limitada. Pero esas mujeres han llegado a conocer el verdadero propósito de sus tiempos de aflicción. Uno de esos propósitos es: "para que podamos también nosotros consolar a los que están en cualquier tribulación, por medio de la consolación con que nosotros somos consolados por Dios".

¿Acaso tu dolor y tu quebranto han cambiado tu perspectiva de la vida? ¿De Dios? ¿De ti misma?

Vuelve a leer los versículos clave al principio del capítulo. Describe en tus propias palabras lo que significa ser una sanadora herida.

¿Conoces a alguien que sea ejemplo de una sanadora herida? Describe su carácter y su función de consolar a otros?

¿Eres tú una sanadora herida? Si es así, ¿cómo te está usando Dios?

Dedica un momento a leer estos versículos y pensar en cómo se aplican a tu vida. Pon tu nombre en alguna parte de estos versículos. Ora con estos pasajes en tu corazón.

- "Mas tú, Señor, Dios misericordioso y clemente, lento para la ira, y grande en misericordia y verdad" (Sal. 86:15).

- "Y a Aquel que es poderoso para hacer todas las cosas mucho más abundantemente de lo que pedimos o entendemos, según el poder que actúa en nosotros" (Ef. 3:20).

De corazón a corazón

Cuando tú y yo experimentamos la sanidad, Dios puede bendecirnos con la oportunidad de acompañar a otros en su dolor. Sin embargo, debemos evitar la compulsión de actuar como heroínas y tratar de solucionar los problemas de los demás. ¡La sanidad es cosa de Dios, no de nosotras! La necesidad de querer "solucionar las cosas" sugiere que nuestra alma aún está herida. No te sorprendas si encuentras esta motivación en tu corazón. Todas seguimos siendo obras en progreso.

Tenemos la gran responsabilidad de ser las manos de Cristo para tocar la vida de otras personas con su amor; pero no podemos hacer que las personas respondan, crezcan y sanen. Ellas deben reunir el valor de dar sus propios pasos. Uno de nuestros principales objetivos, por tanto, es saber dónde acaba nuestra responsabilidad y comienza la de los demás. Si cruzamos esa línea, estamos estorbando, no ayudando, su progreso.

La escritora y terapeuta Daphne Rose Kingma nos reta: "En este día, fíjate si puedes ensanchar tu corazón y extender tu amor para tocar no solo a aquellos a quienes puedes dárselo libremente, sino a aquellos que lo necesitan mucho".[2] Una medida de nuestro amor es nuestra disposición a acercarnos a esas personas que no son muy atractivas para nosotras: personas difíciles, rezongonas, pasivas, coléricas y molestas que tratamos de evitar.

Procura dar, porque se te ha dado mucho; amar, porque sabes qué significa ser rechazada y ahora aceptada, y abre tu corazón a aquellos que apenas creen que hay alguien en quien pueden confiar. Este es el verdadero cuidado del alma.

Señor, gracias por las veces que he sufrido en mi vida...
y por la sanidad que has traído. Ayúdame a consolar
a otros con el consuelo que tú me has dado.

Semana 4

Perdón extraordinario:
De la culpa a la gracia

[Perdón:] La cancelación de la deuda por la ofensa de otra persona dejándome libre para amar.

Desde aquel trágico día en el huerto del Edén, el pecado ha infectado la vida de cada persona del planeta. A la hora de hacer frente a la realidad de nuestro pecado, se nos ocurre toda clase de planes creativos: excusarnos, culpar a otros, insistir en que no era tan malo o decir que no pasó nada.

Vemos consecuencias del pecado por todos lados. Pero Dios ofrece perdón —total y libre— a cualquiera que tenga el coraje suficiente de aceptar su invitación.

Esta semana, veremos la vida de dos mujeres que experimentaron la vergüenza de su egoísmo —María y la mujer atrapada en adulterio— y veremos algunos pasajes importantes de las Escrituras, que nos ayudarán a experimentar y expresar el magnífico don del perdón de Dios.

Día 1

El desatino de María

Perdonar es hacer libre a un prisionero
y descubrir que el prisionero eras tú.
LEWIS B. SMEDES

Entender el perdón comienza viendo cómo Dios se relaciona con nosotros. Cada día, Dios nos concede gracia y perdón que no merecemos. Perdonar no minimiza la ofensa, y no borra mágicamente las consecuencias. Así como la desobediencia de María derivó en lepra, las consecuencias de nuestro orgullo y egoísmo son irreversibles. Pero el perdón *nos hace libres*.

En la Palabra

Lee Números 12 y presta especial atención a los versículos 1-2:

> *María y Aarón hablaron contra Moisés a causa de la mujer cusita que había tomado... Y dijeron: ¿Solamente por Moisés ha hablado Jehová? ¿No ha hablado también por nosotros?*

María y Aarón fueron testigos presenciales de los milagros que Dios hizo a través de su hermano Moisés cuando enfrentó a Faraón y liberó a los israelitas cautivos. Dios había escogido a Moisés para liderar al pueblo, de más de dos millones de personas, a fin de sacarlo de Egipto y llevarlo a la tierra prometida. Pero la rivalidad entre hermanos opera en todas las culturas y en todas las épocas, y estos dos no podían soportar la popularidad de su hermano. Ellos querían su cuota de fama, entonces degradaron a Moisés públicamente. Al rebajarlo, pensaron que ellos elevarían su propio estatus.

Es fácil lastimar a otras personas con nuestros comentarios incisivos. Nuestra apatía, nuestra insensibilidad y a menudo nuestra motivación es mejorar nuestra imagen delante de los demás y preservar nuestro orgullo. ¿Has tenido alguna vez un momento como el de María? ¿Dijiste algo que no era necesario decir, que no deberías haber dicho?

Los israelitas no fueron los únicos que escucharon la queja de los hermanos celosos. Dios también los escuchó. Entonces llamó a los tres y les habló desde una columna de nube. Indignado, pronunció su juicio. La líder de la rebelión, María, se volvió blanca como la nieve a causa de la lepra. En la época de María, la persona leprosa era una marginada.

Si ese fuera el final de la historia, estaríamos tentadas a decir que Dios es cruel y duro, aunque, en realidad, Dios estaba haciendo justicia al castigar el pecado. Pero, afortunadamente, ese no es el final de la historia o lección. Toma tu Biblia y busca Éxodo 34:6-7 (NVI). Llena los espacios en blanco para ver cómo Dios se describe a sí mismo:

"El Señor, el Señor, Dios _____ y compasivo, lento para la ira y grande en amor y _____, que mantiene su amor hasta mil generaciones después, y que _____ la iniquidad, la rebelión y el pecado".

Nuestro Dios es un Dios de justicia y misericordia, que perdona. Es imposible comprender el verdadero perdón sin ver dónde comienza todo: *el perdón de Dios*. María se había rebelado contra Moisés… y contra Dios. Fuera del campamento, recibió su merecido. Vergüenza pública. Separación del pueblo de Dios. Deshonor. Pero el perdón no tiene que ver con que las personas reciban su merecido, sino con la redención. Tiene que ver con extender misericordia… lo que las personas no se merecen.

María fue exiliada fuera del campamento por siete días para pagar por su pecado, pero Jesús voluntariamente escogió el sufrimiento. No para pagar por sus pecados, sino para pagar por *mis* pecados. Tus pecados.

La Biblia dice que "Jesús, para santificar al pueblo mediante su propia sangre, padeció fuera de la puerta" (He. 13:12). Tú y yo ya hemos sido perdonadas por el sacrificio de Jesús. Y porque hemos sido perdonadas, podemos, a cambio, perdonar.

Hazlo realidad en tu vida

Nos gustaría pensar que el perdón borra toda consecuencia de nuestros pecados, pero no es así en absoluto. A menudo, experimentamos resultados dolorosos de nuestro orgullo y egoísmo que son un recordatorio para nosotras (y para aquellos que nos observan) de que el pecado es un asunto grave. El milagro de Dios es que Él perdona, restaura y usa nuestra experiencia para enseñarnos lecciones valiosas.

Para que el perdón sea verdadero hace falta ser francas con respecto a nuestros pecados. No es fácil ser radicalmente sinceras con respecto a las partes oscuras de nuestro corazón, pero es esencial. Al experimentar la limpieza de nuestros propios pecados de parte de Dios, somos más capaces y tenemos más ganas de perdonar a aquellos que nos hacen daño.

Para muchas mujeres, el perdón es una cuestión fundamental en sus vidas. Han sido profundamente heridas por abuso, traición o divorcio, y no pueden superar el dolor que las consume. Afecta cada deseo y cada relación. Y esta es la cuestión: Tu pasado no es pasado si sigue afectando a tu presente. Aprender los principios del perdón —y reunir coraje para perdonar— nos hace libres de una manera que nunca imaginamos.

El proceso de exponer nuestro dolor y resentimiento puede ser terrible. Todas necesitamos una amiga fiel que nos acompañe en momentos así. Cuando cruzamos la barrera de la amargura, el resentimiento y la autoprotección, este proceso nos conduce a la libertad, el gozo, la sabiduría y el amor. Como lo expresó un poeta: "Donde hay ruinas es posible encontrar un tesoro". Parte de ese tesoro es el perdón. Y la libertad.

Cuando las personas no son totalmente sinceras sobre sus pecados (ya sean públicos o privados, horribles o culturalmente aceptables), ¿qué podrían pensar del perdón de Dios?

Lee Números 12:1-15. ¿Menoscaba el perdón y la restauración de Dios leer que María sufrió consecuencias por su pecado de envidia y rebelión? ¿Por qué sí, o por qué no?

¿Qué lección o lecciones aprendemos —los tesoros que encontramos— al ser sinceras sobre nuestros pecados, experimentar las consecuencias y encontrar libertad y alivio en la gracia de Dios?

Dedica un momento a leer estos versículos y pensar en cómo se aplican a tu vida. Pon tu nombre en alguna parte de estos versículos. Ora con estos pasajes en tu corazón.

- "Yo, yo soy el que borro tus rebeliones por amor de mí mismo, y no me acordaré de tus pecados" (Is. 43:25).

- "Hijitos míos, estas cosas os escribo para que no pequéis; y si alguno hubiere pecado, abogado tenemos para con el Padre, a Jesucristo el justo" (1 Jn. 2:1).

De corazón a corazón

Joe Stowell, el ex presidente del Instituto Bíblico Moody, escribió una vez: "Pensar que no hemos sido salvos de mucho nos hace sentir que en realidad no hemos sido perdonados mucho".[1] Jesús dijo lo mismo a sus discípulos en Lucas 7. A veces me molestaba no tener el testimonio que tienen algunas mujeres, que han sido rescatadas de las drogas, el alcohol y una rebelión demencial, y que pueden decir "¿No es Dios maravilloso?".

Y después me di cuenta de que algunas de nosotras fuimos salvas de caer en ese estilo de vida. Otras fueron rescatadas *de* ese estilo de vida. Pero todas tenemos una cosa en común: Pablo dice en Efesios 2 que todos somos hijos de las tinieblas y que estamos espiritualmente muertos; que necesitamos redención por medio de la sangre de Jesucristo, el perdón de nuestros pecados según las riquezas de su gracia, la cual nos ha *concedido* a todos.

Esto es misericordia… y esto es perdón.

Dios, la oración de hoy es simple. Gracias por tu perdón. No lo merezco, pero no quisiera vivir sin él.

Día 2

Sorprendida ¡in fraganti!

O el pecado está contigo, sobre tus hombros, o bien sobre Cristo, el Cordero de Dios. Si está sobre tu espalda, estás perdido; pero si está sobre Cristo, eres libre y serás salvo. Ahora, decide lo que quieres.
MARTÍN LUTERO

No hay nada más bochornoso que ser sorprendida in fraganti en un pecado. En ese momento, solemos responder con una justificación de nuestra conducta. Minimizamos nuestra culpa. Damos excusas. "Puedo dejarlo cuando quiera", "No es tan malo" o "La serpiente me engañó y yo comí". Pero la culpa permanece. Aunque nunca nos sorprendan in fraganti, nuestro secreto puede carcomernos la vida. Para la mujer de nuestra historia de hoy, el hecho de que la sorprendieran in fraganti no era tan solo humillante; sino causa de ser apedreada. Hasta que Jesús apareció…

En la Palabra

Lee Juan 8:1-11 y presta especial atención a los versículos 3-5:

> *Entonces los escribas y los fariseos le trajeron una mujer sorprendida en adulterio; y poniéndola en medio, le dijeron: Maestro, esta mujer ha sido sorprendida en el acto mismo de adulterio. Y en la ley nos mandó Moisés apedrear a tales mujeres. Tú, pues, ¿qué dices?*

En los días de Jesús, los hombres no eran castigados casi por nada, pero las mujeres que cometían indiscreciones sexuales eran apedreadas públicamente hasta la muerte. Juan nos habla de una ocasión en la

cual líderes religiosos llevaron ante Jesús a una mujer sorprendida en el acto mismo de adulterio. (No sé qué hacían parados allí afuera, y no se menciona qué hicieron con el hombre, pero estas son preguntas para otro día).

Puedo imaginar cómo trataron a esta mujer. Probablemente los hombres no fueran para nada respetuosos ni amables. Es probable que le lanzaran la ropa para que se vistiera, y mientras trataba de vestirse, la agarraron del brazo y la arrastraron por la calle medio desnuda. No les importó si le dejaban moretones. Las piedras le dejarían marcas más drásticas.

Los hombres llevaron a rastras a la mujer en frente de Jesús y le preguntaron: "Tú sabes qué dice la ley de Moisés sobre las mujeres sorprendidas en adulterio. ¡Deberían morir! ¿Qué dices que deberíamos hacer?". Ellos querían ver si el perdón del que Jesús hablaba invalidaba la ley del Antiguo Testamento.

Y Jesús hizo algo muy extraño. Se inclinó y escribió en la arena. Impacientes, los hombres le siguieron haciendo la misma pregunta. Luego, Juan nos dice: "Y como insistieran en preguntarle, se enderezó y les dijo: El que de vosotros esté sin pecado sea el primero en arrojar la piedra contra ella".

¡Ay! Lentamente, los acusadores se marcharon, uno a uno. Estos hombres se dieron cuenta de que ellos también eran pecadores. Al rato, Jesús se quedó en la calle con esta mujer... solos.

¿Puedes imaginarte su asombro y alivio? Especialmente cuando escuchó decirle: "Ni yo te condeno; vete, y no peques más".

Hazlo realidad en tu vida

A cualquiera le aterraría que nos sorprendieran en nuestro pecado, cualquiera que sea el pecado. Nos asusta que de alguna manera, un día, alguien nos vea hundidas en lo profundo de nuestro pecado, y experimentemos la vergüenza de la exposición pública. Esta historia nos muestra que Jesús no es duro o severo. De hecho, nos ama tanto que dio su propia vida para perdonarnos y restaurarnos. Jesús quiere que tú y yo tengamos el valor de admitir nuestros pecados ante Él para que también podamos disfrutar de su amor y gracia purificadora.

Los pecados que ocultamos, Dios los revelará. Los pecados que revelamos, Dios los ocultará. He hablado con muchas mujeres valientes, que tuvieron el coraje de ser sinceras con respecto a su pecado, pero que no podían creer que Dios las perdonaría. Tal vez un aborto

pasado, adulterio o un divorcio no bíblico. Con lágrimas, estas mujeres me han dicho: "Sí, Julie, sé que Él perdonará a *esas* personas por lo que han hecho, pero no a mí. Su gracia es para los demás. Temo que no es para mí".

Pero el perdón de Dios es para ti. Para mí. Para todas nosotras. La ley condenaba a esta mujer, y la sociedad demandaba retribución; pero Jesús la trató con amor, respeto y gracia. Él no excusó su conducta ni la sancionaría en el futuro. Pero sus palabras la hicieron libre: *Yo, el Dios del universo, no te condeno. Perdono tu pecado. Así que no vivas en vergüenza o temor. Ve y no peques más.*

La gracia de Dios es más grande que el más grande de los pecados. El perdón de Dios cambia vidas. Nos hace libres de la culpa y la vergüenza de nuestro pasado. El poder de la gracia incidió en las decisiones futuras de esta mujer.

¿Qué sientes cuando te sorprenden in fraganti? ¿Cómo respondes generalmente en esos casos?

Lee Romanos 8:1. En una escala de 0 (para nada) a 10 (totalmente), ¿cuánto crees realmente que el perdón de Dios quita toda tu condenación?

Si hubieras sido la mujer de Juan 8, ¿cómo hubiera cambiado este encuentro con Jesús la dirección de tu vida?

Dedica un momento a leer estos versículos y pensar en cómo se aplican a tu vida. Pon tu nombre en alguna parte de estos versículos. Ora con estos pasajes en tu corazón.

- "Vengan, pongamos las cosas en claro —dice el Señor—. ¿Son sus pecados como escarlata? ¡Quedarán blancos como la nieve! ¿Son rojos como la púrpura? ¡Quedarán como la lana!" (Is. 1:18, NVI).

- "Por tanto, para que sean borrados sus pecados, arrepiéntanse y vuélvanse a Dios, a fin de que vengan tiempos de descanso de parte del Señor" (Hch. 3:19, NVI).
- "Si confesamos nuestros pecados, él es fiel y justo para perdonar nuestros pecados, y limpiarnos de toda maldad" (1 Jn. 1:9).

De corazón a corazón

Nunca olvidaré una tarde cuando entraba a la cocina y encontré a mi hijo Zach sobre la mesa con su pequeña boca llena de galletitas que yo acababa de hornear (eran sus favoritas, de las que tienen confites de chocolate). Ver a mi pequeño hombrecito sorprendido con las manos en la masa fue muy cómico. No estaba segura de si reírme o regañarlo. ¡Estoy segura de que en ese momento experimentó varias emociones!

Vergüenza, culpa, temor. ¿Has sentido alguna vez como si hubieras sido sorprendida, descubierta, expuesta? ¡Yo sí! Estos sentimientos llenan nuestra mente cuando nuestro pecado es expuesto. Dios quiere y espera que la convicción que sentimos sea un trampolín hacia su perdón. Pero demasiadas veces me quedo con mi sentimiento de humillación, indignidad y deshonra. Me quedo atrapada en mi pozo emocional, y en ese lugar es fácil comenzar a creer las mentiras de Satanás. *Dios nunca te perdonaría (ni podría). Si tus amigos, tu familia… ¿si supieran? Ellos seguro te rechazarían. Ni siquiera preguntarían.*

Cuando te enfrentes con la realidad del perdón de Dios en tu vida, contrarresta tus dudas con las promesas de la Palabra de Dios. Aunque no te *sientas* perdonada, la verdad es que, en Jesús, eres perdonada. Y nunca se podrá cambiar eso. ¡Aceptar y vivir en el perdón de Dios nos hace libres para llegar a ser mujeres extraordinarias!

Señor, tú conoces las partes más profundas y oscuras de mi corazón. Nada se esconde a tus ojos. Aunque trate de esconder mi pecado de ti, tú lo ves. Y sin embargo, de alguna manera… ¡me sigues amando! Hazme libre de la condenación que siento y abre mi corazón a tu perdón para mí.

Día 3

Hijas pródigas

Jesucristo... nos vio esclavas de las mismas cosas que pensamos que nos harían libres... A costa de su vida, [Jesús] pagó la deuda de nuestros pecados, y nos compró el único lugar en el que nuestro corazón puede descansar, en la casa de su Padre.

TIM KELLER

Nuestra comprensión del pecado y nuestra comprensión del perdón van de la mano. Seamos sinceras: Todas somos hijas pródigas. Todas queremos las cosas a nuestra manera, o de ninguna manera; y, libradas a nuestra suerte, es probable que no lleguemos muy lejos, sino en una pocilga con nuestro corazón lleno de basura, y que nos preguntemos por qué no estamos satisfechas. La parábola de Jesús sobre el hijo pródigo es más que solo una historia de la Biblia. Es nuestra historia.

En la Palabra

Lee Lucas 15:11-32 y presta especial atención a los versículos 18-20:

> *Me levantaré e iré a mi padre, y le diré: Padre, he pecado contra el cielo y contra ti. Ya no soy digno de ser llamado tu hijo; hazme como a uno de tus jornaleros. Y levantándose, vino a su padre. Y cuando aún estaba lejos, lo vio su padre, y fue movido a misericordia, y corrió, y se echó sobre su cuello, y le besó.*

El hijo pródigo se sintió totalmente justificado al exigir su parte de la herencia (mientras su padre todavía estaba vivo) y dejar su casa para

ir a "vivir la vida". En la cultura judía, esto equivalía a decir: "Ojalá estuvieras muerto". No podría haber deshonrado más a su padre con esa actitud y conducta; pero, en ese momento, solo le importaba una cosa.

Ser feliz. Divertirse. En nuestros peores momentos, a nosotras, como al hijo pródigo, nos importa solo nuestro propio placer, popularidad y posesiones. Pensar en los demás ni nos pasa por la mente. Pero una vida tan centrada en una misma nunca rinde frutos. Excluimos a Dios de nuestra vida, y finalmente nuestros planes y sueños se truncan y acaban. Cuando este joven se quedó sin dinero, tuvo que ir a apacentar cerdos, un animal prohibido en la cultura judía. Tocó fondo. ¿Cuál es tu historia? Tal vez sea confusión, insatisfacción, un matrimonio sin amor, un trabajo que detestas o, simplemente, tu alma sufre por un anhelo de algo más.

Finalmente, el joven entró en razón sobre sus pecados y decidió volver a su hogar. No creía que fuera merecedor de que su padre lo perdonara y lo volviera a aceptar en la familia; de modo que pensó en pedirle tan solo ser un criado en la hacienda de la familia. Sin embargo, cuando su padre vio que venía a lo lejos, hizo lo último que el hijo pródigo esperaba.

Dejó a un lado toda su dignidad y corrió. Lo abrazó. Lo besó. Y casi antes de que el joven pudiera confesar su error, el padre le dio ropa nueva y comenzó a planificar una fiesta de celebración: "porque este mi hijo muerto era, y ha revivido; se había perdido, y es hallado".

Pero todo comenzó en una pocilga pestilente, con una confesión sincera de corazón.

Hazlo realidad en tu vida

Si no somos conscientes de la profundidad de nuestros pecados, ni siquiera valoraremos el perdón de Dios. ¿Te consuela o te aterra el hecho de que Dios sepa todo —absolutamente todo— sobre ti? Tal vez ambas cosas, depende de las circunstancias. Ser auténtica en nuestra relación con Dios significa que respondemos positivamente cuando su Espíritu nos da una palmadita en los hombros y nos dice: "Esa actitud está equivocada" o "las palabras que acabas de decir tenían la intención de herir en vez de sanar, y eso es pecado".

A veces pensamos que el perdón es un acto judicial de Dios para declararnos "no culpables". Es eso, pero también es más. Una ilustración de Lucas muestra que el perdón restaura nuestra relación con

Dios. Dios, el juez justo, exigió que se pagara la pena por nuestros pecados, pero aceptó a Jesús en nuestro lugar.

En un acto de gracia increíble, nos invita a unirnos a su propia familia… no como una criada contratada, sino como una hija. Y esto es lo extraño: Cuanto más nos convencemos de que el perdón de Dios es total, libre y fortalecedor —no un fraude o una idea abstracta— más podemos abrir nuestro corazón y ser sinceras sobre las partes oscuras que tenemos bien guardadas. Al sacar nuestros secretos, poco a poco, a la luz del amor y la gracia de Dios, vemos que Él es igual que el padre del hijo pródigo. No es reacio ni reticente a perdonarnos, ¡sino que está deseoso de celebrar su perdón con nosotras!

Lee Salmos 139:1-4. ¿Te consuela o te aterra el hecho de que Dios sepa todo sobre ti? Explica tu respuesta.

¿Te cuesta entender a Dios como un padre de amor, que corre a abrazarte y perdonarte? ¿Por qué?

Al leer la lección de hoy, ¿te vienen a la mente pecados enterrados hace mucho tiempo que necesitas confesar y perdonar? Toma unos minutos, ahora mismo, para confesarlos a Dios y experimentar su perdón y sanidad.

Dedica un momento a leer estos versículos y pensar en cómo se aplican a tu vida. Pon tu nombre en alguna parte de estos versículos. Ora con estos pasajes en tu corazón.

- "En quien tenemos redención por su sangre, el perdón de pecados según las riquezas de su gracia" (Ef. 1:7).
- "De Jehová nuestro Dios es el tener misericordia y el perdonar, aunque contra él nos hemos rebelado" (Dn. 9:9).
- "Cuanto está lejos el oriente del occidente, hizo alejar de nosotros nuestras rebeliones" (Sal. 103:12).

De corazón a corazón

Uno de mis versículos favoritos está en Colosenses 1: "el cual nos ha librado de la potestad de las tinieblas, y trasladado al reino de su amado Hijo, en quien tenemos redención por su sangre, el perdón de pecados" (Col. 1:13-14).

Cuando era niña, siempre imaginaba que era una princesa, la hija de un rey, y que vivía en un castillo y que algún día llegaría mi príncipe. Este versículo también se refiere a un reino. El dominio de las tinieblas. No exactamente igual a mi cuento de hadas, sino que Pablo describe cómo tú y yo y toda persona de esta tierra éramos esclavas del pecado. Hasta que llegó Aquel que nos rescató. Por medio de su sacrificio en la cruz, Jesús nos ha llevado al reino de su Padre. ¡Y eso no es todo! También nos ha dado redención, perdón y el privilegio de ser sus hijas; sus princesas. Los cuentos de hadas se hacen realidad. ¡Algo digno de celebrar!

Señor, estoy maravillada por el hecho de que tú me conoces bien y aun así me perdonas. Gracias por correr hacia mí y abrazarme, aunque haya pecado y te haya fallado. Haz brillar la luz de tu verdad en los lugares oscuros de mi corazón. Muéstrame cuánto te necesito.

Día 4

El veneno del alma

El perdón es la llave que abre la puerta del resentimiento y las esposas del odio. Es un poder que rompe las cadenas de la amargura y los grilletes del egoísmo.

WILLIAM ARTHUR WARD

Se dice que guardar rencor es como tomar veneno y esperar que la otra persona se muera. El veneno mata. La amargura es el veneno que mata nuestro corazón. Es por eso que no podemos dejar que la amargura eche raíces en nuestra vida.

En la Palabra

Lee Efesios 4:17-32 y presta especial atención a los versículos 31-32 (NVI):

> *Abandonen toda amargura, ira y enojo, gritos y calumnias, y toda forma de malicia. Más bien, sean bondadosos y compasivos unos con otros, y perdónense mutuamente, así como Dios los perdonó a ustedes en Cristo.*

Una palabra descortés. Un comentario insensible. Los demás nos subestiman. O peor aún, alguien que pensábamos que se preocupaba por nosotras nos ignora y nos olvida. Es imposible que pase la vida (e incluso un día) sin que nadie nos ofenda, con o sin intención.

Podemos resolver la mayor parte de estas situaciones con un poco de comunicación y otro poco de gracia. Pero muchas mujeres han experimentado heridas más profundas, que nunca han sanado. Las heridas abiertas y el enojo no resuelto no desaparecen por sí solos. Se

infectan y contaminan cada parte de nuestra vida. Pronto, la amargura echa raíces y nuestro corazón nos consume.

En Efesios 4, Pablo nos reta a tratar sin piedad con nuestra amargura y remplazarla por bondad, compasión y perdón. ¿Por qué? Porque la amargura contamina nuestra perspectiva y nos roba el gozo. La idea de "abandonar" es similar a *sacarse*, como harías con tu ropa sucia después de un largo día de trabajo en tu jardín, y a *soltar*, como cuando dejas las bolsas del supermercado con un suspiro ¡cuando finalmente pasas la puerta de tu casa y llegas a la cocina!

Vencer la amargura es una decisión y un proceso a la vez. El proceso del dolor es decisivo a fin de enfrentarse con la realidad de la pérdida, perdonar verdaderamente a aquellos que nos ofenden y adquirir nuevas prácticas relacionales para dejar de ser exigentes o susceptibles. No creo que las personas pueden resolver su profunda amargura de hace mucho tiempo por sí solas... o de la noche a la mañana. Necesitamos una buena amiga cristiana dispuesta a acompañarnos. Al leer esto, puede que te des cuenta que debes dar el primer paso en este proceso, o tal vez conozcas a alguien que necesite que la ayudes a enfrentar los obstáculos inevitables en su camino a la libertad.

Antes de comenzar a abordar la realidad de la amargura en nuestra vida, a menudo nos sentimos completamente justificadas en nuestro resentimiento. Después de todo, esa persona nos ofendió, ¡y ni siquiera parece lamentarlo! Sin embargo, al persistir en esto, todas las emociones dolorosas que hemos refrenado ahora inundan nuestro corazón y realmente duele. Es ahí cuando necesitamos una amiga que nos tome de la mano y nos diga: "Esto es normal. Vas a estar bien. Sigamos caminando juntas".

Hazlo realidad en tu vida

La amargura nos provee dos cosas que moldean nuestra vida: identidad y energía. Cada día nos vemos como "víctimas de una ofensa" y nos cargamos de adrenalina a causa de la intensidad emocional de nuestro resentimiento. Sin embargo, esta identidad hace que demandemos que nos traten perfectamente bien y que nadie nos vuelva a ofender. Esta es una demanda irracional, y toda expectativa irreal nos produce más dolor, enojo y resentimiento. El escritor y pastor Frederick Buechner describe fríamente las consecuencias de albergar amargura:

Lamer tus propias heridas, volver a sentir en tus labios el sabor de los agravios del pasado; sentir en tu lengua la amargura de las confrontaciones que están por venir; probar hasta el último bocado del dolor que te han causado —y de aquel que tú has provocado—... Verdaderamente es un banquete digno de un rey. Solo hay un inconveniente: te estás devorando a ti mismo. ¡El plato principal de este gran banquete eres tú![1]

Los médicos informan que tanto como el 70% de las consultas médicas son por enfermedades psicosomáticas, que tienen relación directa con la amargura y el resentimiento. Las salas de divorcio de los tribunales están llenas de parejas que nunca han resuelto las heridas que se causaron el uno al otro, y un sinfín de parejas y sus hijos viven en un "alto el fuego" a la espera de que una de las partes comience a disparar. Cuando dejamos que la amargura crezca dentro de nosotras, nuestra lista de ofensas inevitablemente continúa creciendo, y a menudo también crece nuestro enojo con Dios.

> ¿De qué manera la amargura contamina nuestra vida física, mental, relacional y espiritualmente?

> Vuelve a leer Efesios 4:31-32. ¿En qué sentido vencer la amargura es una decisión? ¿Y un proceso?

> ¿Necesitas enfrentar la amargura de tu propio corazón, o tienes una amiga que necesita tu ayuda para dar estos pasos? ¿Cuál es tu próximo paso?

Dedica un momento a leer estos versículos y pensar en cómo se aplican a tu vida. Pon tu nombre en alguna parte de estos versículos. Ora con estos pasajes en tu corazón.

- "Busquen la paz con todos... Asegúrense de que nadie deje de alcanzar la gracia de Dios; de que ninguna raíz

amarga brote y cause dificultades y corrompa a muchos" (He. 12:14-15, NVI).

- "Por esto, mis amados hermanos, todo hombre sea pronto para oír, tardo para hablar, tardo para airarse; porque la ira del hombre no obra la justicia de Dios" (Stg. 1:19-20).

De corazón a corazón

Las relaciones son uno de los retos más grandes de la vida. Y cuando vives con alguien, ves lo bueno, lo malo y lo feo. No ha sido muy fácil para Tim y para mí. ¡Especialmente durante los primeros años! Decíamos y hacíamos cosas hirientes. Recuerdo pensar durante una discusión: *Ya es suficiente. No quiero seguir haciendo esto. ¡Me voy!*

Cuando tenemos miedo y no nos sentimos amadas, necesitamos mucha gracia para enfrentar nuestros temores. Nuestra respuesta natural es abstraernos del problema, culpar a la otra persona y alejarnos. Durante aquella discusión, me di cuenta de la verdad: hacen falta dos para discutir. Yo también estaba equivocada, no solo Tim. ¡Huy!

Perdonar es soltar la ofensa. Dejar el pasado en el pasado. Ofrecer gracia. Desechar la amargura y decidir amar. No estoy diciendo que ser sincera sobre el dolor que alguien nos ha infligido sea fácil. Es increíblemente difícil enfrentar las heridas terribles que algunas mujeres experimentamos, pero es necesario si queremos vivir en libertad.

No permitas que la amargura envenene tu alma y cada relación en tu vida. Sé sincera sobre lo que sucedió, cómo te sentiste en ese momento y cómo te sientes ahora. Y decide perdonar. El proceso del dolor lleva tiempo, de modo que sé paciente. Dios te sonríe a cada paso del proceso.

Señor, por favor, muéstrame la amargura que estoy reteniendo. Me doy cuenta de cuán dañina es, y no quiero vivir de esta manera. Abre mis ojos para ver a las personas como tú las ves. Abre mi corazón para extenderles tu gracia, aunque me hayan herido y ofendido.

Día 5

Perdón y confianza

Perdón es dejar atrás el pasado. Confianza tiene que ver con una conducta futura.
RICK WARREN

Perdonar. Una palabra simple, pequeña, común. Una palabra increíblemente difícil de *vivir* realmente. Cuando estoy ofendida, todo en mí quiere devolver la ofensa. O al menos mostrarle a la *otra parte* qué se siente. Vamos, seamos sinceras. Perdonar no es fácil. No es divertido. No se siente normal. Pero cuando decidimos entregarle nuestra herida a Dios, para que Él se encargue de la venganza, nos liberamos.

En la Palabra

Lee Mateo 5:43-48 y presta especial atención a los versículos 43-45 (NVI):

> *Ustedes han oído que se dijo: "Ama a tu prójimo y odia a tu enemigo." Pero yo les digo: Amen a sus enemigos y oren por quienes los persiguen, para que sean hijos de su Padre que está en el cielo. Él hace que salga el sol sobre malos y buenos, y que llueva sobre justos e injustos.*

Perdonar no es decir "no es nada". El perdón dice: "Me ofendiste, y mucho. Y todavía me duele, pero decido pasar por alto mi deseo ardiente de vengarme: devolverte la ofensa. Decido extenderte gracia, porque Dios ha derramado su gracia sobre mí. Decido entregarle mi enojo y rencor a Dios, así que no necesito seguir reteniendo esto contra ti".

En Mateo 5, Jesús dice algo extremadamente radical. *Perdona... ama... ora por tus enemigos.* ¿Qué piensas que significa? ¿Cómo sería para ti amar a tus "enemigos"?

En mis conversaciones con mujeres en todo el país, he notado que muchas confunden el perdón con la confianza. Suponen: Si perdono a la persona que mucho me ofendió, tengo que confiar en ella. Y no puedo hacerlo, entonces mejor no la perdono y me evito el riesgo".

Hay muchas razones por las que las personas se niegan a perdonar a quienes las ofendieron, entre ellas:

- No está arrepentida por lo que hizo.

- ¿Para qué perdonar? Si lo volverá a hacer.

- No fue accidental. ¡Lo hizo a propósito!

- ¿Cómo puedo perdonar algo así?

- No puedo perdonar porque estoy tan dolida y enojada que sería una hipócrita.

¿Qué motivos hacen que sea difícil para ti perdonar a otros? Perdonar a aquellos que te ofenden es difícil. Philip Yancey lo llama "el acto antinatural",[1] porque va en contra de nuestro deseo de venganza. De manera similar, C. S. Lewis escribió: "Todos dicen que el perdón es una preciosa idea, hasta que tienen algo que perdonar".[2] Una de las principales razones por las que nos negamos a perdonar es porque creemos falsamente que tenemos que comenzar a confiar inmediatamente en la persona que nos ofendió. Tengo noticias para ti: Eso no es verdad.

El perdón requiere de una persona. Dios nos manda que perdonemos unilateralmente, ya sea que la otra persona esté arrepentida, lamente haberlo hecho, lo haya hecho a propósito o lo que hizo intencionalmente haya sido horrible. Perdonamos para cerrar la herida y resolver el enojo que tenemos dentro y para expresar el perdón que hemos experimentado de Dios.

Pero la confianza necesita de dos personas. La confianza no es unilateral. Para volver a edificar una relación hace falta que, con el tiempo, ambas partes se ganen la confianza con acciones de respeto. Es totalmente posible —y en algunos casos, necesario— perdonar a alguien, pero no confiar en él.

Hazlo realidad en tu vida

En este día, al tratar el tema del perdón, no estoy hablando de perdonar al camarero por poner leche descremada al café que querías con leche de soja, o a tus hijos por no recoger los juguetes. Eso es una cosa. Pero ¿cómo debemos perdonar en relaciones que se han resquebrajado por traición, abuso o abandono?

Cuando Jesús envió a sus seguidores a propagar el evangelio, sabía que las reacciones de las personas de cada ciudad los pondrían a prueba. Algunas personas los respetarían, pero otras abusarían de ellos. De modo que les dijo a sus discípulos "yo os envío como ovejas en medio de lobos; por tanto, sed astutos como las serpientes e inocentes como las palomas" (Mt. 10:16, LBLA).

Debemos seguir el mismo consejo en nuestras relaciones difíciles. Podemos ser inocentes, porque no nos vengamos y ofendemos a otros ni los difamamos en nuestras conversaciones. Se lo diremos solo a aquellos que necesitan saberlo y pueden ayudarnos a seguir adelante. Pero hay que ser astutas y no volvernos enseguida demasiado susceptibles; no a menos, o hasta, que la otra persona demuestre ser digna de nuestra confianza.

La confianza no se gana en un momento o en un día. Se edifica ladrillo a ladrillo con acciones respetuosas y nobles —no solo con palabras— para que podamos convencernos de que el cambio es genuino. Algunas mujeres cometen el error de creer demasiado rápido. Quieren que la tensión se acabe de una vez, entonces pasan por alto contradicciones y creen en las palabras de la otra persona sin ver un cambio genuino y duradero en ella. En estos casos, el ofensor vuelve a menudo a la misma conducta hiriente.

Otras mujeres son demasiado reacias a confiar. Las han ofendido tanto y han experimentado tan poca sanidad, que simplemente no pueden confiar en los demás aunque les hayan dado sobradas muestras de su cambio. La confianza debe ganarse, pero necesitamos estar dispuestas a dar a los demás la posibilidad de ganarse nuestra confianza otra vez.

¿Qué hay de ti? ¿Tiendes a confiar demasiado rápido o a ser demasiado reacia? ¿Ha afectado esto a tus relaciones? ¿Cómo?

Lee Mateo 10:16. Si has vivido la experiencia de una relación resquebrajada o tensa, ¿qué significa para ti ser "astutos como las serpientes e inocentes como las palomas"?

¿Conoces personas que hayan vivido la restauración de una relación por medio del perdón y la confianza reedificada? ¿Qué proceso atravesaron esas personas?

Dedica un momento a leer estos versículos y pensar en cómo se aplican a tu vida. Pon tu nombre en alguna parte de estos versículos. Ora con estos pasajes en tu corazón.

- "Si es posible, y en cuanto dependa de ustedes, vivan en paz con todos" (Ro. 12:18, NVI).

- "De modo que se toleren unos a otros y se perdonen si alguno tiene queja contra otro. Así como el Señor los perdonó, perdonen también ustedes" (Col. 3:13, NVI).

De corazón a corazón

Una de las cosas más maravillosas que veo en la vida de las mujeres es la belleza de las relaciones restauradas. A veces, aunque las mujeres experimentan la sanidad de Dios, su cónyuge, sus padres, hermanos o amistades rehúsan arrepentirse de su parte en el problema, entonces no pueden volver a edificar la confianza.

La confianza implica confiar *y* ser dignos de confianza. No podemos controlar las decisiones de los demás, pero podemos hacer nuestra parte para perdonar y ofrecer un camino de restauración para la relación. Esto nos libera del pasado, aunque la otra persona no esté dispuesta a comenzar el proceso de volver a edificar la confianza.

Mateo 18 nos reta a tomar la iniciativa de ir y hablar con la otra persona si hemos sido ofendidas, en vez de esperar que ella reconozca su error. ¿Necesitas perdonar a alguien en tu vida en este momento… o pedirle perdón?

Señor, dame sabiduría para conocer la diferencia entre perdonar y excusar. Hazme inocente como una paloma y astuta como una serpiente. Necesito tu sabiduría para buscar restauración en mi vida.

Semana 5

Soy extraordinaria:
En busca de aprobación y sentido

[Identidad:] Todo lo que tiene que ver conmigo que hace que sea quien soy, incluidos mi personalidad, mis intereses y experiencias de vida únicos.

Algunas personas se sienten a gusto consigo mismas, pero otras sienten que tienen que ponerse una máscara para ocultar quiénes son en realidad. Estas máscaras dan a entender a los demás que estamos bien cuando en realidad nos estamos muriendo por dentro; que estamos tranquilas y en calma cuando estamos a punto de estallar; que estamos confiadas cuando tenemos miedo de revelar cuán asustadas estamos realmente.

Esta semana leeremos la historia de la reina Ester, que decidió encontrar su identidad en Dios en vez de vivir temiendo a los demás y sus juicios. También veremos a Evodia y Síntique en Filipenses, que siempre serán recordadas por su actitud maliciosa y negativa.

Nuestra forma de pensar y sentir con nosotras mismas determinará cómo responderemos a Dios, a aquellos que amamos, a las oportunidades y a los problemas. También determinará nuestras actitudes. En vez de buscar la aprobación de todos, podemos vivir en la libertad de llegar a ser la mujer que Dios quiere que seamos.

Día 1

Un rol sorprendente

*Sé como eres. Este es el primer paso
para llegar a ser mejor de lo que eres.*
JULIUS CHARLES HARE

Reina de Persia. Estoy segura de que cuando era niña, Ester nunca imaginó esa posibilidad para su vida. Pero, en su plan divino, Dios llevó a una mujer judía común y corriente en exilio a una posición de poder e influencia. Ester tuvo que enfrentar algunas decisiones bastante difíciles: ¿Tomaría el camino seguro y guardaría silencio? ¿O saldría y arriesgaría su vida por su pueblo? Como la identidad de Ester estaba fundada en Dios, no en el rey, tomó una postura firme.

En la Palabra

Lee Ester 4 y presta especial atención a los versículos 13-14:

Entonces dijo Mardoqueo que respondiesen a Ester: No pienses que escaparás en la casa del rey más que cualquier otro judío. Porque si callas absolutamente en este tiempo, respiro y liberación vendrá de alguna otra parte para los judíos; mas tú y la casa de tu padre pereceréis. ¿Y quién sabe si para esta hora has llegado al reino?

Es probable que Ester no se considerara una heroína. Por medio de algunas extrañas circunstancias, esta joven mujer judía llegó a ser reina de Persia. Estoy segura de que estaba deslumbrada por todo el glamour de su posición. Eso ya era suficiente para ella, pero Dios tenía otros planes.

Amán era uno de los nobles del rey, pero despreciaba a los judíos y

conspiró para matarlos a todos. En ese momento crucial de la historia del pueblo de Dios, el primo de Ester, Mardoqueo, se dio cuenta de que Dios la había colocado en la posición estratégica como reina para rescatar a su pueblo. Mardoqueo le pidió que arriesgara su vida y que fuera a ver al rey sin previa invitación para que pudiera pedirle que cambiara su edicto y salvara a los judíos.

Estoy segura de que Ester estaba asustada, pero decidió obedecer a Dios. Después de ayunar durante tres días, se presentó delante del rey a implorar misericordia para los judíos. Y en el segundo de dos exquisitos banquetes, ella expuso el plan malvado de Amán y rescató a su pueblo. Magnífico trabajo ¿verdad? ¡Qué mujer de valor y fe!

Desde el principio, Ester tuvo que tomar una decisión: disfrutar de la riqueza y prestigio de su nueva posición como reina o darse cuenta de que Dios tenía un rol sorprendente para ella. Ella decidió sabia y valientemente, al arriesgar su vida para salvar a su pueblo. Sí, Dios había orquestado todo esto, pero Ester estuvo dispuesta a salir al frente y cumplir el rol designado para ella. ¡Podemos ser esta clase de mujer!

Hazlo realidad en tu vida

Nuestra identidad y firmeza de fe no se crean por sí solas. Se forjan en el fuego de las pruebas. En estos tiempos dolorosos y amenazantes, tomamos decisiones que revelan nuestro verdadero carácter y proyectan nuestro futuro. ¿Has pasado un tiempo como este en tu vida?

Todas hemos tomado buenas y malas decisiones en momentos decisivos. Cuando nos inclinamos por un pobre discernimiento y malas decisiones, Dios nos ofrece gracia y perdón. Y si hemos sido heridas en el pasado, ahora podemos responder con fe y valor para crear un futuro nuevo. Sé que esto puede suceder. He visto infinidad de mujeres que han experimentado abuso o abandono, pero en vez de esconderse en la vergüenza o amargarse, confiaron que Dios usaría todo lo que les pasó en la vida para crear algo nuevo y bello.

Thomas Merton escribió sobre la importancia de aprovechar el momento, como hizo Ester cuando tuvo que tomar una decisión:

> Cada persona es responsable de vivir su propia vida y de "encontrarse a sí misma". Si persiste en transferirle su responsabilidad a otra persona, es que no ha encontrado el significado de su propia existencia.[1]

Vuelve a leer Ester 4:1-17. Describe el riesgo que Mardoqueo le pidió a Ester que corriera. ¿Cómo te hubieras sentido en el lugar de Ester?

¿Has visto cómo la identidad de una mujer puede formarse positiva o negativamente de acuerdo a su respuesta en momentos de adversidad?

Si a menudo nuestra identidad se forja en las pruebas de fuego de las dificultades, ¿qué "pruebas de fuego" has pasado en tu vida? ¿Cómo has respondido?

Dedica un momento a leer estos versículos y pensar en cómo se aplican a tu vida. Pon tu nombre en alguna parte de estos versículos. Ora con estos pasajes en tu corazón.

- "Oh Jehová, tú me has examinado y conocido. Tú has conocido mi sentarme y mi levantarme; has entendido desde lejos mis pensamientos. Has escudriñado mi andar y mi reposo, y todos mis caminos te son conocidos" (Sal. 139:1-3).

- "Estando persuadido de esto, que el que comenzó en vosotros la buena obra, la perfeccionará hasta el día de Jesucristo" (Fil. 1:6).

- "Y en tu libro estaban escritas todas aquellas cosas que fueron luego formadas, sin faltar una de ellas" (Sal. 139:16).

De corazón a corazón

¿Quién soy? Todas nos hemos hecho esta pregunta. El famoso psicólogo Erik Erikson dijo que establecer un sentido fuerte y claro de identidad es una parte decisiva de la vida.[2] En este proceso tenemos

que aprender en quién confiar y en quién no. Necesitamos saber qué hacemos bien y entender el alcance de nuestras responsabilidades. Después estaremos listas para seguir adelante con gozo, fuerza y confianza el designio de Dios para nuestra identidad. Si no nos tomamos tiempo para desarrollar nuestra identidad, estaremos cuestionándonos todo el tiempo y estaremos inseguras en todas nuestras relaciones.

¿Quién eres *tú*? Dedica un momento hoy para meditar y orar sobre la respuesta a esta importante pregunta. Recuerda que tu verdadera identidad no se define simplemente por lo que haces. Dios es quien define tu identidad, Él te ha creado de forma única como su hija.

Señor, abre mis ojos para que pueda ver la identidad que has creado en mí. Gracias por hacerme como soy. Perdóname porque a veces trato de ser como los demás. Ayúdame a aceptar con confianza la identidad que has creado en mí y ¡a tomar una posición firme en mi vida por la justicia y la verdad!

Día 2

Una buena reputación

Compórtense de una manera digna del evangelio de Cristo.
FILIPENSES 1:27 (NVI)

Cuando los demás piensan en ti, ¿qué palabras les vienen a la mente? No estoy diciendo que deberíamos vivir para complacer a las personas, sino que la Palabra de Dios nos dice que representamos a Cristo, en todo lugar al que vayamos y en todo lo que hagamos. En Filipenses, Pablo confronta a dos mujeres que parecían no llevarse bien, Evodia y Síntique. Me puedo identificar totalmente con su problema. Las discusiones existen, pero una mujer extraordinaria se esfuerza por actuar con paciencia y humildad, aunque se sienta disgustada y herida.

En la Palabra
Lee Filipenses 4 y presta especial atención a los versículos 2-3:

Ruego a Evodia y a Síntique, que sean de un mismo sentir en el Señor. Asimismo te ruego también a ti, compañero fiel, que ayudes a éstas que combatieron juntamente conmigo en el evangelio, con Clemente también y los demás colaboradores míos, cuyos nombres están en el libro de la vida.

¿Cómo te gustaría que tu nombre se escribiera en la historia —¡y nada menos que en la Biblia!— como una persona quejosa? Pablo no nos dice la causa del desacuerdo entre estas dos mujeres, pero era bastante grave como para que escribiera al respecto en su carta y se leyera públicamente. ¡Debió haber sido motivo de bastante división!

¿A cuántas de nosotras se nos conoce en algunos círculos como

rezongonas, quejosas, fastidiosas, ansiosas, o cualquier otro adjetivo que no es exactamente el que quisiéramos que alguien escriba en el anuario de la escuela secundaria? Nuestra reputación es nuestra identidad pública, y necesitamos ser muy sinceras con nosotras mismas sobre cómo nos perciben los demás.

Nuestra influencia para Dios depende, en parte, de cómo nos ven. Si nos respetan y confían en nosotras, estarán ansiosos de escucharnos y nos permitirán hablar a sus vidas. Sin embargo, si nos ven crónicamente negativas, no nos escucharán; puede que ni siquiera quieran estar cerca de nosotras.

No tiene que ser así. No importa qué aflicciones y dificultades hemos experimentado, Dios nos da una oportunidad a cada momento del día para decidir nuestra respuesta. No estoy sugiriendo que mintamos sobre el dolor o la decepción que sentimos, sino que podemos replantear nuestra respuesta y responder a aquellos que nos ofenden con fe y valor. En la misma carta, Pablo les dice a los creyentes de Filipos que se sumerjan en el amor, ternura y gracia de Cristo hasta tal grado que esas cualidades se extiendan a sus relaciones. Esto es lo que escribió en Filipenses 2:1-3:

> Por tanto, si hay alguna consolación en Cristo, si algún consuelo de amor, si alguna comunión del Espíritu, si algún afecto entrañable, si alguna misericordia, completad mi gozo, sintiendo lo mismo, teniendo el mismo amor, unánimes, sintiendo una misma cosa. Nada hagáis por contienda o por vanagloria; antes bien con humildad, estimando cada uno a los demás como superiores a él mismo.

Hazlo realidad en tu vida

Ser auténtica no significa no tener ningún tipo de reparo en decir todo lo que tenemos ganas de decir. Esta podría ser la versión de nuestra cultura de ser auténtica, pero la nuestra es un poco diferente. Debemos ser completamente sinceras con Dios sobre cómo nos sentimos, cómo vemos las cosas. Debemos aprender a filtrar rápida y completamente todo suceso en nuestra vida, por medio de la gracia, la sabiduría y el poder de Dios. Es lo que se diría una "edición juiciosa". Con un amor renovado en nuestro corazón, una nueva sabiduría en nuestra mente y manos de viva compasión, decidimos confiar en que Dios cambiará cada momento de cada día en algo hermoso.

Lee 2 Corintios 2:14-16. Este pasaje describe nuestras relaciones como un olor grato... ¡bastante opuesto a lo que vemos con Evodia y Síntique!

¿Conoces algunas mujeres que sean "grato olor de Cristo" a dondequiera que vayan? Nombra un par de ellas. ¿De qué manera anuncian a Cristo?

Vuelve a leer el pasaje de hoy: Filipenses 4:1-4. ¿Cómo crees que se sintieron esas mujeres cuando se leyó esto sobre ellas en su iglesia? ¿Cómo te hubieras sentido tú?

¿Hasta qué grado es la reputación de una mujer su verdadera identidad?

Lee Filipenses 2:1-6, 12-18. ¿Cómo sería para ti tratar a otras personas de esa manera? ¿Cómo puedes ser hoy olor de Cristo para las personas que conoces?

Dedica un momento a leer estos versículos y pensar en cómo se aplican a tu vida. Pon tu nombre en alguna parte de estos versículos. Ora con estos pasajes en tu corazón.

- "De más estima es el buen nombre que las muchas riquezas, y la buena fama más que la plata y el oro" (Pr. 22:1).
- "Siempre humildes y amables, pacientes, tolerantes unos con otros en amor... Eviten toda conversación obscena. Por el contrario, que sus palabras contribuyan a la necesaria edificación y sean de bendición para quienes escuchan" (Ef. 4:2, 29, NVI).

- "La memoria de los justos es una bendición, pero la fama de los malvados será pasto de los gusanos" (Pr. 10:7).

De corazón a corazón

A veces, cuando termino una conversación o cuando me retiro de un grupo de amigas me pregunto: *¿Qué pensarán de mí?* Quiero ser paciente con mi esposo, mis hijos, mis amistades en amor. Vivir sin reproches. Interesarme genuinamente en los demás, no solo por lo que pueden hacer por mí.

El cambio de corazón no sucede por apretar nuestros dientes y desear que pase. Desde luego que la disciplina y la determinación son importantes, pero también tenemos que sumergirnos en el profundo manantial de amor y fortaleza de Dios para que fluya en y a través de nuestra vida. Catherine Booth es un hermoso ejemplo de esto. Ella y su esposo William fundaron el Ejército de Salvación. En el servicio a los pobres, ella aprendió que las personas necesitan más que simples palabras. Ella escribió:

> El evangelio… representa a Jesucristo, no como un sistema de verdad, que se recibe en la mente como se recibe un sistema de filosofía o astronomía, sino que lo representa como un Salvador real, vivo y poderoso, que puede salvarme *ahora mismo*.[1]

Esta clase de relación con Jesús nos transforma… ¡un día, una conversación, un momento a la vez!

Señor, sé que un buen nombre es más deseable que grandes riquezas. Te pido que los demás puedan verte en mí. Dame la sabiduría para ver la influencia que tengo y las consecuencias de mi conducta.

Día 3

La mujer de Dios

La gracia es el amor de Dios en acción para con los hombres... que no podían mover un dedo para salvarse a sí mismos.

J. I. PACKER

En algún momento de su vida, toda mujer tiene dificultades para creer que Dios la ama. Puede aceptar la verdad de que Dios ama al *mundo*. Pero no puede comprender a cabalidad que Dios la ame a *ella*. Yo he tenido esas dudas. Cuando veo la verdadera mujer que hay en mí, que nadie más ve, mi primer pensamiento es: *¿cómo puede Dios amarme así?*

En su carta a los efesios, Pablo describe el amor de Dios apasionado y radical y el deseo de adoptarnos como hijas. Esto me hace a mí —y a ti— una mujer de Dios. Una mujer amada de Dios.

En la Palabra

Lee Efesios 1 el día de hoy, con especial atención a los versículos 4-8 (LBLA):

> *Según nos escogió en El antes de la fundación del mundo, para que fuéramos santos y sin mancha delante de El. En amor nos predestinó para adopción como hijos para sí mediante Jesucristo, conforme al beneplácito de su voluntad, para alabanza de la gloria de su gracia que gratuitamente ha impartido sobre nosotros en el Amado. En El tenemos redención mediante su sangre, el perdón de nuestros pecados según las riquezas de su gracia que ha hecho abundar para con nosotros. En toda sabiduría y discernimiento.*

La gracia es un producto raro en este mundo, y el amor incondicional es escaso. Cuando leemos acerca del grandioso amor de Dios por nosotras sin condiciones, parece demasiado bueno para ser verdad. Pero es verdad. El amor de Dios por ti y por mí no está basado en lo que hacemos o dejamos de hacer. De hecho, no tiene nada que ver con nuestro desempeño. El amor de Dios por nosotras lo llevó a la cruz, cuando estábamos muertas en nuestro pecado. Aunque no éramos dignas de recibir amor, Dios decidió amarnos. ¿Por qué? "Conforme al beneplácito de su voluntad, para alabanza de la gloria de su gracia".

En todo aspecto de la vida, las personas se miden por su belleza, inteligencia y dinero. Contratamos personas por su capacidad y experiencia, y elegimos nuestras amistades porque nos hacen sentir bien en la vida. En este pasaje, Pablo hace todo lo posible para convencernos de que Dios no obra para nada de esa manera: Él nos ama y nos acepta como sus hijas entrañables y amadas *a pesar del hecho* de no merecerlo.

¿Estás cansada de tratar de llegar a la altura de algunas normas arbitrarias para ser aceptada? ¿Para demostrar que eres "suficientemente buena" para los demás? Deja de intentarlo. La increíble gracia de Dios te hace libre. ¿Has vivido con el miedo constante de que los demás te rechacen si se enteraran de tus secretos más profundos y oscuros? Relájate. Dios conoce absolutamente todo de ti, y de todos modos te ama. La medida de la gracia de Dios es que Él nunca se sorprende por nada que pensemos, digamos o hagamos, y nos sigue diciendo que somos suyas.

Hazlo realidad en tu vida

Para muchas mujeres, es difícil llegar a entender la realidad de la gracia de Dios, porque hemos vivido en una prueba constante de rendimiento toda nuestra vida, en la cual tratamos de agradar a las personas y ganar suficientes aplausos para ser aceptadas. Secretamente, algunas de nosotras hemos concluido que quizá Dios nos *tolera*, pero que sin duda no nos *ama* realmente. Pablo quiere que lo entendamos bien. Fíjate en las palabras que usa para describir nuestra identidad como hijas amadas de Dios. (Sé que lo has leído antes, pero haz un alto y medita en ello. ¡Deléitate en la maravilla de lo que Dios está diciendo realmente aquí!)

Él nos adoptó como sus hijas. Él es Dios, y podría habernos hecho esclavas, o robots, o incluso conejos; pero nos adoptó en su propia familia. Estamos a salvo y seguras en su amor.

Todos nuestros pecados han sido perdonados. Pablo deja claro que la muerte de Cristo en la cruz es el pago por cada pecado que hemos cometido y por todos aquellos que cometeremos en el futuro. Nada de lo que hemos hecho nos coloca fuera de su misericordia y su amor.

Dios derrama su amor y su gracia abundantemente sobre nosotras. Fíjate en el lenguaje que Pablo usa para describir la medida del amor de Dios por nosotras: "gratuitamente ha impartido", está lleno de "riquezas" y lo "ha hecho abundar" en nuestra vida. Dios no usó un copo de algodón para humedecernos suavemente con su gracia. La gracia es una catarata que fluye todo el tiempo. Es como una manguera de incendio que destruye los límites de nuestro rendimiento, y como un pozo de agua fría y refrescante que no tiene fondo. ¡Nunca se agota!

¿Por qué nos ama Dios?

Lee Efesios 1:3-14 y parafrasea el pasaje. ¿Qué palabras sobresalen para ti?

¿Cuáles son algunas de las formas en que medimos el valor y la aceptación de las personas?

¿Cómo afectaría (o afecta) tu sentido de identidad (confianza, amor, compasión y fortaleza) si estuvieras convencida de que Dios te ama y te acepta incondicionalmente?

Dedica un momento a leer estos versículos y pensar en cómo se aplican a tu vida. Pon tu nombre en alguna parte de estos versículos. Ora con estos pasajes en tu corazón.

- "¡Alabado sea Dios, Padre de nuestro Señor Jesucristo! Por su gran misericordia, nos ha hecho nacer de nuevo

mediante la resurrección de Jesucristo, para que tengamos una esperanza viva y recibamos una herencia indestructible, incontaminada e inmarchitable. Tal herencia está reservada en el cielo para ustedes!" (1 P. 1:3-4, NVI).

- "Pero ustedes son linaje escogido, real sacerdocio, nación santa, pueblo que pertenece a Dios, para que proclamen las obras maravillosas de aquel que los llamó de las tinieblas a su luz admirable" (1 P. 2:9, NVI).

De corazón a corazón

La gracia de Dios es rica, fuerte y real, entonces ¿por qué nos cuesta tanto vivir en ella? Podría haber muchas razones. Tal vez las personas que deberían haberte amado hicieron justo lo contrario. Puede que tengas miedo de admitir tus defectos y que necesitas de la gracia. Quizá sientes como si tu pecado fuera imperdonable. O estás esforzándote tanto para ganarte la gracia, que has olvidado que la gracia es ¡un regalo!

Sea cual sea la razón, debes saber que tu identidad está basada en tu concepto de la gracia. Cuando entendamos esta verdad transformadora, seremos libres para ser sinceras sobre nuestro egoísmo y aceptar nuestras debilidades. Seremos conmovidas por el amor de Dios *a pesar de* lo que hemos hecho. Blaise Pascal observó sabiamente: "No solo no conocemos a Dios si no es a través de Jesucristo, sino que tampoco nos conocemos a nosotros mismos si no es a través de Jesucristo".[1] Medita en esto hoy hasta que penetre en tu alma.

Dios, a veces me quedo estancada en la prueba constante de mi rendimiento, y quiero vivir simplemente como una mujer. Quiero ser libre, viva y gozarme en la identidad que tú has creado en mí. Muéstrame en este día cómo lograrlo.

Día 4

Una influencia positiva

No soy más que uno, pero soy uno. No puedo hacerlo todo, pero puedo hacer algo. Lo que tengo que hacer, puedo hacerlo. Y, por la gracia de Dios, lo haré.
EDWARD EVERETT HALE

Cuanto más tiempo pasas con alguien, más te pareces a él. En Lucas 10:41-42, el Señor le dijo a Marta: "Marta, Marta, afanada y turbada estás con muchas cosas. Pero sólo una cosa es necesaria; y María ha escogido la buena parte". Ahora bien, imagínate el siguiente cuadro: Marta corre de prisa por toda la casa mientras cocina, limpia y prepara todo para atender a los invitados. María está tranquila, sentada a los pies de Jesús mientras escucha cada una de sus palabras.

A veces, me siento como Marta. "Julie, Julie..." me dice el Señor mientras corro durante todo el día. ¿Alguna vez te ha sucedido? ¿Qué es esa *cosa* de la que Jesús hablaba? Pasar tiempo con Él, sentada, escuchando y descansando. En el pasaje de hoy descubriremos qué significa servir a los demás con un corazón como el de María.

En la Palabra

Lee Efesios 2 y presta especial atención al versículo 10:

> *Porque somos hechura suya, creados en Cristo Jesús para buenas obras, las cuales Dios preparó de antemano para que anduviésemos en ellas.*

Al seguir a Jesús, gradualmente vamos absorbiendo sus valores y su amor por las personas. Lentamente, Él transforma nuestro corazón para que nos interese aquello que a Él le interesa: los perdidos, los heridos, los

ancianos y los jóvenes. Nos damos cuenta de que ahora le pertenecemos a Él. Ya no nos pertenecemos a nosotras mismas; hemos sido compradas por un precio. Como hijas, Él nos ha dado el privilegio inexplicable de ejercer una influencia positiva en la vida de aquellos que nos rodean.

No estamos en la tierra para estar con los brazos cruzados. Dios quiere usarnos como sus manos para tocar a las personas, como sus pies para ir en busca de ellas, y como su boca para hablar palabras de gracia y verdad dondequiera que vayamos. Sin embargo, a veces tú y yo somos esclavas del *hacer*... como Marta. No podemos decir que no. No dejamos de aceptar más responsabilidades. Somos presa de un programa demencial de servicio, y raras veces nos detenemos para estar con Jesús. Esta clase de estilo de vida nos roba el alimento de nuestra alma, y esto nos puede llevar a un total agotamiento.

Por otro lado, algunas de nosotras nos permitimos todo el placer posible que el dinero puede comprar. Somos adictas al culto de "lo siguiente". Pero la búsqueda egoísta siempre nos deja con la sensación de querer más; porque, tarde o temprano, nos hace sentir incluso más vacías. Este extremo tampoco es bueno, y no fue en absoluto la actitud de María. Su deseo de servir se desbordaba por estar con Jesús.

He conocido a cientos de mujeres que se deleitan en que Dios las use para tocar una vida; a menudo de una manera pequeña, como con una sonrisa, una media hora de tiempo o una palabra de aliento; pero otras veces con la visión decidida de cambiar familias y comunidades. Yo quiero vivir de esa manera, ¿y tú?

Hazlo realidad en tu vida

¿Estas dispuesta a que Dios te use de manera grande o pequeña? Pablo nos dice que Dios nos ha capacitado para este propósito. Es increíble pensar cómo Dios ha orquestado con todo detalle la intersección de las necesidades de otros y nuestras capacidades para moldear sus vidas. No es accidental; es el designio divino de Dios. ¿Has visto suceder esto en tu vida?

En su amor y soberanía, Dios usa nuestras experiencias para capacitarnos y ayudarnos a relacionarnos con otras personas que están atravesando situaciones similares a las nuestras. A menudo, Dios usa el dolor de nuestro pasado para darnos compasión por las personas que sufren a nuestro alrededor y agudizar nuestra capacidad de ayudarlas. Las heridas de nuestro pasado pueden ser la plataforma para un ministerio más productivo, si confiamos que Dios nos sanará y nos usará.

No puedes hacerlo todo. Eres una persona que vive en un mundo lleno de personas necesitadas que sufren. Es difícil de aceptar, a veces... especialmente cuando nuestro corazón sufre por otras personas. Pero es allí cuando necesitamos desesperadamente la sabiduría de Dios para saber cuándo decir que sí y cuándo decir que no. ¿Y de dónde sacamos esa sabiduría? De estar sentadas a los pies de Jesús como hizo María.

Dios nos ha creado de manera única. El Nuevo Testamento nos da cuatro listas diferentes de dones espirituales que Dios usa a fin de dotarnos a cada una de nosotras para áreas específicas de servicio. Analiza brevemente 1 Corintios 12, Romanos 12, Efesios 4 y 1 Pedro 4. Algunas mujeres son sirvientas. Otras conmueven corazones al hablar de la Palabra de Dios. Y otras son buenas para organizar grandes actividades.

Si no sabes cuáles son tus dones espirituales, busca aquello en lo cual parece que Dios ya te está usando para cambiar vidas. Evalúa tu vida en busca de áreas donde sientas el placer y el poder de Dios en tu servicio.

Lee Mateo 20:28. ¿De qué manera te inspira el ejemplo de servicio desinteresado de Jesús?

¿En qué has visto que Dios te usa más eficazmente para cambiar vidas, tales como organizar reuniones, enseñar la Palabra, liderar personas, etc.? ¿Qué contestarían tus mejores amigas a esta pregunta sobre ti?

Vuelve a leer Efesios 2:8-10. ¿Qué relación hay entre la gracia de Dios y nuestra alegría en el servicio? ¿Qué relación encuentras en tu vida en este momento?

¿Eres más como Marta o como María? Si eres como Marta, ¿cómo puedes pasar tiempo a los pies de Jesús, en vez de tan

solo trabajar para Él? Si eres como María, ¿cómo puedes poner tu fe en acción el día de hoy?

Dedica un momento a leer estos versículos y pensar en cómo se aplican a tu vida. Pon tu nombre en alguna parte de estos versículos. Ora con estos pasajes en tu corazón.

- "El más importante entre ustedes será siervo de los demás" (Mt. 23:11, NVI).
- "En lo que requiere diligencia, no perezosos; fervientes en espíritu, sirviendo al Señor" (Ro. 12:11).
- "Así también la fe, si no tiene obras, es muerta en sí misma" (Stg. 2:17).

De corazón a corazón

Algunas mujeres (entre las que me incluyo) pueden estar tan ocupadas en servir que están al borde de un total agotamiento. Perdemos nuestro deleite en estar con Dios, igual que Marta. Si estás haciendo demasiadas cosas, detente. Reorienta tu enfoque y deléitate en el amor de Dios por ti. Si estás extenuada, descansa un momento para cobrar fuerzas y energía. (¡Y no te sientas culpable! El descanso es bíblico). Cuando estés lista, puedes volver a servir con pasión y energía, en vez de vivir a modo de supervivencia.

No te preocupes, la obra de Dios no depende totalmente de ti y, de hecho, Dios podría llamar a otra mujer al servicio mientras tú te tomas un descanso. La labor de Dios de alcanzar al mundo y sanar a los heridos está lejos de cumplirse, pero si tratas de servir en tus propias fuerzas, no llegarás muy lejos. Comienza hoy (y cada día) a sentarte a los pies de Jesús, para que puedas adquirir su perspectiva y saber dónde invertir tu tiempo y energía para influir positivamente en quienes te rodean.

Señor, dame sabiduría para saber cuándo decir que sí al servicio y cuándo decir que no, y tan solo sentarme a tus pies. Gracias por el privilegio de que tú me uses hoy...

Día 5

Dios se deleita en ti

Y deseará el rey tu hermosura;
e inclínate a él, porque él es tu señor.
SALMOS 45:11

Eres hija del Rey. Haz un alto y medita en eso. Tu corazón es glorioso. Estás vestida con un manto de justicia, entretejida con oro. Y nada de esto viene de ti. Es un favor inmerecido; es la gracia de Dios. Tremendo. Cuando Isaías entendió esto, irrumpió en alabanza: "En gran manera me gozaré en Jehová, mi alma se alegrará en mi Dios; porque me vistió con vestiduras de salvación, me rodeó de manto de justicia, como a novio me atavió, y como a novia adornada con sus joyas" (Is. 61:10).

¿Qué significa deleitarse en Dios... y que Dios se deleita en ti? Hoy lo descubriremos.

En la Palabra

Lee Romanos 12 y presta especial atención al versículo 3 (NVI):

Por la gracia que se me ha dado, les digo a todos ustedes: Nadie tenga un concepto de sí más alto que el que debe tener, sino más bien piense de sí mismo con moderación, según la medida de fe que Dios le haya dado.

Creo que Dios quiere que vivamos con la identidad de Ricitos de Oro: no demasiado alta, no demasiado baja... sino justa. A lo largo de toda la Biblia, Dios nos dice la verdad de quiénes somos realmente. ¿Por qué nos lo dice de tantas maneras y tantas veces? Porque nos es

muy fácil creer las mentiras de este mundo y terminar en un extremo o en el otro.

Algunas mujeres viven absortas en ellas mismas. Piensan que son el "ombligo del mundo". Estas mujeres solo hablan de sí mismas y, para ser sinceras, ¡no creen que alguien quiera hablar de otra cosa! ¿Has conocido alguien así?

Sin embargo, muchas otras se encuentran del otro lado del espectro: Están plagadas de un tormentoso sentido de vergüenza, y en lo secreto se sienten indignas, desesperanzadas y desesperadas. Tratan de esforzarse por convencer a las personas de que están seguras y que son capaces. ¿Cómo pueden ser capaces de esto sin creer en sí mismas?

Pablo nos dice que no tengamos concepto más alto de nosotras mismas que el que debemos tener. Cualquiera que sea el lado del espectro en el que caigas, cuando tú y yo no vivimos nuestra verdadera identidad en Cristo, puede ser espiritualmente devastador. Una y otra vez, Dios nos recuerda en las Escrituras que somos hijas entrañablemente amadas del Rey. Nuestra adopción por Dios es una verdad inspiradora que supera nuestro sentido de indignidad y vergüenza.

Entonces, ¿qué significa tener un sentido de identidad "justo"? Somos criaturas complejas. Mientras vivamos en esta tierra, viviremos en guerra por dentro: con la tendencia a pecar y, sin embargo, con el deseo de agradar a Dios. Ambos deseos existen en nuestro interior al mismo tiempo, y somos sabias si reconocemos este hecho. Leí una frase que resume este sentido de identidad "justo" que dice: "Hemos sido creados maravillosamente, hemos caído trágicamente, pero somos amados profundamente y perdonados completamente".[1]

Hazlo realidad en tu vida

Aquellas mujeres que viven absortas en ellas mismas necesitan darse cuenta de que tienen defectos —igual que todo el mundo— y de cuánto necesitan la gracia y misericordia de Dios. En vez de enorgullecerse y menospreciar a los demás, deben admitir humildemente que necesitan el perdón y el amor de Dios.

Y aquellas que viven con un sentido debilitante de vergüenza pueden enfocar su corazón y su mente en las verdades de las Escrituras. Al descubrir quienes somos en Cristo, y comenzar a vernos como Dios nos ve, experimentaremos la libertad que viene de basar nuestra

identidad y nuestro valor en la verdad inalterable de Dios, no en cómo nos *sentimos* en un momento o cómo *fallamos* cada día.

Creo que aceptarnos a nosotras mismas es imposible hasta, y a menos, que experimentemos la aceptación de Dios por su gracia. No nos hemos ganado su gracia por ser buenas o inteligentes o bellas, por lo que no la perderemos por hacer algo tan malo que Él no pueda perdonar. ¡Eso es liberador!

¿Cómo describirías una "identidad de Ricitos de Oro"?

Si 0 es "absorta en ti mismo" y 10 es "tormentoso sentido de vergüenza", ¿dónde te colocarías? ¿Por qué?

Vuelve a leer Romanos 12:1-3. ¿Cuál es la función de la fe para poder establecer tu identidad en Cristo? ¿Qué necesitas creer de Dios hoy a fin de encontrar la "mujer extraordinaria" en ti?

Dedica un momento a leer estos versículos y pensar en cómo se aplican a tu vida. Pon tu nombre en alguna parte de estos versículos. Ora con estos pasajes en tu corazón.

- "¡Miserable de mí! ¿Quién me librará de este cuerpo de muerte? Gracias doy a Dios, por Jesucristo Señor nuestro. Así que, yo mismo con la mente sirvo a la ley de Dios, mas con la carne a la ley del pecado" (Ro. 7:24-25).

- "Ustedes ya son hijos. Dios ha enviado a nuestros corazones el Espíritu de su Hijo, que clama: '*¡Abba! ¡Padre!*' Así que ya no eres esclavo sino hijo; y como eres hijo, Dios te ha hecho también heredero" (Gá. 4:6-7, NVI).

- "Jehová está en medio de ti, poderoso, él salvará; se gozará sobre ti con alegría, callará de amor, se regocijará sobre ti con cánticos" (Sof. 3:17).

De corazón a corazón

¿Te has cansado alguna vez de toda la locura... la idea de que debes ser perfecta, estar siempre bien arreglada y hacer malabares para que todos estén felices? Súmale que tienes el cabello horrible. Nada te queda bien, nada parece estar bien y nada te sale bien. Te miras al espejo y suspiras. Luego escuchas una pequeña voz que viene de la cocina y dice "oye, mamá, ¿y el desayuno?". Y precisamente no es la voz de Dios. Así comienzan los días para muchas de nosotras.

Si últimamente has tenido uno de esos días, es probable que te hayas reído cuando leíste el título *"Una mujer de fe extraordinaria"*, ya que sientes que eres una mujer bastante promedio. Pero la verdad es esta: Lo que nos hace a ti y a mí extraordinarias no es lo que hacemos o no hacemos, sino el hecho de que un Dios extraordinario nos ame. Juan 3:16 dice: "Porque de tal manera amó Dios al mundo, que ha dado a su Hijo unigénito, para que todo aquel que en él cree, no se pierda, mas tenga vida eterna". Por ti. Por mí. Eso nos hace especiales.

La mujer de fe extraordinaria es la mujer que sabe que Dios la ama entrañablemente. Es fortalecedor para mí poder ser totalmente sincera con Él, porque Él ya conoce todo sobre mí; y está deseoso de decir que soy suya. Una hija del Rey.

Señor, gracias por crearme como soy. Quiero entregarte mi vida hoy como un sacrificio vivo para poder encontrar mi identidad verdadera en ti... no en lo que hago o en lo que otros piensen de mí. En este día decido creer que tú eres el Rey y yo, por gracia, soy tu hija.

Semana 6

Amor extraordinario:
Buscada y amada por un Dios inexorable

*[Amor:] Una decisión diaria que conlleva
pasión, intimidad y contentamiento.*

Amar y ser amada. Para eso hemos sido creadas. Nuestra alma se nutre del amor, y nuestra relación crece en proporción a su profundidad y extensión. Todas necesitamos alguien que esté siempre con nosotras. Alguien que nos haga sentir seguras, a salvo, importantes.

Es muy doloroso estar en una relación con alguien que no nos transmite su amor de una manera que nos haga sentir *realmente* amadas. Tim y yo tuvimos algunas confusiones de este tipo al principio de nuestro matrimonio. Cuando el amor duele, es fácil sentirse sola, insegura e incluso enojada. Y podrías comenzar a preguntarte si acaso existe el verdadero amor.

La Biblia dice en 1 Juan 4:8 que "Dios es amor". Lo interesante sobre nuestra vida espiritual es que decimos que creemos que Dios nos ama. Pero a casi todas las mujeres que conozco les cuesta creer que Dios realmente las ama.

Esta semana vamos a analizar la naturaleza del amor extraordinario. Veremos cómo Dios estuvo presente en la relación de Rebeca e Isaac; cómo María, la madre de Jesús, fue ejemplo de un amor enternecedor; y cómo nosotras podemos experimentar un amor más profundo y enriquecedor en todas nuestras relaciones.

Veremos cómo el amor radical y transformador de Dios cambia vidas, incluso la tuya y la mía.

Día 1

Amor... ¿en cada relación?

Amados, amémonos unos a otros; porque el amor es de Dios. Todo aquel que ama, es nacido de Dios, y conoce a Dios... Amados, si Dios nos ha amado así, debemos también nosotros amarnos unos a otros. Nadie ha visto jamás a Dios. Si nos amamos unos a otros, Dios permanece en nosotros, y su amor se ha perfeccionado en nosotros.

1 JUAN 4:7, 11-12

¿Qué tiene que ver el amor con esto? Mientras Tina Turner cantaba a pleno pulmón esta pregunta, muchas de nosotras cantábamos a coro. Pero ¿sabemos la respuesta? ¿Algo? *¡Todo!* Tendemos a ver el amor como un romance, un sentimiento, una pasión... pero, ¿qué tal si "el amor viene de Dios"? ¿Qué significa? ¿Cómo sería? La historia de Rebeca es un hermoso ejemplo de una mujer que le confió a Dios su vida amorosa y lo invitó a ser parte de su historia de amor.

En la Palabra

Lee Génesis 24 y presta especial atención a los versículos 66-67:

Entonces el criado contó a Isaac todo lo que había hecho. Y la trajo Isaac a la tienda de su madre Sara, y tomó a Rebeca por mujer, y la amó.

¿Has notado cómo seccionamos nuestra vida? Tenemos una vida de iglesia, una vida familiar, una carrera, pasatiempos, ejercicios y otros aspectos de la vida que están engarzados como perlas en un collar. La tragedia actual es que no invitamos a Dios a cada área de nuestra vida para que sea el centro de cada actividad y cada relación.

Necesitamos su sabiduría, su amor y su fortaleza todo el día, todos los días, no solo cuando estamos en la iglesia el domingo por la mañana o en un estudio bíblico para mujeres. La historia de amor de Isaac y Rebeca nos muestra que invitaron a Dios a estar en medio de su relación, ¡y eso fue muy importante en sus vidas!

Me viene a la mente el Salmo 127:1 (NVI): "Si el SEÑOR no edifica la casa, en vano se esfuerzan los albañiles. Si el SEÑOR no cuida la ciudad, en vano hacen guardia los vigilantes". Dios había prometido un hijo a Abraham y Sara, y después de muchos años de espera (en ocasiones, una espera impaciente), nació Isaac. Cuando creció y llegó a la edad de casarse, Abraham quería que tuviera una esposa excelente.

Por lo tanto, envió a su criado a una tierra distante para buscar a la mujer indicada para su hijo. (¡Parece un gran plan para implementar un día con nuestros hijos!). Desde el comienzo de la búsqueda, Abraham y su criado oraron y buscaron la dirección de Dios.

Cuando el criado llegó a Nacor, le pidió a Dios que arreglara una prueba de carácter que le mostrara la mujer que Dios había escogido: que sin pedirle, ella se ofreciera a darle de beber a sus camellos. En seguida, llegaron al pozo las mujeres del pueblo, y una de ellas se ofreció a extraer agua para los diez camellos del criado.

Él entabló una conversación, y descubrió que la muchacha era un pariente lejano de Abraham. Su familia invitó al criado a pasar la noche con ellos y, para su sorpresa, él le explicó que Dios lo había llevado a ese lugar para pedir la mano de Rebeca en matrimonio para Isaac. Ella aceptó, y a la mañana siguiente ella cargó su camello y dejó a su familia rumbo a la aventura del matrimonio.

Hazlo realidad en tu vida

Los detalles de esta historia probablemente no se repitan en ninguna de nuestras vidas, pero no cabe duda de que el principio es eterno y transformador: Podemos invitar a Dios a estar en el centro de cada relación: con nuestro esposo, nuestros hijos, nuestros padres, nuestros hermanos, nuestros vecinos y amistades, y nuestros compañeros de trabajo.

Abraham y su criado confiaron en que Dios los guiaría desde el principio, y el criado le pidió a Dios una prueba de carácter que le revelara la esposa que Dios había escogido. Con la confianza de la oración contestada, el criado decididamente hizo su ofrecimiento de matrimonio a la maravillada joven y su familia. Y finalmente, cuando

Isaac conoció a Rebeca, su amor se cimentó sobre el firme fundamento de la guía de Dios y el agrado de Dios para con su relación. Vuelve a leer Génesis 24:34-51. ¿Cómo te hubieras sentido y cómo hubieras respondido si hubieras sido Rebeca cuando escuchó al criado contarle que Dios lo había llevado hasta ese lugar para pedir su mano en matrimonio para Isaac?

Piensa en una o dos relaciones importantes de tu vida. ¿Qué significaría para ti confiar en que Dios te guiará para que puedas desarrollar o restaurar esas relaciones?

Al confiarle a Dios esas relaciones, ¿cuál es tu responsabilidad en lo que puedes ser, decir y hacer? ¿Qué escapa a tu control?

Dedica un momento a leer estos versículos y pensar en cómo se aplican a tu vida. Pon tu nombre en alguna parte de estos versículos. Ora con estos pasajes en tu corazón.

- "En esto hemos conocido el amor, en que él puso su vida por nosotros; también nosotros debemos poner nuestras vidas por los hermanos" (1 Jn. 3:16).

- "El amor es sufrido, es benigno; el amor no tiene envidia, el amor no es jactancioso, no se envanece; no hace nada indebido, no busca lo suyo, no se irrita, no guarda rencor" (1 Co. 13:4-5).

- "En el amor no hay temor, sino que el perfecto amor echa fuera el temor; porque el temor lleva en sí castigo. De donde el que teme, no ha sido perfeccionado en el amor. Nosotros le amamos a él, porque él nos amó primero" (1 Jn. 4:18-19).

De corazón a corazón

Después de leer esta maravillosa historia y pensar en sus implicaciones, tal vez tu corazón se haya desanimado. Tal vez has perdido la esperanza de que las relaciones de tu vida sean alguna vez diferentes. Seamos realistas; a todas nos ha pasado lo mismo.

Algunas mujeres no han confiado en la guía de Dios en sus relaciones, y no pueden volver el tiempo atrás para volver a empezar. Está bien. Dios nos invita a volver a empezar en este preciso momento, aquí mismo, con las relaciones que tengamos, y Él se complace cuando le pedimos que sea el centro de todas ellas. Aunque hayamos cometido terribles errores en el pasado —y para ser más precisas, *debido* a que hemos cometido errores en el pasado— Dios quiere que confiemos en que Él nos guiará para poder desarrollar y restaurar las relaciones más importantes de nuestra vida.

¿Cómo sería eso? Retador, emocionante e incluso un poco intimidante. Si se lo pedimos, Dios nos dará el valor de enfrentar nuestros temores y aflicciones, para hablar palabras de perdón y esperanza, y para discernir sabiamente en quién confiar.

No podemos hacer que otros respondan de la manera que queremos que lo hagan, pero podemos confiar en que Dios nos dará gracia y paz, tanto si responden positivamente como si no. En medio de todo esto, podemos tener la sensación constante de estar caminando con Dios cada vez que nos relacionamos con alguien que nos rodea; ya sea un jefe, una amiga, un vecino o nuestro esposo. Y esa seguridad nos da confianza y esperanza.

No importa en qué condición estén tus relaciones en este momento, invita a Dios a estar en el centro de ellas.

Padre, algunas de mis relaciones no son lo que deberían ser o todo lo que deberían ser. Muéstrame dónde he fallado y ayúdame a restaurarlas. Dios, te invito a entrar en mis relaciones. Que tu amor fluya a través de mí, y dame sabiduría.

Día 2

Un amor enternecedor

Lo que importa no es cuánto haces, sino cuánto amor pones en lo que haces.
MADRE TERESA

¿Qué se siente al estar parada y ver que están asesinando brutalmente a tu hijo amado? Para María, la madre de Jesús, la experiencia de su amor no fue fácil. Como madre, cada fibra del cuerpo de María debió haber estado gritando, queriendo hacer algo para proteger a Jesús, su hijo, de la tortuosa muerte en la cruz. Pero desde aquella noche, de hacía muchos años, en la que contemplaba con amor a su hijo recién nacido, ella sabía que Él había nacido a la sombra de la cruz.

En la Palabra

Lee Lucas 2 y presta especial atención a los versículos 16-19:

> *Vinieron, pues, apresuradamente, y hallaron a María y a José, y al niño acostado en el pesebre. Y al verlo, dieron a conocer lo que se les había dicho acerca del niño. Y todos los que oyeron, se maravillaron de lo que los pastores les decían. Pero María guardaba todas estas cosas, meditándolas en su corazón.*

A veces me pregunto cómo fueron para la madre de Jesús esos últimos días, esas últimas horas y los últimos momentos de la vida de su hijo. La agonía de María debió haber sido atroz. Sí, ella sabía que Jesús era el Hijo de Dios y que se le había asignado el sacrificio

de pagar por los pecados de toda la humanidad, ¡pero también era *su* hijo amado el que estaba sufriendo y muriendo!

El coraje y amor de María habían sido probados muchas veces desde la primera vez que el ángel le anunció que daría a luz al Mesías de Dios. En respuesta al increíble mensaje del ángel, ella elevó un cántico de confianza en la soberanía y bondad de Dios. Cuando el bebé nació, una multitud de ángeles llenaron el cielo con alabanzas, y humildes pastores dieron noticias del concierto angelical a los jóvenes padres.

Lucas nos dice que María "guardaba" estas cosas y las "meditaba en su corazón". Ella recapacitaba en el significado de cada momento porque sabía que tenía un papel fundamental que desempeñar.

Hazlo realidad en tu vida

Podemos cometer uno de estos dos errores en las relaciones afectivas: ser distante o posesiva. En la posición distante, refrenamos nuestro compromiso de cuidar, participar y asumir responsabilidad. Tal vez hemos sido heridas demasiadas veces o dañadas emocionalmente tan severamente, que no sabemos cómo relacionarnos con las personas. Puede que estemos en la misma habitación con una persona y entablemos conversación con ella, pero nuestra relación es superficial y distante, y nunca profundizamos.

El error opuesto es enfrascarnos en la relación, dedicar toda nuestra energía en controlar las actitudes, palabras, creencias y el comportamiento de los demás. Como resultado, le permitimos que nos controlen. Puede que digamos que es amor, pero es manipulación mutua, y finalmente aleja a las personas. Haz un alto y piensa en eso. En tus relaciones ¿tiendes más a ser distante o posesiva?

El amor de María fue el epítome del *cariño no posesivo, genuino,* que desea lo mejor para la otra persona sin ser exigente o controladora. Ella podría haber sentido la contundente responsabilidad de controlar a Jesús cuando era un niño, pero ni se contenía por temor ni trataba de resolver compulsivamente cada uno de sus problemas. Ella se lo confió a Dios, lo amó con todo su corazón y le dejó crecer en responsabilidad como adulto. (El escritor a los hebreos dice que Jesús "por lo que padeció aprendió la obediencia"... ¡no muy divertida como mamá!). En todos los relatos de las Escrituras, vemos el amor entrañable de María por Jesús, al saber que la voluntad del Padre para Él era mucho más importante que sus deseos de madre de buscar su paz y protección.

¿Cómo definirías y describirías el amor auténtico y la posición distante y posesiva?

Lee Lucas 1:38, Lucas 1:54, Lucas 2:16-19 y Juan 19:25-27. ¿Cómo piensas que "guardar" lo que percibía y "meditar" en sus implicaciones ayudó a María a seguir amando a Jesús sin retraerse ni controlarlo?

Piensa en una persona que amas. ¿Qué significa o significaría para ti amar a esa persona con la clase de amor entrañable de María?

Dedica un momento a leer estos versículos y pensar en cómo se aplican a tu vida. Pon tu nombre en alguna parte de estos versículos. Ora con estos pasajes en tu corazón.

- "En esto consiste el amor: no en que nosotros hayamos amado a Dios, sino en que él nos amó a nosotros, y envió a su Hijo en propiciación por nuestros pecados. Amados, si Dios nos ha amado así, debemos también nosotros amarnos unos a otros. Nadie ha visto jamás a Dios. Si nos amamos unos a otros, Dios permanece en nosotros, y su amor se ha perfeccionado en nosotros" (1 Jn. 4:10-12).

- "Un mandamiento nuevo os doy: Que os améis unos a otros; como yo os he amado, que también os améis unos a otros. En esto conocerán todos que sois mis discípulos, si tuviereis amor los unos con los otros" (Jn. 13:34-35).

De corazón a corazón

María es un maravilloso ejemplo de cómo servir en las relaciones importantes de mi vida. No estoy criando al Hijo de Dios y, desde luego no soy María; pero puedo imitar su perspectiva, sus deseos y sus acciones. Puedo guardar los momentos en que Dios me da una

vislumbre de su propósito para con aquellos que yo amo, y meditar en la manera de colaborar con Dios en la vida de ellas en vez de entorpecer y querer controlarlos.

El verdadero amor sacrificial significa que me importan más los propósitos de Dios para las personas que amo, que mis propios sueños para ellas. ¿Es difícil? ¡Seguro! Pero tal vez lo primero que debo hacer sea pedirle a Dios que me ayude a alinear mis anhelos con los anhelos de Él para la vida de esas personas. Hasta que eso suceda, estaré peleando contra Él, o al menos estaré confundida sobre mi rol en sus vidas. Pero este alineamiento es solo el primer paso.

María podría haber querido abandonar su rol al ver la voluntad del Padre desarrollarse día a día en la vida de Jesús. Camino a la cruz, sus enemigos lo ridiculizaron y le hicieron burla, y sus amigos más cercanos lo malinterpretaron. Pero la devoción de María para con el plan de Dios para Jesús nunca desfalleció.

¿Has tenido el problema de ser sobreprotectora o de ejercer un control y motivación excesivos? Como mujer, ¿qué piensas que nos lleva a actuar de esta manera? En este día, pídele a Dios sabiduría para amar a las personas que te rodean de una manera que las haga libres de ser todo lo que Dios quiere que sean.

Dios, tu amor sacrificial por mí me asombra. ¡Gracias! Muéstrame cómo amar a otras personas de la manera que tú me has amado: incondicional y sacrificialmente, y con todo mi corazón.

Día 3

Acepta el misterio

Perderse el misterio es perder el asombro, la reverencia y la adoración. ¡Un Dios totalmente explicable, difícilmente sea un Dios digno de adoración!

RICHARD VINCENT

Cuando trato de comprender el amor de Dios por mí, literalmente me quedo pasmada. Como mujeres, luchamos con sentimientos de inseguridad, inferioridad y falta de amor. Cuando nuestras emociones se desploman, nos olvidamos que Jesús ha demostrado su amor por nosotras en la cruz una vez y para siempre. Tú y yo estábamos espiritualmente muertas, nos merecíamos justamente el juicio de Dios, y Jesús, en amor, cargó sobre sí mismo nuestros pecados. ¡Cada pecado que te separa a ti y a mí de Dios ha sido pagado y perdonado! Y más que eso, Jesús persigue nuestro corazón y trata de conquistarnos con su amor. ¿Has buscado sus dones de amor para ti hoy?

En la Palabra

Lee Juan 17 y presta especial atención a los versículos 22-23:

La gloria que me diste, yo les he dado, para que sean uno, así como nosotros somos uno. Yo en ellos, y tú en mí, para que sean perfectos en unidad, para que el mundo conozca que tú me enviaste, y que los has amado a ellos como también a mí me has amado.

Leemos, cantamos y escuchamos mensajes sobre este tema, pero parece que nunca llegamos a entender la total magnitud del amor

magnífico de Dios por nosotros. En un lenguaje bello y poético, Pablo oró por los efesios, para que conocieran el amor de Dios:

> Para que habite Cristo por la fe en vuestros corazones, a fin de que, arraigados y cimentados en amor, seáis plenamente capaces de comprender con todos los santos cuál sea la anchura, la longitud, la profundidad y la altura, y de conocer el amor de Cristo, que excede a todo conocimiento, para que seáis llenos de toda la plenitud de Dios (Ef. 3:17-19).

¿Es posible *conocer* algo que va más allá del conocimiento, o es que tan solo son "palabras de predicador"? A lo largo de toda la Biblia, encontramos extraordinarios relatos del amor de Dios por aquellos que no son dignos de ser amados, su paciente bondad por aquellos que raras veces lo amaban a cambio y su deseo de llenar de bien a aquellos que lo ignoraban. ¡Su amor es verdaderamente asombroso!

Podemos leer y estudiar sobre aspectos del amor de Dios, pero paradójicamente cuanto más entendemos su amor, más nos damos cuenta de que va más allá de nuestra comprensión. Es esto lo que Pablo está diciendo. El amor de Dios no es simplemente amor sentimental que desaparece cuando la vida se pone difícil. No. Vemos la magnitud de su precioso amor cuando Jesús soportó tan grande sufrimiento y ridiculización para entregar su vida por la humanidad; incluso para personas que no lo entendieron ni lo aceptaron.

En su oración, la noche que fue traicionado, Jesús le dijo algunas cosas al Padre que son dignas de mencionarse. Le pidió a Dios que nos rodee con su amor y su poder, con su ternura y su majestad, para que nuestra vida sea verdaderamente transformada.

En otras palabras, si probamos el amor de Dios, nunca seremos las mismas. Y Jesús hace otro pedido sorprendente: ¡Él quiere que nuestro amor por Dios y unos por otros sea tan grande que el mundo sepa que Dios ama a cada persona de la tierra tanto como el Padre ama al Hijo!

Hazlo realidad en tu vida

El misterio de la Trinidad —la unidad del Padre, el Hijo y el Espíritu— nos asombra y a menudo nos confunde; pero explorarlo nos da una vislumbre de la medida del amor abundante de Dios por nosotras.

El escritor y orador Larry Crabb escribió:

Acepta el misterio

El misterio no se puede dominar ni resolver. Pero lo podemos aceptar, primero con el corazón, luego, de manera limitada pero profunda y emocionante, con la cabeza. Casi siempre, sentimos el impulso de creer a través de la puerta del deseo.[1]

¿Deseas conocer las profundidades inescrutables del amor de Dios? ¿Deseas llegar hasta su inalcanzable altura y, cuando su amor te ha cubierto, darte cuenta de que solo has dado los primeros pasos para llegar a comprenderlo? Yo sí.

Crabb aconseja "perderse en la Trinidad. Maravillarse ante su total deleite y enigma. Dejarse atraer por su encanto fascinante y trascendente".[2]

¿Qué puedes hacer para incrementar tu sentido de asombro ante la bondad y grandeza de Dios?

Lee Efesios 3:14-21. ¿Qué piensas que significa "conocer el amor de Cristo, que excede a todo conocimiento"?

Haz un alto y piensa en el amor de la Trinidad. ¿Cómo te afecta saber que el Padre te ama tanto como ama al Hijo?

Dedica un momento a leer estos versículos y pensar en cómo se aplican a tu vida. Pon tu nombre en alguna parte de estos versículos. Ora con estos pasajes en tu corazón.

- "Mas Dios muestra su amor para con nosotros, en que siendo aún pecadores, Cristo murió por nosotros" (Ro. 5:8).
- "Y sobre todas estas cosas vestíos de amor, que es el vínculo perfecto" (Col. 3:14).
- "Nadie tiene mayor amor que este, que uno ponga su vida por sus amigos" (Jn. 15:13).

De corazón a corazón

Dado que vivimos en una era muy científica y tecnológica, esperamos, o se espera, que sepamos cómo funcionan las cosas, desde una aplicación informática de iPhone hasta las relaciones. Seguramente hemos ganado mucho en esta búsqueda, pero también hemos perdido algo precioso: el sentido del asombro.

Hay muchas cosas que podemos aprender con medidas prácticas: diez pasos simples para comenzar esto, ocho pasos para arreglar aquello, cuatro pasos para mantener aquello otro. *Pero algunos aspectos de la vida simplemente no pueden reducirse a una fórmula.* El amor de Dios ocupa el primer puesto de la lista.

Si pensamos en la relación del Padre, el Hijo y el Espíritu en la Trinidad, puede que nos duela el cerebro y, naturalmente, no obtendremos una respuesta simple y clara del misterio. Pero la búsqueda es la recompensa. Explorar la naturaleza de Dios ensancha nuestra mente, llena nuestro corazón y finalmente cambia nuestra manera de responder a cada persona y cada situación de la vida. Vale la pena el esfuerzo.

Acepta en este día el misterio de la Trinidad. Y piensa en ese amor... ¡el mismo amor con el que Dios te ama!

Señor, mi corazón está lleno de insatisfacción sagrada.
Te necesito más, y lo sé. Quiero conocer y experimentar
tu amor, como nunca antes. Abre los ojos de mi corazón.
Llena mi copa, hasta que rebose de ti y de tu amor.

Día 4

Amar a Dios

*Considera como pérdida cada día
que has pasado sin amar a Dios.*
HERMANO LAWRENCE

"Si ustedes me aman, obedecerán mis mandamientos", les dijo Jesús a sus discípulos... y a nosotras. ¿Qué significa amar a Dios? Seguramente, es más que la carga emocional que experimentamos a veces mientras cantamos una canción de adoración. Y es más que la realidad monótona y seca de cumplir los mandamientos bíblicos. El amor es una realidad que invade todo lo que la mujer extraordinaria dice y hace. El amor por Dios la impulsa, la establece, le hace libre, la motiva.

En la Palabra

Lee el Salmo 18 y presta especial atención a los versículos 1-2:

> *Te amo, oh Jehová, fortaleza mía. Jehová, roca mía y castillo mío, y mi libertador; Dios mío, fortaleza mía, en él confiaré; mi escudo, y la fuerza de mi salvación, mi alto refugio.*

¿Cómo experimentamos el amor en una relación con un Dios invisible, uno que es tan vasto en su poder que dijo una palabra y billones de galaxias fueron lanzadas al espacio? Una vez, caminó sobre la tierra encarnado para que la gente pudiera verlo y tocarlo, pero incluso entonces, la mayoría de la gente no comprendió quién era. Hoy tenemos el beneficio de la comprensión retrospectiva, pero a veces anhelamos algo tangible.

Creo que Dios lo quiere de esta manera para que lo busquemos con todo nuestro corazón y no seamos constreñidas por imágenes visuales que podrían limitar nuestra fe. Conocer a Dios es un asunto espiritual, y Dios ha creado nuestro corazón para comprender mucho más de lo que nuestra mente puede imaginar. Nuestro amor por Dios es una respuesta a nuestra percepción de su amor por nosotros.

Cuanto más entendamos la verdad de la gracia, más nos maravillaremos del hecho de que Dios nos ama, y nuestro corazón desbordará de aprecio y afecto por Él. Primera de Juan 4:19 lo dice de esta manera: "Nosotros le amamos a él, porque él nos amó primero". Es una maravillosa verdad manifestada que tu Padre celestial te ama. Cuando te sientes segura en sus brazos, eres libre de amar a otros.

Un peligro real en nuestro amor por Dios es creer que merecemos más de lo que nos ha dado. En algún lugar del centro de nuestro ser, creemos que nos hemos llevado la peor parte. Miramos a nuestro alrededor y vemos una casa más bonita, un esposo más rico y una mujer que tiene hijos más exitosos. ¡Y no nos gusta para nada!

Nuestra percepción (que a menudo no expresamos, pero para el caso es lo mismo) es: ¡Merezco algo mejor que esto! Y es ahí cuando las cosas empiezan a empeorar.

Hazlo realidad en tu vida

Sentirse con derecho acaba con el amor. Exigir más de Dios crea una barrera que no puede romperse hasta que suceda una de dos cosas: recibimos todo lo que queremos, o cambiamos nuestra percepción y nuestras exigencias se transforman en agradecimiento. Aunque nuestros sueños se hagan realidad y recibamos todo lo que pedimos, solo estaremos satisfechas por un breve tiempo y después esperaremos aún más.

Este es un buen momento para una interrupción. La Biblia hace una descripción no tan dichosa de nuestra condición separada de Cristo. Tú y yo estábamos perdidas, sin esperanza, en enemistad con Dios, completamente dedicadas a una búsqueda egoísta; pero exactamente al mismo tiempo, Dios envió a su Hijo desde el cielo a redimirnos y rescatarnos del pecado y la muerte, para poder ser adoptadas como hijas de Dios. Esto es amor.

¿Qué tiene que ver esto con expresar amor por Dios? ¡Todo! Cuando nuestro corazón se renueva con la verdad de su gracia, no podemos más que expresar nuestro amor por Él. Cuando pensamos

en el hecho de que Él nos perdonó por nuestras demandas egoístas, no podemos más que agradecerle.

¿De que manera las expectativas y exigencias irreales socavan nuestro amor por Dios?

Vuelve a leer el Salmo 18:1-2. Parafrasea estos versículos y elévalos en oración al Señor.

¿Qué amigas te han inspirado para amar más a Dios? Describe la influencia que tienen sobre ti.

¿Cómo puedes alentar a las personas que te rodean a amar a Dios también?

Dedica un momento a leer estos versículos y pensar en cómo se aplican a tu vida. Pon tu nombre en alguna parte de estos versículos. Ora con estos pasajes en tu corazón.

- "Con amor eterno te he amado; por tanto, te prolongué mi misericordia" (Jer. 31:3).
- "Mas la misericordia de Jehová es desde la eternidad y hasta la eternidad sobre los que le temen" (Sal. 103:17).
- "Y amarás al Señor tu Dios con todo tu corazón, y con toda tu alma, y con toda tu mente y con todas tus fuerzas" (Mr. 12:30).

De corazón a corazón

Seamos realistas. No siempre enfocamos nuestra mente en estas verdades. Me encanta lo que escribió la misionera Iris Lowder:

Cuando estás solo, puedes orar: "Jesús, soy tuyo, y sé que tú estás conmigo ya sea que sienta tu presencia o no".

Cuando tienes temor, puedes orar: "Señor, soy tuyo, y sé que tú entiendes qué sucede aunque yo no lo entienda".

Cuando estás feliz, puedes orar: "Jesús, soy tuyo, y estoy agradecido por todo lo que has hecho por mí".

Y cuando fantaseas con correr hacia una vida más emocionante o más fácil, puedes orar: "Señor, soy tuyo, y me has escogido para atravesar contigo algunas adversidades, para que mi fe crezca y sea más fuerte".

El amor engendra amor. Cuanto más vemos y experimentamos a Dios, más le amamos… no solo por lo que ha hecho por nosotras, sino por lo que es.

Dios, mi amor es débil y pequeño y, para ser bastante sincera, no sé cómo amarte. Enséñame a amarte, Señor. Revélate a mi vida y dame un anhelo por ti.

Día 5

Ama a tus semejantes

No puedes amar sin dar.
AMY CARMICHAEL

Las últimas palabras son importantes. Marcan la vida de una persona y dejan atrás un legado. Las últimas palabras de Jesús son sensacionalmente simples: *que se amen los unos a los otros*. Unas simples palabras, pero dos mil años después, seguimos lidiando con esa declaración. Nuestro corazón es egoísta por naturaleza, pero cuando el Espíritu Santo comienza a cambiarnos y transformarnos, comenzamos a ver a la gente de la manera que Dios la ve. En vez de juzgar, criticar o menospreciar, una mujer extraordinaria comienza a amar a otras personas no por el beneficio que *ella* puede obtener de ello, sino como un desbordamiento del amor de Dios en su corazón.

En la Palabra

Lee Juan 13 y presta especial atención a los versículos 34-35 (NVI):

> *Este mandamiento nuevo les doy: que se amen los unos a los otros. Así como yo los he amado, también ustedes deben amarse los unos a los otros. De este modo todos sabrán que son mis discípulos, si se aman los unos a los otros.*

Jesús les dio este mandamiento a sus discípulos los últimos días antes de morir. Habían deambulado por el país con Él durante tres años, y se habían maravillado por su poder para sanar y echar fuera demonios, por su sabiduría al confrontar a los enojados líderes religiosos; y habían disfrutado miles de conversaciones alrededor de una fogata mientras cada día les demostraba su amor. ¡Estas personas

habían sido testigos presenciales del amor de Dios hecho realidad! Y ahora, Jesús les dijo que se amaran unos a otros de la misma manera que Él los amaba: deliberada, incondicional y sabiamente.

La historia de la Iglesia nos muestra que, lamentablemente, las grandes organizaciones no cumplen muchas veces la instrucción de Jesús de amarse unos a otros; pero por doquier, individuos y grupos de creyentes comprometidos se han convertido en sus manos y pies en amarse unos a otros. No podemos esperar que las organizaciones hagan del amor una realidad de dar y recibir en las relaciones diarias, pero individualmente cada uno puede hacer su parte.

La instrucción de Jesús de amarnos unos a otros no fue solo para los discípulos. Es para cada una de nosotras.

Hazlo realidad en tu vida

Jesús amaba deliberadamente. Él vino para derramar su vida por nosotras, para servir, no para ser servido. El amor no fue un suplemento a añadir si tenía tiempo al final de su día ocupado. Era muy pertinente para todo lo que decía y hacía. Cada relación, cada acción y cada palabra eran dirigidas por su amor.

En mis relaciones, tengo que pedirle a Dios que me ayude a mostrar mi amor por Tim, mis hijos, mis amistades y por aquellos que sirvo en Mujeres Extraordinarias. En realidad, a menudo el "plan para amar" surge cuando oro por ellos y por mí, y el Espíritu de Dios me muestra que a veces yo misma puedo ser la respuesta a mis oraciones por ellos.

Jesús amaba incondicionalmente. Me tengo que reír —y a veces quiero llorar— cuando pienso en cómo derramaba Jesús su corazón por las personas que lo seguían, ¡y ellos ni siquiera lo entendían! Día a día, Él encarnaba la Deidad para ellos, les enseñaba sobre el carácter de Dios y les mostraba el corazón de Dios; pero cuando Jesús fue arrestado, casi todos huyeron. Durante tres años, día y noche, fueron testigos de todo. Y aun así huyeron. Una vez tras otra, Jesús se negaba a enojarse cuando los discípulos eran tan torpes. Día a día, pacientemente les mostraba y los instruía (otra vez) en los caminos de Dios.

Estoy muy contenta y agradecida de que Jesús sea tan paciente con nosotras. A veces me cuesta creer y soy tan presa del temor como ellos, pero Jesús sigue amándonos pacientemente. Tengo personas en mi vida que no son tan receptivas o cooperadoras, pero cuando pienso

en la paciencia de Jesús por mí, puedo encontrar más paciencia por los demás.

Jesús amaba sabiamente. Él no era tan solo una persona dulce, que nunca tenía una palabra descortés para nadie. Estaba totalmente comprometido con la verdad y quería que las personas hicieran el compromiso revolucionario de seguirlo. El amor de Jesús era demostrado en su firme enseñanza y su devoción radical para con la voluntad de Dios, y Él llamaba a sus seguidores a dar su vida también.

Pero Jesús siempre recordaba a los discípulos que si perdían su vida por su causa, encontrarían la vida abundante que siempre habían anhelado. Juan nos dice que Jesús estaba "lleno de gracia y de verdad". La mayoría de las personas que me rodean necesitan cariño y afirmación, pero también necesitan verdad. Amamos a nuestros semejantes sabiamente cuando combinamos la gracia y la verdad en nuestra vida diaria.

Lee Juan 13:34-35. ¿Qué imágenes y enseñanzas piensas que le vinieron a la mente a los seguidores de Jesús cuando escucharon estas palabras?

Describe lo que tú crees que significa amar a las personas deliberada, incondicional y sabiamente. ¿Cómo puedes hacer crecer esta clase de amor en tus relaciones?

¿Has pensado en alguien al leer la lección de hoy? Si es así, pídele a Dios dirección específica para que te ayude a amar a esa persona.

Dedica un momento a leer estos versículos y pensar en cómo se aplican a tu vida. Pon tu nombre en alguna parte de estos versículos. Ora con estos pasajes en tu corazón.

- "Ahora que se han purificado obedeciendo a la verdad y tienen un amor sincero por sus hermanos, ámense de todo corazón los unos a los otros" (1 P. 1:22, NVI).

- "El amor debe ser sincero. Aborrezcan el mal; aférrense al bien. Ámense los unos a los otros con amor fraternal, respetándose y honrándose mutuamente" (Ro. 12:9-10, NVI).

- "Llénenme de alegría teniendo un mismo parecer, un mismo amor, unidos en alma y pensamiento. No hagan nada por egoísmo o vanidad; más bien, con humildad consideren a los demás como superiores a ustedes mismos. Cada uno debe velar no sólo por sus propios intereses sino también por los intereses de los demás" (Fil. 2:2-4, NVI).

De corazón a corazón

El amor es una palabra que usamos bastante en nuestra cultura, pero la versión de Jesús del amor era muy diferente. El amor era primordial para todo lo que Jesús decía y hacía. Cada relación, cada acción y cada palabra eran dirigidas por su amor. Así es como yo quiero vivir también.

Mucho más que solo sentimientos cálidos y difusos, el amor extraordinario se deja guiar por el deseo del Padre celestial por aquello que nos hace bien, no solo por lo que nos gusta. El amor es inspirado a servir más que exigir las cosas a su manera. Se interesa tanto en los demás que, sin ninguna apologética, llama a las personas a un mayor compromiso con Dios.

Y así es como tú y yo podemos amar a las personas que nos rodean.

Señor, abre mis ojos para ver como tú ves. Enséñame a amar, a no juzgar. Dame compasión y genuino interés por las personas que tú has puesto en mi vida.

Semana 7

Sueños extraordinarios:
Libre de la decepción y el lamento

[Sueños:] Mis planes, deseos, metas y anhelos para el futuro.

Sueños. Cuando eras niña, ¿qué imaginabas para tu vida? ¿Qué sueños llevabas en tu corazón la primera vez que te tomaste de la mano de un joven amoroso o cuando llegaste al altar para casarte y comenzar una vida de aventura con alguien? ¿De qué manera la perspectiva de un gran cambio, el primer hijo o un nuevo trabajo te llenó de expectativas ante las posibilidades? Muchas de nosotras hemos tenido este tipo de sueños, pero también hemos ido relegando nuestros sueños cuando el trabajo, el esfuerzo, las pruebas y los cambios de la vida real se convirtieron en nuestra experiencia diaria.

Hay algunas mujeres que se levantan cada mañana con un sentido del destino, sabiendo que lo que harán ese día realmente importa. Créelo o no, estas mujeres existen en verdad. Tienen un brillo en sus ojos, que demuestra que están totalmente vivas. No sé tú, pero a mí me encanta estar cerca de mujeres así.

Demasiadas mujeres se conforman con mucho menos; muchísimo menos. Tal vez en el pasado tuvimos sueños que nos llenaron de vida y nos motivaron a intentar grandes cosas, pero ya no. Ahora nos movemos a la deriva de una actividad a otra, y solo en ocasiones tenemos un rayo de esperanza que nos hace sentir que lo que estamos haciendo realmente importa. Y cuando nos detenemos a pensar en el legado que estamos dejando atrás, no sabemos por dónde comenzar y decidimos que empezaremos mañana. Así que hacemos lo que nos resulta fácil. Empujamos todo pensamiento de alcanzar nuestros sueños a nuestro subconsciente. Simulamos que todo está bien. Pero en lo profundo, sabemos que no es así.

Esta semana veremos a dos mujeres, Sara y Ana. Dios les dio a ambas un maravilloso sueño para sus vidas. A su propia manera, lucharon por ver el cumplimiento de sus sueños, pero su fe es un ejemplo que nos ayudará a aclarar y comprender el sueño de Dios para nuestra vida. También veremos algunos otros conceptos que nos ayudarán a descubrir el sueño de Dios para cada una de nosotras.

Día 1

Más allá de lo que podemos imaginar

Deléitate asimismo en Jehová, y él te concederá las peticiones de tu corazón.

SALMOS 37:4

Las niñas pequeñas sueñan con ser princesas, bailarinas o la mujer maravilla, y después la vida les depara otra cosa. Perdidas en la rutina de la vida, a veces anhelamos los días simples de la niñez y de soñar despiertas. Pero ¿qué tal si Dios tuviera más en mente? ¿Y si Dios tuviera sueños para ti más allá de lo que puedes imaginar? Para Sara, el sueño parecía tan poco probable que se rio.

En la Palabra
Lee Génesis 18 el día de hoy y presta especial atención al versículo 12:

> *Se rió, pues, Sara entre sí, diciendo: ¿Después que he envejecido tendré deleite, siendo también mi señor ya viejo?*

Tú y yo probablemente nos hubiéramos reído también. Dios les había prometido a Abraham y Sara que serían padres de una "gran nación"; pero había problemas: ¡la edad y algunas partes del cuerpo que no estaban funcionando como debían! Abraham y Sara no tenían hijos, y Sara había pasado la edad de poder concebir. ¡De hecho, ya tenían edad de ser bisabuelos!

La primera vez que Dios habló con Abraham y Sara, estoy segura de que se entusiasmaron. Pero nada sucedió... por años. Podemos suponer que ellos hicieron su parte, pero Sara no quedó embarazada.

Cuando nuestros sueños no se cumplen de la manera o en el tiempo que esperamos, estamos tentadas a seguir con el plan B. Eso es lo que hizo Sara. Decidió que seguramente había malinterpretado la promesa de Dios, de modo que envió a su criada, Agar, a la alcoba de Abraham, y Agar dio a luz a un hijo, Ismael.

Sin embargo, el plan B de Sara no era el sueño de Dios para ella y Abraham. Años más tarde, Dios envió tres ángeles, en forma de hombres, para recordarles la promesa original. Mientras Sara estaba cocinando, escuchó por casualidad la conversación de ellos. Uno de los hombres le dijo a Abraham: De cierto volveré a ti; y según el tiempo de la vida he aquí que Sara tu mujer tendrá un hijo".

¿Se animó Sara? ¿Fortaleció eso su determinación? ¡No, se rio! No podía imaginar que finalmente Dios cumpliría la promesa hecha hacía tanto tiempo, pero lo hizo. ¡Es asombroso cómo obra Dios! Un año más tarde, Sara dio a luz al pequeño Isaac, cuyo nombre significa "risa".

Hazlo realidad en tu vida

El proceso para cumplir los sueños de Dios siempre incluye aventuras, demoras, decepciones y un nuevo entusiasmo. Si no, pregúntale a Sara. Una mujer describió su sueño de esta manera:

> Quiero vivir mi vida *con total determinación*, evaluar y orar regularmente por mi propósito en la vida, amar a Dios intensamente, valorar e inspirar a mi esposo, orar por mis hijos y mantenerme unida espiritualmente a ellos, amar a las mujeres y tratar de poner un fundamento espiritual en sus vidas.
>
> Quiero vivir *con fe*, y creer en Dios por aquello que no puedo ver. Quiero creer que Dios puede hacer en la vida de mis hijos lo que yo no puedo hacer.
>
> Quiero vivir *creativamente*, y producir belleza y calidez en mi hogar, alrededor de mi mesa y en mi estudio bíblico. La creatividad le pone brillo a una vida centrada y llena de propósito.
>
> Quiero vivir *paradójicamente*. Quiero ir en contra de mi propia naturaleza, en contra de nuestra cultura, dar un poco más de lo que tengo ganas de dar, caminar la segunda milla, ser como Jesús.[1]

El sueño de Dios para tu vida no siempre parece tener sentido. Puede que a menudo sientas como si Dios se hubiera olvidado de ti. Los sentimientos de enojo, celos, temor y tristeza, que desarrollas como resultado, son reales. Sé sincera con Dios al respecto. Simular que no sientes nada te llevará a mayor amargura, codicia y parálisis, y parecerá imposible seguir adelante con otras metas en la vida, porque es probable que te hayas quedado estancada en lo que *podría* haber sido, y no en lo que *será*. Te sentirás estancada, aburrida, vacía y exhausta, anhelando algo más.

Confiar que Dios te da un sueño es el primer paso. Debes saber que el sueño de Dios para ti puede que no sea la creación de una nueva nación para bendecir a todo el planeta, pero será estimulante, gratificante y cambiará la vida de las personas que te rodean, incluso tu propia vida. El reto es aceptarlo, orar por ello diariamente, ser fiel a la promesa de Dios, aceptar y vivir su belleza, y vivir una vida santa, apartada del resto del mundo que te rodea.

Dedica unos minutos a leer el relato del momento en que Dios le dio el sueño a Abraham y Sara en Génesis 12:1-5. Escribe tres sueños que tengas (o tuviste) para tu vida que no se han cumplido:

- _____
- _____
- _____

Relaciona tu experiencia con la de Sara. Conforme iban pasando los años, su cuerpo envejecía y en su vientre no se había concebido ningún hijo. ¿Cómo has respondido a sueños que no se han cumplido? Escribe tu respuesta al lado de cada sueño anterior.

¿Has escondido alguno de esos sentimientos bajo pretexto?

Cuando tus sueños no se cumplen como esperas, ¿tienes miedo de decir cómo te sientes realmente? ¿Por qué?

¿Te has rendido? ¿Has abandonado ese sueño?

¿Has recurrido al plan B, y has creado tu propio Ismael? ¿Algo diferente a lo que Dios tenía para ti? En otras palabras, ¿has dudado de Dios, pero simulaste que no con la creación de tu propio plan?

Dedica un momento a leer estos versículos y pensar en cómo se aplican a tu vida. Pon tu nombre en alguna parte de estos versículos. Ora con estos pasajes en tu corazón.

- "Y a Aquel que es poderoso para hacer todas las cosas mucho más abundantemente de lo que pedimos o entendemos, según el poder que actúa en nosotros, a él sea gloria en la iglesia en Cristo Jesús por todas las edades, por los siglos de los siglos. Amén" (Ef. 3:20-21).

- "Y sabemos que a los que aman a Dios, todas las cosas les ayudan a bien, esto es, a los que conforme a su propósito son llamados" (Ro. 8:28).

De corazón a corazón

A veces, me quedo estancada simulando en vez de ir realmente tras el sueño de Dios para mí. ¿Qué me dices de ti? ¿Estás simulando en tu vida espiritual? Dices: "Dios es bueno, todo el tiempo, Dios es bueno". Pero muy adentro, realmente no lo crees. Tal vez fue tu divorcio, el divorcio de tus padres, abuso, aborto, la pérdida de un embarazo, la muerte de un ser amado, una histerectomía, o depresión.

Y cada día te preguntas: Dios, ¿dónde estás? Escucha esto: Dios tiene un sueño para ti, un propósito para tu vida. Él siempre tuvo ese sueño para ti, desde antes de nacer. ¿Qué significaría para ti tener un sueño claro, convincente, que atrape tu corazón y te impulse a vivir por algo más grande que tú misma? ¿Cómo cambiaría eso tu manera de vivir hoy? En este día, pídele a Dios que te muestre sus sueños para ti, y que te dé valor para moverte en fe.

Dios, ¡cuán reconfortante es saber que tienes planes y sueños para mi vida! Aunque esté confundida y a punto de abandonar mi sueño, te doy gracias por estar a mi lado.

Día 2

¡Por fin!

La vida cristiana no es una euforia constante. A veces, tengo que acudir a Dios en oración con lágrimas en mis ojos y decir: "Oh, Dios, perdóname" o "ayúdame".

BILLY GRAHAM

Los sueños son frágiles. El desánimo puede socavarlos. El trauma puede destruirlos. O simplemente se pueden evaporar, porque después de un tiempo nos hemos olvidado, hemos perdido la esperanza, hemos seguido adelante con otro rumbo. Ana no permitió que eso le sucediera, ni siquiera después de sesenta años de esperar en el templo.

En la Palabra

Lee Lucas 2 y presta especial atención al versículo 38:

> *[Ana], presentándose en la misma hora, daba gracias a Dios, y hablaba del niño a todos los que esperaban la redención en Jerusalén.*

Ana fue una de las mujeres más persistentes de la Biblia. Estaba casada. Vivía con su esposo hasta que murió después de apenas siete años de matrimonio. Imagina la devastación. Sueños de una larga vida llena de juegos, danzas, risas y estar juntos en familia desaparecieron. Todo se había terminado.

Para colmo, en aquellos días muchas de las jóvenes se casaban a los trece años, de modo que su esposo pudo haber muerto cuando ella apenas tenía 20 años. Pero Ana era persistente. Se consagró a un nuevo sueño. Hasta los 84 años (probablemente por más de 60 años) ella sirvió en el templo de Jerusalén "de noche y de día" para adorar a Dios.

Imagina canjear una vida llena con un esposo e hijos —una familia hermosa con la cual divertirse y envejecer— por una visita al templo *cada día*. Podría parecer que Ana salió perdiendo. Cuando la vida no parece justa, es fácil para nosotras (en cualquier caso, para mí) murmurar y quejarnos por no recibir lo que estamos seguras de que merecemos. Miramos a nuestro alrededor, a otros que tienen un matrimonio feliz, grandes cuentas bancarias, vacaciones maravillosas e hijos perfectos (o así parece), y concluimos: "Dios se ha olvidado de mí". La autocompasión y el desaliento echan raíces.

La comparación nos ahoga la vida; ¡nos desalienta a todas por igual! Cuando miramos lo que tienen los demás, y nos resentimos con el hecho de que tienen más que nosotras (aunque nunca lo digamos en voz alta), una nube de dudas se cierne sobre nuestra vida y cubre cada relación y actividad. Ana se negó a permitir que eso sucediera. Si alguna vez hubo una mujer que hizo un mal trato, esa fue Ana. Ella confió en Dios, pero todo lo que obtuvo fue un esposo muerto y décadas de soledad. Pero Ana no veía la vida así, sino que su creencia en Dios la llevó por un camino diferente. Ella esperaba ansiosamente que un día Dios apareciera para revelar al Mesías prometido.

Y eso es exactamente lo que sucedió. Cuando María y José llevaron a su hijo al templo, Ana estuvo allí como había estado por tantos años. Ese día, su corazón estaba preparado para ver cristalizado el sueño que muchas veces había imaginado durante tantos años. Ella era sensible al Espíritu de Dios, y supo que el bebé que la pobre joven pareja llevaba era el Mesías. ¡Su espera había terminado! Lucas nos cuenta la historia: "[Ana], presentándose en la misma hora, daba gracias a Dios, y hablaba del niño a todos los que esperaban la redención en Jerusalén" (Lc. 2:38).

Hazlo realidad en tu vida

Puedo imaginar que cada día durante todos aquellos años, Ana traía a la memoria los sueños que Dios le había dado para servirle en paz y fidelidad. Y eso es lo que se necesita. Un recordatorio diario de que Dios es quien dice que es. Hace falta perseverancia y enfoque para empezar cada día en oración, y recordar que Dios no miente (Nm. 23:19; Tit. 1:2), sino que piensa en nuestro bien (Jer. 29:11; Sal. 32:10). Es lo que Dios le dijo a Moisés en Deuteronomio 8:11: "Cuídate de no olvidarte de Jehová tu Dios".

Lucas no nos dice que Dios le dio a Ana una gran promesa como

les dio a Abraham y Sara. No, el sueño de Ana era estar en la presencia de Dios y estar a disposición para cualquier cosa que Él quisiera mostrarle, darle o decirle que hiciera. Ella personificaba el Salmo 27:4: *Una cosa he demandado a Jehová, ésta buscaré; que esté yo en la casa de Jehová todos los días de mi vida, para contemplar la hermosura de Jehová, y para inquirir en su templo".*

¿En qué momento la comparación te ha llevado inevitablemente a la autocompasión y el desánimo?

Algunas mujeres han dejado de soñar del todo; pero a la hora de escudriñar los sueños de Dios para nuestra vida, debemos ser cuidadosas de hacerlo bíblicamente. ¿Cuáles son los daños potenciales de centrarse demasiado en buscar los sueños de Dios?

Además de perseverar en el sueño de Dios, ¿qué cualidades podemos aprender de Ana?

¿De qué manera es el sueño de estar dispuesta y ser fiel a Dios cada día tan importante como las visiones espectaculares?

¿Cómo puedes estar dispuesta y ser fiel a Dios cada día? ¿Qué cambios necesitas hacer en tu vida diaria para estar más dispuesta?

Dedica un momento a leer estos versículos y pensar en cómo se aplican a tu vida. Pon tu nombre en alguna parte de estos versículos. Ora con estos pasajes en tu corazón.

- "El consejo de Jehová permanecerá para siempre; los pensamientos de su corazón por todas las generaciones" (Sal. 33:11).

- "Encomienda a Jehová tus obras, y tus pensamientos serán afirmados" (Pr. 16:3).

- "Así que, hermanos míos amados, estad firmes y constantes, creciendo en la obra del Señor siempre, sabiendo que vuestro trabajo en el Señor no es en vano" (1 Co. 15:58).

De corazón a corazón

Atrévete a soñar que Dios puede usarte para ejercer una gran influencia en tu vecindario, tu comunidad y tu iglesia. Los sueños dados por Dios no tienen nada que ver con riquezas o poder. Tienen que ver con asuntos del corazón de Dios: ayudar al herido, alcanzar al perdido y proveer recursos para aquellos que están en necesidad.

Marian Wright Edelman, presidenta y fundadora de la Fundación para la Defensa de los Niños, sabe qué es lo que realmente importa. Ella dijo: "Nunca trabajes solo por dinero o poder. Estas cosas no salvarán tu alma… ni te ayudarán a dormir de noche… El servicio es la renta que pagamos por vivir. Es el propósito mismo de la vida, no algo para hacer en el tiempo libre".[1]

Si no has encontrado algo que conmueva tu corazón, no te conformes. En cambio, busca a Dios en oración y pasando tiempo en su presencia. Cuando buscas un sueño, siempre terminas vacía. Pero cuando buscas a Dios, siempre encuentras el sueño. La fidelidad de Ana la llevó a sostener el Mesías prometido en sus brazos y proclamar a todos la verdad de quién era Él.

Dios, enséñame a confiar en ti y creer que tú siempre obras para mi bien, aunque yo no pueda verte. Haz crecer en mí una profunda fidelidad como la de Ana. Igual que ella, no quiero dejar de creer en ti, aunque esto implique años de esperar y orar.

Día 3

¿Por qué no soñamos?

Tú ves cosas, y dices: "¿Por qué?". Pero yo sueño cosas que nunca fueron, y digo: "¿Por qué no?".
GEORGE BERNARD SHAW

Simple *supervivencia*. Esto es lo que muchas mujeres hacemos. Día tras día, tratamos de caminar con denuedo, pero en realidad ya no recordamos nuestros sueños. No nos acercamos realmente a Dios ni a nadie, y no ponemos nuestro corazón en lo que hacemos. Puede que estemos ocupadas, pero no estamos realmente viviendo el destino de Dios para nuestra vida. ¿Te parece conocido? En Joel, Dios nos da la hermosa promesa de que su Espíritu Santo puede transformar nuestra "supervivencia" en la vida abundante que Dios quiere.

En la Palabra

Lee Joel 2 y presta especial atención a los versículos 28-29 (NVI):

> *Después de esto, derramaré mi Espíritu sobre todo el género humano. Los hijos y las hijas de ustedes profetizarán, tendrán sueños los ancianos y visiones los jóvenes. En esos días derramaré mi Espíritu aun sobre los siervos y las siervas.*

Ayer mencioné que los sueños son frágiles. Pueden ser brillantes, claros y fuertes en un momento de nuestra vida, pero pueden desaparecer si no se cultivan. Hoy quiero ser muy sincera sobre las razones por las que las mujeres no sueñan los sueños de Dios. Nos centraremos en tres razones principales.

Las experiencias dolorosas pueden destruir nuestros sueños. Accidentes trágicos, enfermedades repentinas, infidelidad, revés financiero y

traumas de cualquier tipo acaparan instantáneamente nuestra atención y aplastan nuestro espíritu. Incluso una sola de estas cosas puede lastimarnos tanto que solo podemos pensar en nuestro dolor. Nuestros sueños parecen esfumarse. En lugar de gozo y pasión por la vida abundante que Jesús prometió, experimentamos sentimientos de dolor, vacío e inutilidad.

Si no has experimentado esta clase de derrota, seguramente conoces mujeres que sí. Cuando atravesamos los momentos más dolorosos de nuestra vida, necesitamos una amiga que camine a nuestro lado; no para corregirnos o hablarnos de los mejores diez principios que alguna vez escucharon, sino tan solo para estar con nosotras mientras damos un paso tras otro. Poco a poco, volveremos a caminar firmes y reavivaremos nuestros sueños rotos.

Los mensajes negativos pueden socavar nuestros sueños. Para muchas de nosotras, nuestros sueños se desvanecen por diferentes razones. En vez de una calamidad repentina, experimentamos tanta crítica y acusación que nuestros sueños de ser una influencia positiva se desintegran. Algunos de estos mensajes podrían venir de un cónyuge, un jefe o nuestros hijos; pero para muchas mujeres, sus propias reflexiones son el conjunto de mensajes más destructivo de sus vidas.

Podemos reemplazar nuestros sueños por réplicas superficiales y egocéntricas que no nos inspiran ni nos retan. Años atrás, teníamos pasión por ejercer influencia en la vida de las personas, pero algo nos sucedió: ¡la vida misma! Las preocupaciones de esta vida. La búsqueda de progreso. Gradualmente, asumimos más y más responsabilidades en el hogar, el trabajo, con nuestras amistades y la iglesia. Ahora estamos tan ocupadas por lo *bueno*, que no podemos ni siquiera recordar lo que es *mejor*.

Hazlo realidad en tu vida

Haz un alto y piensa en esto. ¿En qué áreas de tu vida escoges lo que es *bueno* por encima de lo que es *mejor*? ¡Dios no quiere que vivamos de esta manera! Él quiere que cada una de nosotras tenga un sueño para el futuro, que sepamos que podemos marcar la diferencia en esta vida por medio del poder de su Espíritu que trabaja en y a través de nosotras. No tiene que ser grande y glorioso (de hecho, es probable que seamos cautas con la mayoría de esos sueños), pero nuestra visión para nuestra vida debe inspirarnos y retarnos.

¿Has visto traumas destruir los sueños de las personas (en tu propia vida o en la vida de una amiga o familiar)?

¿Qué clase de mensajes puede socavar nuestros sueños si les prestamos demasiada atención?

¿Por qué es tan fácil que los objetivos superficiales y cercanos reemplacen los sueños inspirados por Dios?

Vuelve a leer Joel 2:28-29. ¿Cuál es la relación entre ser una sierva de Dios y aceptar su sueño para nuestra vida?

¿Cómo puedes hoy volver a soñar?

Dedica un momento a leer estos versículos y pensar en cómo se aplican a tu vida. Pon tu nombre en alguna parte de estos versículos. Ora con estos pasajes en tu corazón.

- "Enséñanos de tal modo a contar nuestros días, que traigamos al corazón sabiduría" (Sal. 90:12).
- "Olviden las cosas de antaño; ya no vivan en el pasado. ¡Voy a hacer algo nuevo! Ya está sucediendo, ¿no se dan cuenta? Estoy abriendo un camino en el desierto, y ríos en lugares desolados" (Is. 43:18-19, NVI).
- "Mas yo en ti confío, oh Jehová; digo: Tú eres mi Dios. En tu mano están mis tiempos; líbrame de la mano de mis enemigos y de mis perseguidores" (Sal. 31:14-15).

De corazón a corazón

Los propósitos de Dios traen vida y aliento a cada fibra de nuestra existencia. Esto es lo que concluyó Os Guinness. En su libro revelador e inspirador *The Call* [El llamado], Guinness escribe:

> El llamado de Dios es tan concluyente que dedicamos, con devoción y dinamismo especiales, todo lo que somos, todo lo que hacemos y todo lo que tenemos para vivir como una respuesta a su llamado y servicio.[1]

Los sueños son frágiles. ¡No permitas que los tuyos sean destruidos, frustrados o reemplazados por algo menos que el plan y el destino divinos de Dios para tu vida! Decide hoy creerle a Dios... y atrévete a soñar.

Dios, abre mis ojos a los sueños que tú tienes para mí y dame sabiduría para saber qué pasos dar. A veces, estoy tan ensimismada en la vida que me olvido de que tú estás en medio de cada momento de cada día. Reaviva en mí la pasión por tus sueños y tus deseos para mi vida.

Día 4

Escucha la voz de Dios

La oración... es una conversación bidireccional, y para mí la parte más importante es escuchar a Dios.
FRANK C. LAUBACH

En el mundo de hoy de mensajes de texto, comida rápida de autoservicio e Internet de alta velocidad, la vida se nos puede ir de las manos bastante rápido. Estamos corriendo de una cosa a la otra: llevar a los niños a la escuela, ir a trabajar, hacer las compras, hacer un poco de ejercicio, recibir al autobús escolar, preparar la cena, un partido de fútbol, lecciones de piano, empaquetar almuerzos... y la lista continúa.

"Quédense quietos, reconozcan que yo soy Dios", escribe el salmista (Sal. 46:19, NVI). Y tenemos que preguntarnos cómo es la *quietud*. ¿Cómo podemos escuchar la voz de Dios? En el pasaje de hoy, Samuel dedicó tiempo a escuchar... y Dios le habló.

En la Palabra

Lee 1 Samuel 3 y presta especial atención al versículo 4:

Jehová llamó a Samuel; y él respondió: Heme aquí.

¿Cómo puede una mujer saber si una idea inspiradora es el sueño de Dios para ella... o tan solo una idea descabellada? ¡Buena pregunta! A veces, es difícil saberlo. Cuando pensamos en nuestra relación con Dios, podemos estar seguras de dos cosas:

1. Él es el Rey de toda su creación.
2. Él habla a sus hijos.

Todas necesitamos entrenamiento y experiencia en escuchar la voz de Dios, y a veces nos confundiremos. Puede que pensemos que Dios nos está hablando, cuando en realidad ¡fue la *pizza* de pepperoni que comimos tarde la noche anterior! Creo que Dios nos habla de diferentes maneras, y nos da a conocer sus sueños por medio de:

- Su Palabra, la Biblia
- Su Espíritu
- Sus hijos
- Las circunstancias que enfrentamos cada día

Cuando Dios nos habla, no es solo para nuestro entretenimiento o como una experiencia emocional personal. Sus propósitos son vastos y profundos, y quiere que cada una de nosotras nos unamos a Él para tocar vidas. Cualquiera que sea nuestro sueño, sin duda incluye la poderosa combinación de humildad, poder sobrenatural y dirección de Dios.

Podemos estar seguras de que *Dios nos habla a través de las Escrituras*, pero espera, ¡no tan rápido! Necesitamos aprender algunas técnicas para saber leer e interpretar los pasajes que leemos, ¡o podemos meternos en varios problemas! Estas son algunas buenas preguntas para hacernos:

- ¿Qué le estaba diciendo el autor a su audiencia original?
- ¿En qué contexto fue escrito el versículo?
- ¿Cómo encaja este versículo o tiene correlación con otros pasajes similares?

Dios nos habla a través de la voz de su Espíritu. Esto sucede en mi vida mucho más cuando estoy leyendo las Escrituras y orando. Cuando mi corazón está abierto y preparado, Dios susurra "ve a la derecha" o "ve a la izquierda". Me recuerda su amor por mí y por quienes estoy orando, y cuando le pido sabiduría y espero su respuesta, Él me contesta amablemente. A veces tengo que esperar, y otras veces puede que no me guste su respuesta, pero Dios es misericordioso y atento para guiarme cuando necesito dirección.

Hazlo realidad en tu vida

Una relación con Dios enciende nuestros anhelos más profundos y nuestras más grandes esperanzas. Vamos a Él tal cual somos, pero si realmente entendemos el hecho de que tenemos el privilegio de una relación con el Creador del universo, somos transformadas. El novelista español Miguel de Unamuno entendió lo que significa tener una relación con Dios:

> Los que dicen creer en Dios, y ni le aman ni le temen, no creen en Él, sino en aquellos que les han enseñado que Dios existe... Los que sin pasión de ánimo, sin congoja, sin incertidumbre, sin la desesperación del consuelo, creen creer en Dios, no creen sino en la idea de Dios, mas no en Dios mismo.[1]

¿Y tú? ¿Crees simplemente en la idea de Dios... o en realidad has experimentado a Dios? ¿Lo conoces?

¿Cuándo fue la última vez que hiciste un alto y escuchaste a Dios? ¿Cómo puedes reestructurar tus prioridades y aflojar el ritmo lo suficiente para escuchar la voz de Dios?

Lee 1 Samuel 3:1-10. ¿Cómo podemos saber que es el Espíritu de Dios que nos está dirigiendo, y no nosotros mismos ni el diablo?

¿Cómo conoces la voluntad de Dios? ¿Ha usado Dios puertas abiertas o cerradas para guiarte a su sueño para tu vida? ¿Ha usado el consejo de tus amigas? ¿Ha usado las promesas de la Palabra?

Dedica un momento a leer estos versículos y pensar en cómo se aplican a tu vida. Pon tu nombre en alguna parte de estos versículos. Ora con estos pasajes en tu corazón.

- "Mas el Consolador, el Espíritu Santo, a quien el Padre enviará en mi nombre, él os enseñará todas las cosas, y os recordará todo lo que yo os he dicho" (Jn. 14:26).

- "Pero Dios nos las reveló a nosotros por el Espíritu; porque el Espíritu todo lo escudriña, aun lo profundo de Dios... Y nosotros no hemos recibido el espíritu del mundo, sino el Espíritu que proviene de Dios, para que sepamos lo que Dios nos ha concedido" (1 Co. 2:10, 12).

- "Mas alábese en esto el que se hubiere de alabar: en entenderme y conocerme, que yo soy Jehová, que hago misericordia, juicio y justicia en la tierra; porque estas cosas quiero, dice Jehová" (Jer. 9:24).

De corazón a corazón

A través de los años, Dios ha usado algunas mujeres maravillosas para incentivarme a que sea todo lo que Dios quiere que sea. Estas amigas piadosas han orado mucho por mí, y en sus oraciones, Dios les ha dado palabras de sabiduría para mí. Cuando he estado desanimada, me han animado. Cuando quise avanzar demasiado rápido, me han aconsejado que esperara y escuchara a Dios atentamente. Dios me ha hablado una y otra vez a través de estas mujeres extraordinarias.

Cuando busco los sueños de Dios para mi vida, Él abre puertas que yo ni siquiera sabía que estaban allí. Pero a veces Dios cierra puertas que he tratado de abrir. Las circunstancias no son una señal infalible de la dirección de Dios o de que Él esté deteniendo nuestro progreso, pero necesitamos prestar atención a las situaciones de nuestra vida y preguntar: "¿Señor, estás tratando de decirme algo a través de esto?", y después escuchar.

Espíritu Santo, guíame en tu verdad. Háblame. Haz que mi espíritu sea sensible a escuchar tus susurros, y a responder en vez de ignorarte. Quiero conocerte, Dios. Quiero escuchar tu voz y experimentarte no solo en mi cabeza, sino también en mi corazón.

Día 5

Alinea tus sueños con los de Dios

*Los dones de Dios ponen en vergüenza
los mejores sueños del hombre.*
ELIZABETH BARRETT BROWNING

Síganme. Fue la palabra de Jesús para hombres y mujeres de su época… y para nosotras. Si tratamos de encontrar sentido en los intereses de este mundo —posesiones, placeres y estatus— terminaremos vacías y desdichadas. Pero si alineamos nuestro corazón con el de Dios, y alineamos nuestros sueños con sus propósitos, experimentaremos más gozo, amor y satisfacción de los que este mundo pueda ofrecernos.

Nuestra tarea es simple, pero es la tarea más estimulante que haremos jamás: encontrar el sueño de Dios para nuestra vida y procurarlo con todo nuestro corazón.

En la Palabra

Lee el Salmo 37 y presta especial atención a los versículos 3-4:

> *Confía en Jehová, y haz el bien; y habitarás en la tierra, y te apacentarás de la verdad. Deléitate asimismo en Jehová, y él te concederá las peticiones de tu corazón.*

Muchos cristianos han adoptado un estilo de vida de "apretar los dientes" y "hacer lo mejor que se puede". Están siguiendo a Jesús, principalmente, como una lista de reglas severas y difíciles. Para ellos, la vida cristiana es un trabajo pesado. Una obligación, carente de gozo y risas. Pero cuando miro y sigo a Jesús, ¡no lo experimento, ni

experimento la fe, de esa manera en absoluto! Sí, sin duda hay ocasiones en que el camino se pone duro y escabroso, pero he descubierto que Dios quiere que me deleite en Él a cada paso del camino. Aunque no pueda deleitarme en mis circunstancias o en el sufrimiento que estoy experimentando, *siempre puedo deleitarme en Dios*.

Cuando me deleito en Él, estoy mucho más abierta a su liderazgo, su corrección y su sostén. El pastor y escritor John Piper observó sabiamente: "Dios se glorifica más cuando estamos más satisfechos en Él".[1] Deleitarse en Dios es estar satisfecha, y de hecho *emocionada* con su amor, su perdón y su propósito para nuestra vida. Cuando lo conocemos y lo amamos más, queremos ir tras sus sueños, escuchar su voz y seguir su dirección, y podemos dar pasos decididos para hacer las cosas que Él quiere que hagamos.

La vida cristiana no es una marcha en línea recta. Es el proceso de aprender a deleitarse y seguir a Dios. En el trayecto, inevitablemente tomaremos algunos desvíos y cometeremos muchos errores. ¡Por eso estoy agradecida por su gracia! Si espero seguirlo hasta que mis motivaciones sean totalmente puras, tendré que esperar mucho tiempo. Dios está en el proceso de transformar nuestro corazón, pero no será sin mancha hasta que veamos a Jesús cara a cara. Hasta entonces, tengo que acudir Él en busca de sabiduría, fortaleza y perdón. Un día tras otro.

Hazlo realidad en tu vida

Cuando seguimos a Jesús con todo nuestro corazón, nos sucede algo asombroso: No tenemos que mirar por encima de nuestro hombro todo el tiempo. La culpa molesta que nos aflige a algunas de nosotras desaparece gradualmente, y el egoísmo desgastante, que se alimenta de la comparación y arruina nuestra vida, se convierte en agradecimiento y en el gozo sincero de ayudar a otros.

No hay nada como eso. Hombres y mujeres, que han encontrado el sueño de Dios para sus vidas, han cambiado el mundo, una persona tras otra. Nunca sabremos los nombres de la mayoría de estas personas, pero tú y yo conocemos a Jesús hoy por su influencia. Dios ha usado a una abuela, una tía, una maestra, o una amiga para tocar nuestra vida. Estas personas se interesaron más en Dios y en los demás que en ellas mismas, y la eternidad —nuestra eternidad— es diferente gracias a ello.

Alinea tus sueños con los de Dios

¿Qué crees que significa alinear nuestros sueños con los de Dios? ¿Te parece conveniente? ¿Por qué sí o por qué no?

Lee el Salmo 37:3-4. ¿Cómo describe este pasaje la alineación de nuestros sueños con los de Dios?

He esperado hasta hoy para hacerte esta pregunta: ¿Cómo describirías el sueño de Dios para tu vida?

Si no puedes identificar un sueño particular muy fácilmente, no te desanimes. Piensa en tus dones y talentos; esas cosas que te hacen sentir más viva y que ayudan a los demás. Después, ora ardientemente y pídele a Dios que te dé sabiduría. Escúchalo. Lee su Palabra. Habla con algunas amigas y mentoras que confías que pueden hablar a tu vida.

Puede que entender lo que Dios tiene para ti no llegue como un relámpago, sino más bien como sentimiento sereno y seguro de saber lo que es. Cuando hables con Dios y lo escuches, recuerda "[buscar] primeramente el reino de Dios y su justicia, y todas estas cosas [te] serán añadidas" (Mt. 6:33, NVI). *Todas estas cosas...* incluso tus sueños.

Dedica un momento a leer estos versículos y pensar en cómo se aplican a tu vida. Pon tu nombre en alguna parte de estos versículos. Ora con estos pasajes en tu corazón.

- "El hacer tu voluntad, Dios mío, me ha agradado, y tu ley está en medio de mi corazón" (Sal. 40:8).

- "También en el camino de tus juicios, oh Jehová, te hemos esperado; tu nombre y tu memoria son el deseo de nuestra alma" (Is. 26:8).

- "Por lo tanto, hermanos, tomando en cuenta la misericordia de Dios, les ruego que cada uno de ustedes, en

adoración espiritual, ofrezca su cuerpo como sacrificio vivo, santo y agradable a Dios" (Ro. 12:1).

De corazón a corazón

Para ir tras los sueños de Dios, puede que necesitemos volver a alinear nuestras prioridades. Este proceso nos reta hasta lo más profundo de nuestro ser, porque nos obliga a evaluar nuestros deseos más profundos y pedirle a Dios que nos dé claridad. Sería mucho más fácil si la vida girara alrededor de nuestra paz y felicidad, pero Dios no trabaja así.

Atrévete a rendir tus propios sueños a Dios en este día y buscar sus sueños para tu vida. Después de todo, sus planes para nuestra vida son mucho más grandes de lo que alguna vez hemos soñado. Cuando decidamos buscar los planes de Dios para nosotras, sentiremos su deleite en nuestra vida, veremos que Dios nos usará para tocar la vida de otras personas y sentiremos más gozo que nunca.

Llegará el día cuando veremos a Jesús, y ese día aquellas que lo hayan seguido le escucharán decir: "Bien, buen[a] sierv[a] y fiel; sobre poco has sido fiel, sobre mucho te pondré; entra en el gozo de tu señor".

Yo quiero escuchar esas palabras ¿Y tú? Cuando vivimos el sueño de Dios para nuestra vida, un día, una decisión, un momento a la vez, aunque sea difícil, estamos atesorando para el "Bien, buena hija y fiel", que un día escucharemos.

Hoy, y cada día, al salir de la cama y apoyar tus pies en el piso, ora y pregúntale al Señor: "¿Qué tienes para mí hoy? Dame sabiduría para verte y obedecerte".

Vivamos un día a la vez, lleno de fidelidad y obediencia, hasta que escuchemos estas benditas palabras: "¡Bien, buena hija y fiel, entra en el gozo!".

Dios, muéstrame el sueño que tienes para mí… al menos lo suficiente como para dar el siguiente paso. Dame fe para confiar en ti, aunque no pueda ver qué estás haciendo exactamente. No quiero que mi vida solo se trate de mí. ¡Dios, úsame! Soy tuya.

Semana 8

Relaciones extraordinarias:
De la soledad a la risa

[Relacionarse:] Entablar relaciones profundas, auténticas y significativas, que cambien y formen quien soy.

Las relaciones son importantes. De hecho, las personas cercanas a nosotras son algunas de las más grandes bendiciones de Dios. Puede que perdamos tiempo y dinero en toda clase de cosas —nuestro cabello, ropa, zapatos, casas, muebles, pedicuras, vacaciones, regalos y un sinfín de otras cosas—; pero la satisfacción y el gozo que experimentamos depende directamente de la calidad de nuestras relaciones.

Como mujeres, el deseo más profundo de nuestro corazón es ser *conocida*; no por lo que aparentamos ser, no por lo que hacemos o no hacemos, sino por quienes somos en verdad. Anhelamos una relación rica, real y profunda con Dios y con personas en quienes podamos confiar. Queremos amistades que se comprometan a estar cuando necesitemos que estén en los momentos de prueba, cuando necesitamos un hombro sobre el cual llorar, y en los momentos maravillosos cuando saltamos de alegría ¡y queremos que ellas salten de alegría con nosotras!

Sin embargo, demasiadas veces nos conformamos con algo menos que relaciones profundas y duraderas: conversaciones superficiales, confianza falsa, mantenernos a la distancia de los demás por temor a salir heridas y la ilusión de protegernos al controlar a las personas en vez de amarlas.

Esta semana, veremos la admirable lealtad de Rut con su suegra que estaba desanimada, afligida y deprimida, y veremos también el valor de la sinceridad en la relación de Jesús con dos hermanas. En la familia, las amistades, el vecindario, la iglesia y el trabajo, el componente del amor y la lealtad definen nuestras vidas.

Día 1

Forjada en el fuego

En todo tiempo ama el amigo; para ayudar en la adversidad nació el hermano.
PROVERBIOS 17:7 (NVI)

Imagínate perder a tu esposo. Es un tiempo de hambruna en la tierra y además, en lo personal, sientes un vacío, hambre y pena. Estás sola, desanimada, afligida. Entonces, tu suegra decide mudarse a su tierra natal; una suegra que te había amado, te había aceptado, una que había estado a tu lado como una influencia piadosa en tu vida. ¿Qué harías? En la historia de hoy, Rut decide dejar a su pueblo, su país, y todo lo que era conocido para ella… y aferrarse a su relación con Noemí.

En la Palabra

Lee Rut 1 y presta especial atención a los versículos 16-17:

Respondió Rut: No me ruegues que te deje, y me aparte de ti; porque a dondequiera que tú fueres, iré yo, y dondequiera que vivieres, viviré. Tu pueblo será mi pueblo, y tu Dios mi Dios. Donde tú murieres, moriré yo, y allí seré sepultada; así me haga Jehová, y aun me añada, que sólo la muerte hará separación entre nosotras dos.

Noemí había experimentado una trágica pena. Su amado esposo Elimelec había muerto. Luego, algunos años más tarde, sus dos hijos también murieron, y dejaron atrás a dos esposas extranjeras, Orfa y Rut. Para empeorar las cosas, una hambruna arreció aquella tierra. Cuando se preparaba para regresar a su tierra natal de Judea, Noemí se dio

cuenta de que no tenía nada que ofrecer a estas dos nueras. Así que les instó a que regresaran a su tierra natal de Moab y rehicieran allí su vida. Orfa decidió regresar a su casa, pero Rut tomó otra decisión. A pesar del comportamiento enlutado de Noemí y su insistencia en que se marchara, Rut declaró su lealtad a su abatida suegra, y las dos mujeres emprendieron su viaje a Belén. Ahora le tocaba a Rut estar junto a Noemí en un acto de abnegada compasión.

En una de las historias más hermosas de las Escrituras, Dios honró a Rut como ella había honrado a Noemí. Un pariente lejano, Booz, reconoció que ella tenía cualidades especiales de fortaleza de carácter y devoción, y se casó con ella. Sin embargo, debemos notar que Rut demostró amor y lealtad por Noemí aun cuando no había indicios de ninguna recompensa. Sus motivos eran puros como la nieve. Al final, Dios recompensó el amor de esta extranjera al ponerla en el linaje de David, y finalmente de Jesús.

Hazlo realidad en tu vida

Creo que el amor y la lealtad genuinos se forjan en el horno de la aflicción y el sufrimiento. Estos horribles momentos nos llevan a tomar decisiones: optar por el camino más fácil o seguir firme en nuestro compromiso con otra persona, aunque veamos poca esperanza de un alivio. A través de los ojos del amor, la relación misma es la recompensa.

He conocido a muchas familias que se enfrentaron a una tragedia repentina (como la muerte de un hijo o una quiebra financiera) o una anomalía crónica (como un trastorno mental, una enfermedad o un hijo pródigo). A veces las personas dicen: "Es demasiado para mí. Mejor me voy".

Pero algunas almas intrépidas y valientes responden como Rut: "No importa qué sea, tengo un compromiso contigo. Juntas, saldremos de esto". Semanas, meses y, tal vez incluso, años en el fuego de la prueba en una relación podría ser lo más que difícil en nuestra vida; y por varias razones (en gran parte por nuestro propio egoísmo obstinado) no siempre se sale. Pero, por otro lado, aquellas que salen tienen un amor purificado y fortalecido el uno por el otro.

¿Cuáles son algunos de los "fuegos" que has pasado en tus relaciones? ¿Cómo has respondido en cada caso? ¿Ha dado lugar alguno de ellos a algo nuevo y hermoso?

Vuelve a leer Rut 1. Sé sincera. Si hubieras sido una de las nueras, ¿hubieras sido como Orfa, que se fue, o como Rut, que se quedó con Noemí? Explica tu respuesta.

Rut fue una nuera y amiga leal. ¿Cuáles son algunas de las recompensas de la lealtad? ¿Cuáles son algunos de los límites de la lealtad?

Dedica un momento a leer estos versículos y pensar en cómo se aplican a tu vida. Pon tu nombre en alguna parte de estos versículos. Ora con estos pasajes en tu corazón.

- "Mejores son dos que uno; porque tienen mejor paga de su trabajo. Porque si cayeren, el uno levantará a su compañero; pero ¡ay del solo! que cuando cayere, no habrá segundo que lo levante" (Ec. 4:9-10).

- "El hombre que tiene amigos ha de mostrarse amigo; y amigo hay más unido que un hermano" (Pr. 18:24).

De corazón a corazón

¡Las relaciones requieren esfuerzo! Al principio de nuestro matrimonio, hubo un tiempo en el que tan solo quería escapar. Entender y amar a Tim era demasiado difícil, y sentía que la única solución era irme. Lo dejé, pero él me fue a buscar. Los meses siguientes fueron espantosamente difíciles, pero en el calor de aquellas conversaciones y el dolor de enfrentar los desacuerdos y malentendidos, Dios creó algo nuevo y hermoso entre nosotros.

Desearía poder decir que todas las dificultades de una relación se pueden resolver fácilmente, pero está lejos de ser verdad. Tarde o temprano, todas nos encontraremos en el calor de relaciones tensas o resquebrajadas. Cuando eso suceda, no salgas corriendo inmediatamente. Quédate en el calor por un tiempo y permite que Dios forje algo nuevo, algo fuerte y algo que puedas disfrutar el resto de tu vida.

Señor, gracias por el regalo de tener personas leales y comprometidas que me rodean. Trae a mi vida verdaderas amistades piadosas, y dame el valor de ser la misma clase de persona en la vida de otras personas. Haz de mí una mujer como Rut.

Día 2

Sinceridad, aunque duela

*Un amigo verdadero te dirá la
verdad en la cara, no a tus espaldas.*
SASHA AZAVEDO

Falsedad. Todas la detestamos. Anhelamos amigas que sean francas, confiables, sinceras, aunque duela. Porque cuando tú y yo escondemos nuestro descontento y nuestro dolor, solo nos infectamos por dentro. Cuando nos retraemos en vez de hablar de lo que nos pasa, levantamos paredes en nuestras relaciones. Sin duda, puede que pongamos nuestra mejor sonrisa, pero antes de darnos cuenta, nuestras "amistades" se habrán convertido en simples conversaciones triviales, que nos dejan vacías, solas y con el anhelo de algo verdadero. En la historia de hoy, María corrió un gran riesgo al ser totalmente sincera con Jesús. Y Jesús no le dijo: "¡Cálmate!". No, Jesús lloró con ella.

En la Palabra

Lee Juan 11 y presta especial atención a los versículos 32-33:

> *María, cuando llegó a donde estaba Jesús, al verle, se postró a sus pies, diciéndole: Señor, si hubieses estado aquí, no habría muerto mi hermano. Jesús entonces, al verla llorando, y a los judíos que la acompañaban, también llorando, se estremeció en espíritu y se conmovió.*

Me encanta leer sobre las hermanas María y Marta. Jesús tenía una amistad especial con ellas, y se daba cuenta de que eran tan diferentes como el día y la noche. Cuando pensamos en ellas, a

menudo pensamos primero en el encuentro de Jesús con Marta en su casa. Mientras María disfrutaba pasando tiempo con Jesús, Marta se quejaba de que nadie (¡o sea tú, María!) la ayudaba a cocinar para el conjunto de discípulos hambrientos. "María ha escogido la buena parte", dijo Jesús. Y sus palabras de corrección amables, pero directas, le comunicaron la prioridad de las personas por encima de una actividad. Esta historia sirve de ejemplo de cómo confrontar compasivamente a aquellos que necesitan una pequeña corrección en su actitud.

Pero quiero enfocarme en una conversación diferente entre Jesús y estas hermanas. En los últimos días de la vida terrenal de Jesús, Él y sus hombres acamparon a varios días de distancia de Betania, el pueblo natal de las hermanas y su hermano, Lázaro. Cuando Lázaro se enfermó de muerte, las hermanas enviaron a decirle a su amigo que viniera y lo sanara. Su fe era grande, y su necesidad era inmensa, pero Jesús no vino hasta después de varios días. Mientras esperaban, Lázaro murió.

Cuando finalmente Jesús llegó a Betania, hacía cuatro días que Lázaro había muerto. Cuando las hermanas lo vieron venir, corrieron a Él. Estaban profundamente heridas por la aparente apatía y abandono de Jesús. Las hermanas no vacilaron en sus palabras. Lo culparon y no disfrazaron su dolor. Ambas hermanas le dijeron lo mismo: "Señor, si hubieses estado aquí, no habría muerto mi hermano".

Ya conocemos el resto de la historia. Jesús lloró. Estaba triste por la realidad malvada de la muerte en este mundo caído. Pero después, Jesús levantó a Lázaro de la tumba y lo devolvió a sus hermanas. Sin embargo, el hecho maravilloso no fue exactamente celebrado entre la élite religiosa de Jerusalén. Desde ese día, maquinaron para matar a Jesús. Podríamos estudiar la significativa prefigura de la resurrección de Cristo, pero hoy quiero enfocarme en la relación de Jesús con aquellas dos mujeres.

Hazlo realidad en tu vida

Cuando nos sentimos heridas, desilusionadas y enojadas con alguien, nuestro primer impulso es "pelear o escapar", increpar o retraernos en silencio. Si estallamos en ira, podríamos sentirnos completamente justificadas, pero estaríamos derribando puentes en vez de edificarlos. Y si reprimimos nuestro dolor, temor y rabia, puede que creamos que estamos actuando como "buenas cristianas", pero nos

estaríamos carcomiendo de adentro hacia afuera, y, tarde o temprano, el volcán explotaría. Ninguna de las dos es una estrategia productiva. Quiero hacer algunas sugerencias sobre la importancia y los límites de la sinceridad.

Sé totalmente sincera con Dios. En el Salmo 62, David nos anima a abrir nuestro corazón a Dios. No te preocupes, Él puede recibirlo. Exprésale tu esperanza, tus temores, tus dudas y tus deseos. No te quedes con nada adentro. Permite que Dios entre a lo profundo de tu alma. Él se deleita en que sus hijos hablen con Él con sinceridad y honestidad, así como tú quieres que aquellos que tú amas y te interesan te hablen a ti.

Sé diplomática con las personas. No estalles por fuera ni por dentro. Prepara tu frase inicial. Pide claridad y reconoce tus malos entendidos en vez de acusar a la otra persona de malas intenciones. Puedes decir: "Tal vez no entendí lo que me estabas diciendo. ¿Me lo volverías a explicar?". Y luego puedes decir: "Por lo que escuché, tú dices tal cosa ¿es así?".

Comienza a hablar de tus sentimientos y tus deseos. A menos que la persona haya demostrado ser abusiva, comienza las conversaciones difíciles con frases que hablen de tus sentimientos: "Me siento herida", "estoy enojada", "estoy desanimada", o cualquiera cosa que estés sintiendo. No le pidas a la persona que te dé la solución y te haga sentir mejor. En cambio, sigue estas frases con tus deseos, por ejemplo: "Me gustaría que tuviéramos una conversación respetuosa. No tenemos que estar de acuerdo en todo, pero me gustaría que al menos entendiéramos lo que cada uno está diciendo. ¿Podemos hacerlo?".

Sé realista en tus expectativas de cambio. La mayoría de las mujeres son mucho más capaces en sus habilidades verbales que los hombres, de modo que no esperes que tu esposo o tu hijo adolescente se vuelvan expertos de la noche a la mañana. Espera un progreso, y alégrate con cada avance. Valora el compromiso genuino de la otra persona, aunque deba seguir mejorando.

Cuando estás decepcionada o enojada, ¿tiendes a pelear o escapar como respuesta? ¿Cuáles son los resultados habituales?

Lee el Salmo 62:5-8. ¿Con cuánta frecuencia le abres tu corazón al Señor? ¿Te parece conveniente? ¿Por qué sí o por qué no?

Considera las sugerencias sobre cómo ser sabia y prudente a la hora de expresarte en las relaciones. ¿En cuál de ellas necesitas crecer?

Dedica un momento a leer estos versículos y pensar en cómo se aplican a tu vida. Pon tu nombre en alguna parte de estos versículos. Ora con estos pasajes en tu corazón.

- "Por lo cual, desechando la mentira, hablad verdad cada uno con su prójimo; porque somos miembros los unos de los otros" (Ef. 4:25).

- "Dejen de mentirse unos a otros, ahora que se han quitado el ropaje de la vieja naturaleza con sus vicios, y se han puesto el de la nueva naturaleza, que se va renovando en conocimiento a imagen de su Creador" (Col. 3:9-10).

De corazón a corazón

No podemos tener relaciones verdaderas sin una verdadera sinceridad, que esté sazonada con la "verdad en amor". Una de mis citas favoritas sobre las relaciones totalmente sinceras es la de John Fischer:

> Los verdaderos cristianos están marcados por la sinceridad; la pura verdad sobre ellos mismos y la pura verdad sobre Dios. Los verdaderos cristianos se paran delante de las personas de la manera que se paran delante de Dios: transparentes y vulnerables. Cualquier cosa menos que eso es un evangelio adornado.[1]

Dios, quiero ser sincera contigo. Quiero decirte la verdad de lo más profundo de mi corazón en vez de orar como si estuviera bien o tuviera mi vida resuelta. Tú ya sabes todo de mí. Gracias por la libertad que tengo de acercarme a tu trono con toda confianza.

Día 3

Solo se trata de amor

*Las personas más necesitan el amor,
cuando menos se lo merecen.*
JOHN HARRIGAN

Hace algunos años, un grupo cristiano en un campus universitario publicitó un seminario titulado "Los que dan, los que reciben, y otras clases de amores". En la actualidad usamos la palabra "amor" para referirnos a cualquier clase de relación, pero esto puede dar lugar a muchos malos entendidos. Necesitar a alguien no es amarlo, y controlarlo mediante cualquier forma de manipulación no es buscar su bien. El verdadero amor es una decisión, es sincero y libre, no exige nada a cambio. En Romanos 12, Pablo ahonda en lo que significa vivir el amor en nuestras relaciones diarias.

En la Palabra

Lee Romanos 12:9-21 y presta especial atención a los versículos 9-10 (NVI):

> *El amor debe ser sincero. Aborrezcan el mal; aférrense al bien. Ámense los unos a los otros con amor fraternal, respetándose y honrándose mutuamente.*

Sincero, respetándose, honrándose. Pablo usó estas palabras para hablar del amor verdadero, abnegado. Cuando tú y yo interactuamos con otras personas, ¿estamos más enfocadas en recibir... o en dar? En cada amistad saludable, damos y recibimos. Llevamos las cargas los unos de los otros, caminamos uno al lado del otro en medio de las dificultades de la vida, y nos damos a conocer.

En su libro *Relationships* [Relaciones], Les y Leslie Parrott escriben:

Si tratas de encontrar intimidad con otra persona antes de tener sentido de tu propia identidad, todas tus relaciones serán un intento de completar tu identidad... Lo mejor que puedes esperar es un sentido falso y fugaz de cercanía emocional.[1]

Hay tres palabras griegas que significan clases diferentes de amor. *Eros* es el amor sensual, sexual; *phileo* es cuando amamos a alguien por sus cualidades notables o porque hacen algo que nos hace sentir bien; y *ágape* es el amor incondicional, la clase de amor que Dios tiene por nosotras. Los primeros dos incluyen condiciones; pero el ágape ama a pesar de las características negativas de la otra persona. Jesús dijo que no es gran cosa amar a las personas que nos hacen sentir bien. Hasta los incrédulos aman de esa manera.

Pero el amor abnegado es muy diferente; y muy poco común. Es el que damos a aquellos que no pueden darnos algo a cambio: las personas desagradables, molestas, insignificantes, absorbentes y cualquiera que nos consuma la energía. Jesús también dijo que mostrar amor por los marginados de la sociedad —los hambrientos y sedientos, los extranjeros, los prisioneros y los desprotegidos (ver Mt. 25:34-36)— es una señal de que realmente entendemos de qué se trata el amor. Cristo nos llama a amar activamente a las personas difíciles de amar.

Sin embargo, algunas mujeres nunca han experimentado el gozo de la verdadera amistad. Sienten la presión de "rescatar" a cualquier persona con la que se relacionan... para tener el control, ser fuerte, brindar un hombro sobre el cual llorar; pero nunca dejan entrar a nadie a sus altos y bajos emocionales. Por otro lado, hay mujeres que no tienen reparos en mostrar sus emociones en público, sin pensar en las necesidades y dificultades de los demás. ¿Qué me dices de ti?

Hazlo realidad en tu vida

No amamos incondicionalmente por naturaleza. Se requiere de una transformación sobrenatural de nuestro corazón egocéntrico para producir esta clase de amor radical por personas que son difíciles de amar. Juan nos dice que amamos, porque Dios nos amó primero.

La vida de Cristo solo puede fluir de nosotros si el Espíritu nos ha llenado con su verdad, su gracia y su fortaleza. Jesús dijo a sus seguidores: "Si alguno tiene sed, venga a mí y beba. El que cree en

mí, como dice la Escritura, de su interior correrán ríos de agua viva" (Jn. 7:37-38).

¿Conoces a alguien que ejemplifique realmente el amor ágape auténtico? Describe la actitud y acciones de esta persona hacia las personas difíciles de amar.

Lee Juan 7:37-39. ¿De qué manera se aplica prácticamente la declaración de Jesús a sus palabras de Lucas 6 con respecto a amar, dar y servir a aquellos que no nos pueden devolver nada?

¿A quién puedes amar incondicionalmente hoy? ¿Cómo lo harás?

Dedica un momento a leer estos versículos y pensar en cómo se aplican a tu vida. Pon tu nombre en alguna parte de estos versículos. Ora con estos pasajes en tu corazón.

- "Abandonen toda amargura, ira y enojo, gritos y calumnias, y toda forma de malicia. Más bien, sean bondadosos y compasivos unos con otros, y perdónense mutuamente, así como Dios los perdonó a ustedes en Cristo" (Ef. 4:31-32).

- "Pero si andamos en luz, como él está en luz, tenemos comunión unos con otros, y la sangre de Jesucristo su Hijo nos limpia de todo pecado" (1 Jn. 1:7).

De corazón a corazón

No es suficiente con tratar de ser "buenos cristianos". El amor auténtico no puede falsificarse, al menos, no por mucho tiempo. Para amar a otros con el amor de Dios, tenemos que experimentar su amor en lo profundo de nuestro corazón, permitir que se filtre por las

grietas de nuestra alma hasta sanar nuestras heridas secretas y calmar nuestros temores escondidos.

Luego, con un corazón lleno de aprecio y gracia, el amor de Dios puede desbordar y alcanzar a aquellos que nos rodean; incluso a un esposo insensible, un adolescente egoísta, una amiga molesta, personas necesitadas que pasan a nuestro lado cada día y cualquier otra persona difícil de amar que encontremos en la vida. Y de hecho, cambiaremos de trayecto para encontrarnos con aquellos que necesitan desesperadamente experimentar una muestra del asombroso amor de Dios.

Juan Bunyan escribió uno de los libros cristianos de más venta de todos los tiempos, *El progreso del peregrino*. Se especializó en la naturaleza del amor auténtico al escribir:

> Los cristianos son como las flores de un jardín. Cada una de ellas tiene rocío del cielo. Cuando las flores se sacuden por el viento, el rocío de una cae en la raíz de la otra, con lo cual se nutren mutuamente; es decir que cada una nutre a la otra.[2]

Señor, tu amor me inunda. Haz crecer en mi corazón un amor abnegado, que se interese realmente por los demás; no solo por lo que ellos pueden hacer por mí, sino como individuos con necesidades, esperanza, temores y deseos. Dame sabiduría en mis amistades.

Día 4

El combustible de la esperanza

La necesidad de compañerismo es realmente tan profunda como la necesidad de alimentos.
JOSHUA LEIBMAN

Las relaciones lo son todo. Creo que las relaciones nos quebrantan y las relaciones nos sanan. "No es bueno que el hombre esté solo", dijo Dios en el principio. Hemos sido creados para las relaciones, ya sea con Dios como con otras personas. Las relaciones importantes fortalecen y animan nuestro corazón y avivan nuestra esperanza cuando la vida es dura. Es bueno tener alguien a quien llamar cuando la vida no resulta como esperábamos. Cuando el día se hace largo, necesitamos amigas que nos den un abrazo, unas palabras de aliento y nos muestren otra vez a Cristo, cuando lo hemos perdido de vista en medio de nuestro caos.

En la Palabra

Lee Colosenses 2 y presta especial atención a los versículos 2-3:

> *…para que sean consolados sus corazones, unidos en amor, hasta alcanzar todas las riquezas de pleno entendimiento, a fin de conocer el misterio de Dios el Padre, y de Cristo, en quien están escondidos todos los tesoros de la sabiduría y del conocimiento.*

La actriz ganadora de un premio Oscar, Celeste Holm, comentó: "El aliento nos da vida y, sin él, morimos lenta, triste, furiosamente". Tenía mucha razón. Las personas se mueren por una palabra de ternura, de reconocimiento o de felicitación por un trabajo bien hecho.

Continuamente veo a Tim, mis hijos, mis amistades y un sinfín de mujeres, que sirven en nuestras conferencias, que se llenan de alegría cuando alguien dedica algunos segundos a agradecerles o señalarles algo que hicieron bien. El aliento es luz y sal para cada uno de nosotros. Podríamos pensar que el comentario de Holm es un poco exagerado, pero no lo es. Estudios sobre huérfanos en la Europa bajo ocupación después de la Segunda Guerra Mundial, mostraron que el índice de mortalidad entre los niños que no estaban bajo el cuidado de un guardián cada día era sustancialmente más alto que el índice de aquellos que recibían afecto físico. Para esos niños, el cuidado y el afecto significaron, literalmente, la vida y la muerte.

Para el resto de nosotras, el aliento viene de diferentes maneras. En *La bendición*, los autores y consejeros, Gary Smalley y John Trent identificaron cinco elementos de "la bendición" que los padres pueden dar a sus hijos: el contacto físico significativo, la expresión verbal, la expresión de una profunda valoración, la descripción de un futuro especial y un compromiso activo.[1] Independientemente de nuestra definición y descripción del aliento, tiene una influencia tremenda en nuestra relación con las personas.

Hazlo realidad en tu vida

Todo el mundo aprecia a una persona que da aliento. Bernabé, amigo del apóstol Pablo, fue descrito como esa clase de persona para Pablo. ¿Qué distingue a los "bernabés" en las relaciones?

Son intencionales. Estos hombres y mujeres reconocen el poder del aliento, y usan sus palabras y acciones para ejercer influencia en la vida de otros. A veces consuelan a los que están heridos, y otras veces inspiran a aquellos que necesitan una visión nueva. En casi cada interacción, están buscando maneras de fortalecer a los demás.

Son específicos. He visto la mirada en el rostro de las personas cuando alguien les dice: "¡Eres excelente!". Como mucho, un leve reconocimiento. Pero también he visto el efecto del aliento focalizado cuando un padre, un maestro, un jefe o líder dedica tiempo a distinguir los dones específicos de una persona y el efecto que tiene en la vida de otros; estos son los que dicen: "Dios te usa de esta manera". Es fácil decir cosas generales, pero no son tan efectivas. Las palabras de reconocimiento específicas tienen un gran efecto positivo.

Son creativos. Las personas que tienen el don de alentar a otros no repiten las mismas cosas una vez tras otra. Buscan diferentes maneras

de resaltar los puntos fuertes de una persona y visualizar un futuro exitoso. La creatividad es importante para tus relaciones de cada día, y especialmente para aquellas que son renuentes a recibir tu aliento, como los adolescentes.

Son persistentes. El aliento, por lo general, responde a la "ley de la cosecha": cosechamos *lo que* sembramos, *más de lo* que sembramos y *después* que sembramos. Y recibimos muchas palabras de reconocimiento y amor a cambio. Pero algunos individuos resisten nuestros intentos de fortalecerlos. Tal vez sienten tanta vergüenza que no pueden creer lo que dices de ellos, o tal vez están tan enojados que no aceptan nada positivo. Cuando encuentres resistencia, no te rindas. ¡Estas son las personas que más lo necesitan! Pídele a Dios que te dé sabiduría para saber cuándo y cómo tocar sus vidas. Como sucede con nuestros hijos, todos necesitan al menos una persona en sus vidas que realmente los ame.

Observa las características de las personas que tienen el don de alentar a otros. ¿Cuáles de ellas son tus puntos fuertes? ¿En cuáles necesitas mejorar? ¿Qué paso puedes dar hoy para alentar a alguien intencional, específica, creativa o persistentemente?

¿Quién te ha alentado realmente en tu vida? ¿Qué hizo esa persona? ¿Cómo ha afectado a tu vida?

Dedica un momento a leer estos versículos y pensar en cómo se aplican a tu vida. Pon tu nombre en alguna parte de estos versículos. Ora con estos pasajes en tu corazón.

- "Ninguna palabra corrompida salga de vuestra boca, sino la que sea buena para la necesaria edificación, a fin de dar gracia a los oyentes" (Ef. 4:29).

- "Por tanto, si hay alguna consolación en Cristo, si algún consuelo de amor, si alguna comunión del Espíritu, si

algún afecto entrañable, si alguna misericordia, completad mi gozo, sintiendo lo mismo, teniendo el mismo amor, unánimes, sintiendo una misma cosa" (Fil. 2:1-2).

- "Mantengamos firme, sin fluctuar, la profesión de nuestra esperanza, porque fiel es el que prometió. Y considerémonos unos a otros para estimularnos al amor y a las buenas obras" (He. 10:23-24).

De corazón a corazón

Albert Schweitzer, teólogo, filósofo, médico y receptor del premio Nobel de la paz de 1952, resaltó una vez el poder del aliento: "A veces nuestra luz se apaga, pero otro ser humano puede volver a encenderla. Cada uno de nosotros debemos un profundo agradecimiento a aquellos que han vuelto a encender esa luz".[2]

¿Quién ha vuelto a encender tu luz? ¿Has dejado de agradecerle?
¿La luz de quién puedes volver a encender?

Jesús, dame tus ojos para ver en este día quiénes están heridos, solos o quebrantados a mi alrededor. Dame palabras de aliento por medio de tu Espíritu Santo para fortalecer mi corazón y dar esperanza a la vida de otros.

Día 5

El amigo que hiere

*Más confiable es el amigo que
hiere que el enemigo que besa.*
PROVERBIOS 27:6 (NVI)

A veces, la verdadera amistad implica decir cosas duras. La confrontación nunca es agradable. Pero todas necesitamos personas que se interesen por nuestra vida lo suficiente para decir lo que debe decirse, aunque no queramos escucharlo. En el pasaje de hoy, Pablo expone cómo confrontar y restaurar a un amigo que ha caído o que está en problemas, lo cual siempre requiere la "verdad en amor".

En la Palabra

Lee Gálatas 6 y presta especial atención a los versículos 1-2 (NVI):

Hermanos, si alguien es sorprendido en pecado, ustedes que son espirituales deben restaurarlo con una actitud humilde. Pero cuídese cada uno, porque también puede ser tentado. Ayúdense unos a otros a llevar sus cargas, y así cumplirán la ley de Cristo.

Todos caemos de vez en cuando. David cayó. Pedro cayó. Y todos necesitamos a alguien que nos ame lo suficiente para acompañarnos y ayudarnos a verlo. Sí, lo sé. Solo las personas compulsivamente controladoras disfrutan al confrontar a otras. El resto de nosotros podemos poner una docena de excusas para evitar estas conversaciones difíciles: estamos demasiado ocupados, no queremos ofender a nadie, no queremos inmiscuirnos en la vida de otra persona, no queremos que se enoje con nosotros, etc.

Quiero dejar esto muy claro. No debemos restaurar a las personas simplemente porque tengan una "preferencia" diferente a la nuestra. ¡Eso no es pecado! Pero Dios nos llama a "despertar a la realidad" a personas que están arruinando sus vidas. Él no lo deja solo a los pastores o líderes ministeriales. Si nos interesan las personas que nos rodean, a veces tenemos que decirles cosas duras. Se lo decimos con amor, pero con claridad y una gran esperanza de que cambien. Lamentablemente, la iglesia no siempre hace esto bien.

En ocasiones, necesitamos ver un patrón de conducta antes de decir algo; pero algunos pecados, como el robo o el abuso, requieren de acción inmediata. Antes de ir, necesitamos examinar nuestro propio corazón. Pablo nos dice que nos miremos a nosotros mismos, porque nosotros también podríamos ser tentados. No creo que haya querido decir necesariamente que seremos tentados a pecar de la misma manera que la otra persona está pecando. Pero podríamos ser tentados a sentirnos superiores, a ser controladores o a exigir conformidad. Para guardarnos contra estas cosas, necesitamos ser muy cuidadosos.

Hazlo realidad en tu vida

Cuando confrontamos, es importante ser directas (no endulzar el problema) sin ser demasiado duras. Debemos describir la situación con sus implicaciones negativas, pero también transmitir una visión de esperanza si la persona se arrepiente. No estamos allí tan solo para apalearlas hasta que se sometan.

Nuestro objetivo es restaurar, sanar y alentar. Pide un cambio específico y, si es apropiado, expone las consecuencias de una continua mala conducta. Las consecuencias siempre deberían ser acordes con la edad, que se puedan hacer cumplir. Piensa en esto mucho antes de la confrontación, y ten un plan razonable. Si es posible, incluye a la persona en la toma de decisiones. Bastante a menudo, los niños plantean consecuencias más severas que las tuyas. Esto te da la oportunidad de ser la "buena de la película" y aflojar un poco con ellos.

La conversación inicial podría ser difícil, pero es solo el primer paso. Recuerda que el objetivo no es solo presentar una evidencia o conseguir una rápida admisión de la culpa. El objetivo es el arrepentimiento, la restauración y un patrón de vida nuevo y saludable. Participa del proceso de crecimiento y cambio. Ofrece aliento y celebra los pasos en la dirección correcta. Sé paciente. El cambio suele

venir lentamente, y algunas personas te probarán para ver si realmente procedes con las consecuencias. No te alarmes por esta prueba de la voluntad. Ten calma, sé fuerte y resuelta.

Reconoce los límites de tu capacidad y tu autoridad. Si te sientes insegura, busca ayuda de una amiga sabia antes de comenzar, pero ten cuidado en no infringir la confidencialidad. Si las cosas no mejoran, ya sea en la confrontación o en el seguimiento, busca ayuda de alguien que tenga capacidad y experiencia.

La mayoría de nosotras puede fácilmente evitar el extremo de ser guardianes, corrigiendo cada error de los demás, pero necesitamos evitar el otro lado del espectro: el de evitar las conversaciones duras.

El amor auténtico a veces significa intervenir y hablar la verdad para corregir a aquellos que se han descarriado. Jesús sin duda lo hacía, y si decimos que somos sus seguidoras, aprenderemos a hacerlo también. El objetivo de Jesús no era evitar las conversaciones duras —Él entabló bastantes de éstas—, sino llevar a las personas a Dios para que Él las transforme y santifique.

¿En qué punto es apropiado intervenir para corregir a alguien? Brinda algunos ejemplo de cuándo es apropiado y cuándo no.

Vuelve a leer Gálatas 6:1-2. ¿Cuál podría ser tu tentación cuando confrontas a alguien?

Vuelve a leer los principios de la lección de hoy. ¿Cuáles consideras que son más importantes? ¿Cómo los has implementado (o implementarás)?

Dedica un momento a leer estos versículos y pensar en cómo se aplican a tu vida. Pon tu nombre en alguna parte de estos versículos. Ora con estos pasajes en tu corazón.

- "Hierro con hierro se aguza; y así el hombre aguza el rostro de su amigo" (Pr. 27:17).

- "Cuídense, hermanos, de que ninguno de ustedes tenga un corazón pecaminoso e incrédulo que los haga apartarse del Dios vivo. Más bien, mientras dure ese 'hoy', anímense unos a otros cada día, para que ninguno de ustedes se endurezca por el engaño del pecado" (He. 3:12-13).

- "Por tanto, si tu hermano peca contra ti, ve y repréndele estando tú y él solos; si te oyere, has ganado a tu hermano" (Mt. 18:15).

De corazón a corazón

He descubierto que cuando tengo que tener una conversación dura con familiares, amigos o asociados, escuchan mejor si primero ratifico mi amor por ellos, y luego los "pongo ante un espejo" y les digo: "Esto es lo que estoy viendo en tu vida en este momento". Luego describo la actitud y las acciones específicas, con hora, fecha y lugar de cuando las he visto; no es bueno ser imprecisa. Y luego escucho. A veces he malinterpretado la situación, y necesito disculparme; pero muchas veces necesito escuchar mientras la persona lucha con la realidad del dolor que incitó la conducta inapropiada.

Leo Tolstoy escribió: "Lo que cuenta para tener una relación feliz no es cuán compatible sean, sino cuánto tratan con la incompatibilidad".[1]

Dios, dame sabiduría y valor para saber cuándo extender gracia y cuándo confrontar y restaurar en amor a quienes me rodean.
Dame humildad para que yo también pueda aceptar la confrontación de parte de personas que sé que se preocupan por mí.
Gracias por usar las amistades para moldearme y cambiarme.

Semana 9

Pasión extraordinaria:
Vive libre de la atadura secreta

[Pasión:] El deseo de ser una influencia positiva entre quienes me rodean e invertir en el reino de Dios, en vez de tan solo vivir la vida.

¿Qué te apasiona? ¿Qué te hace sentirte viva? ¿Conoces mujeres que tienen esa rara y atractiva mezcla de contentamiento y pasión? Yo conozco unas pocas, y me encanta estar cerca de ellas. Es mucho más fácil (y más común) que estemos en un lado del espectro o en el otro:

- Demostramos que valemos mediante la mayor cantidad de logros, y nos agotamos en el proceso.

- O nos escondemos detrás de una fachada de pasividad para estar a salvo y evitar cualquier riesgo en la vida.

El primer grupo podría parecer muy exitoso, pero a menudo son personas que están vacías por dentro. El segundo grupo está lleno de personas "buenas" que han perdido su sed de lograr grandes cosas para Dios.

Esta semana, vamos a ver una de las heroínas del Antiguo Testamento. Débora se mantuvo fuerte en Dios cuando otros a su alrededor habían perdido la esperanza. Y visitaremos a una mujer que fue a ver a Jesús con su desesperante necesidad y no estaba dispuesta a recibir un "no" como respuesta.

La pasión y el contentamiento no suceden por casualidad; son el resultado de unir nuestro corazón a Cristo, tener una experiencia

más profunda de su amor y luego "entregarnos" en servicio a Él y los demás. En el camino, encontramos que las promesas de éxito, placer y aprobación de nuestra cultura podrían parecer tentadoras, pero no pueden producir un corazón lleno y agradecido.

Día 1

Piensa con claridad, actúa con denuedo

Dondequiera que te encuentres, entrégate por completo. En cualquier situación que creas estar haciendo la voluntad de Dios, vive al máximo.
JIM ELLIOT

Confiada, pero comprensiva. Osada, pero no insolente. Apasionada, pero también compasiva. Una mujer extraordinaria no es pusilánime, pero tampoco melodramática. Débora era una mujer que confiaba en Dios y no tenía miedo de tomar una postura firme a su favor.

En la Palabra

Lee Jueces 4 y presta especial atención a los versículos 8-9:

> *Barac le respondió [a Débora]: Si tú fueres conmigo, yo iré; pero si no fueres conmigo, no iré. Ella dijo: Iré contigo; mas no será tuya la gloria de la jornada que emprendes, porque en mano de mujer venderá Jehová a Sísara.*

Nos sentimos más vivas, más realizadas y somos más eficaces cuando tenemos suficiente contentamiento para pensar con claridad y actuar con denuedo. Débora fue una mujer sobresaliente. Fue la única mujer jueza durante el período entre la ocupación de la tierra prometida y el reino, y además fue profetisa.

Los tiempos eran difíciles. Una serie de jueces rescataron a Israel de sus enemigos, pero una vez más, el pueblo le volvió su espalda a Dios y fue dominado por extranjeros. Débora recibió instrucciones

de Dios, y ella le ordenó a Barac que llevara diez mil soldados para pelear contra Sísara, capitán del ejército de Jabín. Pero sus órdenes no le parecieron lógicas a Barac. Ella le dijo que llevara sus fuerzas al valle del río Cisón, pero allí los carros de Sísara tendrían espacio suficiente para maniobrar, y con toda seguridad el pueblo de Dios perdería cualquier ventaja que tenía. Barac respondió sumisamente: "Si tú fueres conmigo, yo iré; pero si no fueres conmigo, no iré".

La valerosa Débora sabía algo que Barac no parecía entender: Dios iba a hacer algo espectacular en la batalla. Císara pensaría que tenía ventaja en el valle, pero Dios aparecería y le daría una increíble victoria a su pueblo.

Y lo hizo. Débora fue con Barac, y Dios hizo un milagro para rescatar a su pueblo una vez más. Débora conmemoró este suceso con un cántico sobre la sabiduría y el poder de Dios. Ella era una mujer común con una fe poco común en la capacidad de Dios de hablar, dirigir y lograr cosas grandes si su pueblo tan solo seguía sus instrucciones.

Allan Bloom, autor del innovador libro *The Closing of the American Mind* [El cierre de la mente estadounidense] observó: "Los valores auténticos son aquellos según los cuales se vive, y pueden formar una persona para que haga grandes obras y tenga grandes ideas".[1]

Los valores de Débora fueron forjados en el fragor de las necesidades desesperantes de su pueblo, sobre el yunque de la dirección de Dios y por el martillo de la fe denodada. Cuando se enteró de la urgente necesidad, no entró en pánico. En cambio, confió en que Dios le daría instrucciones claras. Aunque los demás dudaban de ella, ella siguió siendo fuerte.

Hazlo realidad en tu vida

Nuestras luchas y las de nuestra familia hoy día no son contra ejércitos cananeos que amenazan con destruirnos, sino contra muchos otros enemigos: distracciones, demasiada actividad, tentaciones para nuestros hijos como el sexo y las drogas, enfermedad, tensión económica y una multitud de otros peligros muy reales.

El autor Richard Foster ha entendido claramente esta lucha, pues escribió: "Nuestro adversario [el diablo] se especializa en tres cosas: ruido, prisa y multitud. Si puede hacer que nos estanquemos en la 'vastedad' y la 'multiplicidad', descansará satisfecho".[2]

Igual que Débora, tú y yo podemos resistir confiadamente en la

fortaleza de Dios. Podemos ser denodadas y apasionadas sobre su verdad, pero también sensibles a la dirección de su Espíritu.

¿Cómo puede una mujer ser apasionada y contentarse a la vez? ¿Cómo afecta cada una de estas cualidades a la otra?

Vuelve a leer Jueces 4, ¿qué piensas que le dio a Débora el coraje y la serenidad de dirigir a su pueblo?

¿Cuáles son las amenazas, los enemigos y los obstáculos de tu vida hoy? ¿Cómo puedes responder a ellos con pasión… y contentamiento?

Dedica un momento a leer estos versículos y pensar en cómo se aplican a tu vida. Pon tu nombre en alguna parte de estos versículos. Ora con estos pasajes en tu corazón.

- "Jehová es mi luz y mi salvación; ¿de quién temeré? Jehová es la fortaleza de mi vida; ¿de quién he de atemorizarme?" (Sal. 27:1).

- "Se deshace mi alma de ansiedad; susténtame según tu palabra" (Sal. 119:28).

- "Dios es el que me ciñe de poder, y quien hace perfecto mi camino; quien hace mis pies como de ciervas, y me hace estar firme sobre mis alturas; quien adiestra mis manos para la batalla, para entesar con mis brazos el arco de bronce. Me diste asimismo el escudo de tu salvación; tu diestra me sustentó, y tu benignidad me ha engrandecido" (Sal. 18:32-35).

De corazón a corazón

Una mujer extraordinaria defiende denodadamente la verdad de Dios, pero también es sensible a la dirección del Espíritu Santo.

Quiero ser una mujer como Débora, que experimente la rica mezcla de un contentamiento profundo y duradero y la pasión ardiente de ser de influencia para Dios. Quiero pensar con claridad para poder entender la dirección de Dios, y quiero actuar con denuedo para tocar la vida de las personas.

Cuando piensas en la vida de Débora, ¿qué pasiones y esperanzas se suscitan en ti? ¿Y qué harás con estos dones de Dios?

Señor, fortaléceme en tu Palabra. Dame denuedo para defender tu verdad, y sensibilidad para conocer la dirección de tu Espíritu Santo. Vence el temor que siento con tu perfecto amor.

Día 2

Descontento santo

La verdad es que es más probable que nuestros mejores momentos ocurran cuando nos sentimos profundamente incómodos, infelices o insatisfechos. Pues solo en esos momentos, empujados por nuestra incomodidad, es probable que salgamos de nuestra rutina y comencemos a buscar caminos diferentes o respuestas más verdaderas.

M. SCOTT PECK

"Pero, tengo que… No puedo sentarme sin hacer nada". ¿Te has sentido alguna vez así? Una mujer de pasión extraordinaria es impulsada a ayudar y afectar la vida de otros. No por culpa u obligación, sino por un desborde genuino del amor de Dios y la compasión de su corazón.

Hace algunos años, Bill Hybels habló en la Cumbre de Liderazgo anual sobre el valor del "descontento santo". Citó al gran filósofo Popeye, quien finalmente se impacientó por una necesidad insatisfecha y exclamó: "¡Ya basta! ¡No lo puedo soportar más!" (¡me lo imagino comiendo su lata de espinacas ahora!). A veces, esa es la mejor respuesta y la más piadosa que podemos tener a un problema.

En la historia de hoy, una mujer cananea, que era gentil y considerada pagana, se negó a perder la esperanza. En cambio buscó a Jesús y le rogó persistentemente que sanara a su hija.

En la Palabra

Lee Mateo 15 y presta especial atención a los versículos 21-22 (NVI):

> *Partiendo de allí, Jesús se retiró a la región de Tiro y Sidón. Una mujer cananea de las inmediaciones salió a su encuentro, gritando: "¡Señor, Hijo de David, ten compasión de mí! Mi hija sufre terriblemente por estar endemoniada".*

Jesús viajó por ciudades de toda Palestina. A veces encontraba multitudes cautivadas, ansiosas de escucharlo hablar, y en otras ocasiones líderes religiosos retaban su autoridad. Pero una cosa era clara: este hombre era algo especial. El poder de Dios obraba en Él para cambiar vidas.

Un día, una extranjera, una mujer cananea (del linaje del pueblo que Débora derrotó siglos antes) escuchó que Jesús podía hacer milagros. Ella había visto a su hija sufrir durante años a causa de un demonio que la atormentaba. Cuando supo que Jesús estaba cerca, lo buscó, lo encontró y le pidió que echara fuera el demonio.

Puedo imaginar la angustia y la esperanza en el corazón de esta mujer mientras se acercaba a Él. Pero la respuesta de Jesús no fue la que esperaba. ¡Ni le prestó atención! A veces, Dios pone una necesidad tan grande en nuestro corazón, que no podemos estar contentas hasta que Dios haga algo para suplir esa necesidad. Así que esta mujer persistió. Siguió a Jesús, y le imploró una y otra vez que tocara a su hija. Finalmente los discípulos, claramente molestos, le dijeron a Jesús: "Despídela, porque viene detrás de nosotros gritando".

Jesús se volvió a ella y le dijo que su máxima autoridad era encontrar a "las ovejas perdidas del pueblo de Israel". Con tenacidad y agallas, se arrodilló frente a él y le rogó: "¡Señor, ayúdame!". Otra vez, Jesús argumentó que su prioridad estaba en otro lugar, pero ella no desistió. Jesús le dijo: "No está bien quitarles el pan a los hijos y echárselo a los perros".

Ella le respondió: "Sí, Señor; pero hasta los perros comen las migajas que caen de la mesa de sus amos".

Jesús debió haberse quedado maravillado por su persistencia. Le dijo: "¡Mujer, qué grande es tu fe! Que se cumpla lo que quieres".

Hazlo realidad en tu vida

El descontento santo es el combustible que enciende una pasión santa. Demasiadas veces gastamos nuestra energía en cosas egoístas, pero el descontento santo purifica nuestras motivaciones y dirige nues-

tras ambiciones a atender las necesidades de aquellos que nos rodean. Esta clase de estilo de vida no es pasivo, no es una energía ensimismada. Es bastante diferente. El escritor G. K. Chesterton lo explicó de esta manera: "El contentamiento es una virtud real e incluso activa; no es solo afirmativa, sino creativa... Es la capacidad de sacar de cualquier situación todo lo que hay en ella".[1] Hay muchas necesidades en la vida de las personas que nos rodean: heridas intolerables y problemas apremiantes. ¿Cómo podemos saber dónde poner nuestro corazón y nuestra energía? Si tratamos de hacerlo todo, o bien nos volveremos locas o a duras penas tocaremos la vida de las personas. Ninguna es una buena solución.

Para estar orientadas y ser eficaces necesitamos escuchar el Espíritu de Dios y recibir el consejo de una amiga de confianza. No podemos satisfacer todas las necesidades, pero Dios puede usarnos para tocar algunas vidas. Si le pedimos a Dios que nos dirija, pondrá personas y situaciones en nuestro camino y nuestro corazón. Si prestamos atención a la voz de su Espíritu, nos dedicaremos de lleno para ayudar a una persona, pero amablemente le diremos que no a otra. Eso no significa que sus necesidades no sean importantes o que a nosotras no nos importan. Solo que no podemos hacer todo, y estamos escuchando a Dios para saber cuál es su dirección.

Cuando tenemos esta clase de descontento santo y contamos con la dirección de Dios, podemos dejar la culpa por las cosas que no podemos hacer por los demás. Ya que concentramos nuestra pasión en solo algunas cosas, estamos llenas de energía. Y puesto que no tratamos de abarcar demasiadas cosas a la vez, no nos agotamos.

¿Cómo definirías y describirías el "descontento santo"?

Lee Éxodo 18:17-23, la historia de Jetro y Moisés. ¿Cómo afecta nuestra vida, nuestras relaciones y nuestra cordura ocuparnos de demasiadas cosas? ¿Cómo cambió Moisés su manera de atender a los israelitas? ¿Necesitas cambiar tu manera de atender a los demás?

Vuelve a leer Mateo 15:21-28. ¿Qué cosas en tu vida suscitan un descontento santo? ¿Cómo te está dirigiendo Dios a satisfacer esas necesidades?

Dedica un momento a leer estos versículos y pensar en cómo se aplican a tu vida. Pon tu nombre en alguna parte de estos versículos. Ora con estos pasajes en tu corazón.

- "Y al ver las multitudes, tuvo compasión de ellas; porque estaban desamparadas y dispersas como ovejas que no tienen pastor" (Mt. 9:36).

- "Así dice el Señor Todopoderoso: 'Juzguen con verdadera justicia; muestren amor y compasión los unos por los otros'" (Zac. 7:9, NVI).

- "Oh hombre, él te ha declarado lo que es bueno, y qué pide Jehová de ti: solamente hacer justicia, y amar misericordia, y humillarte ante tu Dios" (Mi. 6:8).

De corazón a corazón

Me gustaría decirte que he llegado a dominar este estilo de vida, pero soy tan solo una obra en proceso. Es demasiado fácil para mí ocuparme demasiado de los demás. No creo que ocuparme demasiado de los demás sea un defecto trágico, pero puede provocar verdaderos problemas si no tengo cuidado. Antes de darme cuenta, puedo estar demasiado comprometida tratando de abarcar demasiadas cosas, y puedo terminar tan exhausta, que no le pongo mi corazón a nada de lo que hago. Por el bien de mi familia y mi cordura, procuro tener una vida de descontento santo y, con la sabiduría divina de Dios, canalizar específicamente mi energía.

Descontento santo

Dios, produce en mí un descontento santo. Enséñame a deleitarme en ti y encontrar mi satisfacción en ti, pero sin ser insensible a las necesidades de quienes me rodean. Dame sabiduría para saber cuándo decir que sí y cuando decir que no. Llévame a personas que necesitan el aliento y el amor que puedo darles.

Día 3

El amor de Cristo nos consume y nos constriñe

Algunos quieren vivir cerca del son de las campanas de una iglesia. Yo prefiero dirigir un centro de rescate a las puertas del infierno.
C. T. STUDD

Obsesionada. *Consagrada. Fascinada. Cautivada. Controlada.* Según Pablo, nuestra respuesta al amor de Dios debería ser así. Tan a menudo me consumen las presiones y el estrés de mi vida, que me olvido de todo lo que significa el amor de Dios para mí. Es fácil comenzar a vivir para mí, y pedirle a Dios que bendiga mi agenda y mis planes, en vez de entregar el control de cada día a Dios que conoce todos los detalles de mi vida, y sin embargo me ama con amor eterno, incondicional.

En la Palabra

Lee 2 Corintios 5 y presta especial atención a los versículos 14-15:

Porque el amor de Cristo nos constriñe, pensando esto: que si uno murió por todos, luego todos murieron; y por todos murió, para que los que viven, ya no vivan para sí, sino para aquel que murió y resucitó por ellos.

Todas atravesamos etapas y facetas en nuestra vida cristiana. A veces sentimos la presencia de Cristo con tanta fuerza que nos emocionamos; pero otra veces, parece que estamos completamente solas y no tenemos suficientes "barras" en nuestro hipotético teléfono celular para recibir llamadas de Dios. Cada relación tiene sus altos y bajos, y no deberíamos esperar que nuestra relación con Dios sea lineal. En los

momentos de cercanía, la fe se renueva y se nutre, pero los momentos difíciles también tienen su propósito. Estos retan nuestra devoción y fortalecen nuestra resolución a confiar en Él pase lo que pase.

Al final, podríamos apreciar la cantidad de bendiciones tangibles que Dios nos da, pero estas no pueden ser el fundamento de una fe fuerte y duradera, porque hay demasiadas incertidumbres en la vida. Somos personas de un corazón y una mente, apasionadas por el increíble compromiso de Dios para con nuestra vida, maravilladas de que nos ame tanto que nos tiene grabadas en las palmas de sus manos. No importa lo que vaya bien o mal en nuestra vida, siempre podemos volver a la única cosa verdadera y constante, que es la base de nuestra relación con Dios: la cruz.

Las personas que llegan a entender la importancia del sacrificio de Cristo experimentan una genuina transformación. Ya no valoran las mismas cosas, y ya no responden de la misma manera. En el centro mismo de su ser, un cambio radical lo ha transformado todo.

Pablo escribió a los corintios que el amor de Cristo nos consume y nos constriñe. Nos emociona que el Dios Todopoderoso se preocupe por nosotras y sacrifique su vida para rescatarnos de nuestro egoísmo y pecado. Cuanto más permitimos que su amor sacrificial, incondicional ablande nuestro corazón, más queremos honrarlo con cada pensamiento, cada palabra y cada decisión.

Jesús invitaba a las personas a seguirlo, y un sinnúmero han respondido a Él; pero seguirlo es la experiencia más gratificante y exigente que la vida nos pueda ofrecer. El escritor y filósofo Frederick Buechner escribió sobre las demandas de seguir a Jesús:

> Dios nos muestra a un hombre que dio su vida hasta el extremo de morir en una deshonra nacional, sin un centavo en el banco o un amigo en su haber. Según la sabiduría de los hombres, Él fue un perfecto tonto, y cualquiera que piense que puede seguirlo sin hacer algo tonto como Él, no está actuando bajo la cruz, sino bajo un engaño.[1]

Hazlo realidad en tu vida

Pablo describió esta transformación, esta devoción decidida, como una aparente "locura". Sí, puede parecer un poco raro a los incrédulos, amar a alguien invisible, sacrificar nuestros placeres egoístas para servir a otros, experimentar contentamiento cuando otros están preocupados

y estar apasionados por ser de influencia cuando aquellos a nuestro alrededor solo quieren subir un peldaño más de la escalera social o empresarial.

¿De qué manera ser cautivadas por el amor de Cristo produce contentamiento y a la vez pasión en nuestra vida?

Vuelve a leer 2 Corintios 5:13-15. ¿Qué significa (o significaría) en tu vida no vivir "para sí, sino para aquel que murió y resucitó"?

Al meditar en el amor de Dios por ti hoy ¿cómo afecta tu manera de verte a ti misma, tu tiempo, a los demás?

Dedica un momento a leer estos versículos y pensar en cómo se aplican a tu vida. Pon tu nombre en alguna parte de estos versículos. Ora con estos pasajes en tu corazón.

- "Después oí la voz del Señor, que decía: ¿A quién enviaré, y quién irá por nosotros? Entonces respondí yo: Heme aquí, envíame a mí" (Is. 6:8).

- "Pero el que tiene bienes de este mundo y ve a su hermano tener necesidad, y cierra contra él su corazón, ¿cómo mora el amor de Dios en él? Hijitos míos, no amemos de palabra ni de lengua, sino de hecho y en verdad" (1 Jn. 3:17-18).

- "Porque Dios no es injusto como para olvidarse de las obras y del amor que, para su gloria, ustedes han mostrado sirviendo a los santos, como lo siguen haciendo. Deseamos, sin embargo, que cada uno de ustedes siga mostrando ese mismo empeño hasta la realización final y completa de su esperanza. No sean perezosos; más bien,

imiten a quienes por su fe y paciencia heredan las promesas" (He. 6:10-12).

De corazón a corazón

Estar apasionada por Jesús es saber —estar convencida— que Él es el amor supremo de nuestra vida. Pero este amor es mucho más que un sentimiento cálido; es un compromiso profundo de agradar a aquel que nos compró, nos adoptó y nos ama con todo su corazón. Nunca tenemos que preguntarnos sobre su amor. Él lo demostró —total y completamente— en la cruz. Cuanto más estudio y entiendo su amor, más se conmueve mi corazón. Y por esa razón, vivimos para Él.

Señor, muéstrame tu amor de una manera nueva hoy.
Constríñeme a alcanzar a los demás con el maravilloso
amor que tú me has dado. Que sea tu Espíritu Santo el que
controle y guíe mi vida, no mi lista de obligaciones diarias.
Úsame en este día, Jesús, para amar a otras personas.

Día 4

Derrama tu vida

No preguntes qué necesita el mundo. Pregunta qué te hace sentir vivo, y luego ve y hazlo. Porque lo que el mundo necesita son personas que se sientan vivas.

HOWARD THURMAN

Cuando le entregamos nuestra vida a Dios, "estamos vivas" en el sentido más real. Descubrimos que todo tiene que ver con Él y el cumplimiento de sus propósitos cada día en nuestra vida. Curiosamente, nos damos cuenta de que, igual que Pablo, en esos momentos cuando experimentamos el amor de Dios y lo derramamos en otros, es cuando sentimos más gozo.

Es por eso que Pablo pudo decir confiadamente: "N[o] estimo preciosa mi vida para mí mismo". Pablo no tenía dificultades con una baja autoestima. No, todo lo contrario, él veía que su vida era parte de un plan mucho más grande: "dar testimonio del evangelio de la gracia de Dios".

En la Palabra

Lee Hechos 20 y presta especial atención al versículo 24:

> *Pero de ninguna cosa hago caso, ni estimo preciosa mi vida para mí mismo, con tal que acabe mi carrera con gozo, y el ministerio que recibí del Señor Jesús, para dar testimonio del evangelio de la gracia de Dios.*

Una amiga me dijo que nunca se siente más viva, que cuando derrama su vida en servicio a Dios y el prójimo. "Es allí cuando siento

que mi vida realmente importa, y cuando siento la sonrisa de Dios", me dijo. ¿Has sentido alguna vez la sonrisa de Dios?

Jesús no vino a ser servido, sino a servir, a "dar su vida en rescate por muchos". Como seguidoras suyas, Él nos cambia. Queremos ayudar a otros no porque nos den una medalla como mérito a una buena obra, sino porque el corazón de Dios comienza a formarse dentro de nuestro ser. Durante la Guerra de Corea, Bob Pierce escribió en la guarda de su Biblia: "Que mi corazón se quebrante por las cosas que quebrantan el corazón de Dios". Más adelante, Pierce comenzó un ministerio nuevo para proveer recursos para los desamparados del mundo entero. La organización se llama *World Vision* [Visión Mundial].

Las personas pueden dar un millón de excusas para no derramar sus vidas en servicio a Dios. Estas son algunas de las más comunes que he escuchado:

- Estoy demasiado cansado.
- Ya estoy haciendo demasiadas cosas en este momento. No tengo tiempo.
- No tengo la experiencia que hace falta.
- ¿Y si me equivoco?
- No puedo hacer un compromiso a largo plazo. ¿Para qué voy a empezar?
- Soy demasiado viejo (o demasiado joven).

¿Cuáles son algunas de las excusas que impiden que Dios te use?

Hazlo realidad en tu vida

Demasiados cristianos buscan excusas para sentarse y perder el tiempo cuando la obra del reino está clamando por hombres y mujeres fieles y dispuestas. Cada vez que pienso en excusas, recuerdo a Caleb. Él y Josué fueron solo dos de los doce espías que le informaron a Moisés que podían tomar la tierra prometida. Puesto que el pueblo confió en los otros diez espías que aconsejaron que tuvieran temor, Dios los hizo vagar por el desierto. ¡Un viaje de tres semanas duró 40 extenuantes años!

Durante ese tiempo, la generación de incrédulos murió, pero Josué y Caleb, los dos fieles, vivieron para cruzar el Jordán con el pueblo de Dios. Caleb tenía ahora ochenta años, pero no estaba muy listo para sentarse en una hamaca y recibir el subsidio por retiro cada mes. Cuando Josué repartió la tierra a conquistar, la montaña de pastoreo fue particularmente bien defendida. Caleb exclamó: "Déjenmela a mí. ¡Yo quiero esa montaña!". Sin excusas, sin quejas, sin buscar el camino más fácil. Caleb quería obtener lo máximo de la vida hasta morir.

Pablo era igual que Caleb. Nada —ni siquiera las amenazas de cárcel y muerte— podía hacer que dejara de servir a Cristo con cada partícula de pasión y habilidades que poseía. Cuando le advirtieron que su decisión de ir a Jerusalén acabaría en dolor, respondió: "mi vida no vale nada para mí a menos que la use para terminar la tarea que me asignó el Señor Jesús" (Hch. 20:24, NTV). Él derramaba su vida cada día para agradar a Dios y extender su reino.

Cuándo piensas en "derramar" tu vida en servicio a Dios, ¿qué sientes?

¿Cuál es la relación? ¿Cómo afecta la pasión por Dios al deseo de que nuestra vida sea valiosa?

Lee Mateo 25:34-40. ¿Cómo se relaciona este pasaje con la oración de Bob Pierce?

Dedica un momento a leer estos versículos y pensar en cómo se aplican a tu vida. Pon tu nombre en alguna parte de estos versículos. Ora con estos pasajes en tu corazón.

- "Cada uno según el don que ha recibido, minístrelo a los otros, como buenos administradores de la multiforme gracia de Dios" (1 P. 4:10).

- "Entonces él se sentó y llamó a los doce, y les dijo: Si alguno quiere ser el primero, será el postrero de todos, y el servidor de todos" (Mr. 9:35).

- "Den, y se les dará: se les echará en el regazo una medida llena, apretada, sacudida y desbordante. Porque con la medida que midan a otros, se les medirá a ustedes" (Lc. 6:38, NVI).

De corazón a corazón

Dios no nos ha llamado a todas para ser misioneras en las partes más remotas de la tierra; en cambio nos da puertas abiertas para tocar la vida de otras personas. No sé lo que Dios te guiará a hacer. Solo te pido que pienses en la oración que Bob Pierce escribió en su Biblia hace muchos años. Comienza así, y sé sensible a la guía de Dios.

Una de mis citas favoritas sobre la pasión es la de Sarah Breathnach, que escribió:

> El mundo necesita soñadores y el mundo necesita hacedores. Pero, sobre todo, el mundo necesita soñadores que hagan.[1]

Dios no tiene plan más grande que usar a su pueblo para mostrar su amor a otros. Sé una soñadora que esté unida al corazón de Dios, y luego ve con denuedo y cambia la vida de los demás.

Señor, estoy aprendiendo que no se trata de mí, sino de ti. En este día abre mis ojos a las personas a las que tú quieres que yo derrame tu amor, y dame el valor de salir de mi comodidad.

Día 5

El secreto

Hay muchos que quieren hacer cosas grandes para el Señor, pero pocos quieren hacer cosas pequeñas.
D. L. MOODY

El secreto de una vida gozosa, confiada, apasionada es simplemente una palabra: *contentamiento*. Pero ¿qué significa? Un estado de satisfacción. Suficiente. Abundante. Bastante. Como mujeres, muchas de nosotras solemos preocuparnos. Incluso cuando buscamos que Dios nos use, hay un millón de cosas sobre las que podemos preocuparnos: ¿Cómo va a usarme Dios? ¿Estaré lista? ¿Qué pasa si digo lo que no debo? ¿Y si fallo?

Pero la realidad es esta: Todo lo desconocido en nuestra vida es una oportunidad para que Dios provea. Y Dios *proveerá*. Tal vez no cómo pensamos, o de la manera que queremos que lo haga, pero Dios proveerá. Él es total y completamente fiel. Y le gusta obrar en y a través de nuestras vidas.

En la Palabra

Lee Filipenses 4 y presta especial atención a los versículos 11-13:

> *No lo digo porque tenga escasez, pues he aprendido a contentarme, cualquiera que sea mi situación. Sé vivir humildemente, y sé tener abundancia; en todo y por todo estoy enseñado, así para estar saciado como para tener hambre, así para tener abundancia como para padecer necesidad. Todo lo puedo en Cristo que me fortalece.*

Gran parte del descontento que veo en la vida de las mujeres existe porque nos sentimos indefensas, necesitadas y amenazadas, ¡y lo detestamos! Para evitar sentirnos de esta manera, nos ponemos máscaras para esconder nuestras inseguridades, tratamos de demostrar que somos valiosas y eficientes, hacemos lo imposible para complacer a las personas y ganarnos su aprobación, o nos aislamos de las relaciones para evitar que nos decepcionen. Nuestra cultura ha desarrollado reglas inalcanzables de belleza, desempeño, éxito y posesiones, que nos llevan a compararnos con otros. ¡La comparación obviamente vende muchos productos, pero nos roba el verdadero contentamiento!

Sin embargo, la tensión que sentimos puede ser una ventana en nuestra alma. Sara Paddison observó: "El estrés es una biorretroalimentación interior, que nos indica que hay frecuencias que están peleando dentro de nuestro sistema. El propósito del estrés no es lastimarnos, sino permitirnos saber que es tiempo de volver al corazón y comenzar a amar".[1]

Nunca olvidaré un póster en una de las oficinas de mis profesores, que decía: "Felicidad no es tener lo que quieres. Es querer lo que tienes". Esta es una paráfrasis del secreto de Pablo sobre el contentamiento, del que hablaba en su carta a los filipenses. Pablo experimentó una gama completa de sucesos en la vida. Lo adoraron como un dios, y lo golpearon hasta darlo por muerto; ¡ambas cosas en el mismo día! Fue un líder, cuyas motivaciones y métodos a menudo se cuestionaban, pero nunca dejó de amar a Dios, alcanzar a los perdidos y preocuparse por el pueblo de Dios.

El secreto del contentamiento para este hombre muy ocupado con responsabilidades monumentales era bastante simple: Él mantenía sus ojos en Cristo y evitaba la comparación a toda costa. Cuando disfrutó lujos no perdió su enfoque ni cayó en la complacencia. Y cuando sufrió rechazo y otras adversidades, no hizo pucheros, ni miró a su alrededor diciendo: "¿Por qué a los demás les va tan bien y a mí tan mal?".

Los celos no le robaron la pasión, y la autocompasión no le redujo el gozo. En cambio, Pablo reconocía que esta perspectiva no era natural en los seres humanos; provenía solo de una relación cercana, de amor con Cristo. Sin Él, Pablo sabía que volvería a caer en la trampa de la comparación, por eso dijo: "Todo lo puedo en Cristo que me fortalece".

Hazlo realidad en tu vida

La tentación a compararnos está tan arraigada en nuestra vida y en la sociedad, que no solemos dejar este mal hábito de buen gana. Nos aferramos a él hasta el final. ¿Qué final? Para la mayoría de nosotras es el momento del quebrantamiento, el punto en el que finalmente nos damos cuenta de que jugar según las reglas del mundo y a la vez disfrutar a Cristo son caminos opuestos. El Señor sabe que hemos hecho lo imposible para tener ambas cosas, pero Jesús tenía razón: Nadie puede servir a dos señores.

Cuando nos cansamos de todo esto, estamos exactamente como Dios quiere que estemos: abiertas, sinceras, auténticas y listas para confiar en que Él nos llenará de sus deseos, sus valores y sus propósitos. Poco a poco, lo que solía seducirnos ya no nos interesa. En vez de preocuparnos por no tener lo que tienen los demás, puede que ni siquiera lo notemos. Y nuestro corazón comienza a darse cuenta de que esas cosas no eran distracciones neutrales, sino veneno.

¿De qué manera la comparación nos roba el contentamiento?

Nuestros pensamientos son ventanas a nuestros verdaderos deseos. ¿Qué revelan tus fantasías sobre tus verdaderos deseos?

Lee 2 Corintios 12:7-10. ¿Cómo podría Dios usar el sufrimiento y otras adversidades para llevarnos a un momento de quebrantamiento que nos permita experimentar el verdadero contentamiento?

Dedica un momento a leer estos versículos y pensar en cómo se aplican a tu vida. Pon tu nombre en alguna parte de estos versículos. Ora con estos pasajes en tu corazón.

El secreto

- "No sean como ellos, porque su Padre sabe lo que ustedes necesitan antes de que se lo pidan… Más bien, busquen primeramente el reino de Dios y su justicia, y todas estas cosas les serán añadidas" (Mt. 6:8, 33, NVI).
- "Pero gran ganancia es la piedad acompañada de contentamiento" (1 Ti. 6:6).
- "Dos cosas te he demandado; no me las niegues antes que muera: vanidad y palabra mentirosa aparta de mí; no me des pobreza ni riquezas; mantenme del pan necesario; no sea que me sacie, y te niegue, y diga: ¿Quién es Jehová? O que siendo pobre, hurte, y blasfeme el nombre de mi Dios" (Pr. 30:7-9).

De corazón a corazón

Dios usa a su pueblo, su Espíritu y su Palabra para tocar nuestros corazones y llevarnos de la preocupación al contentamiento. Thomas Merton fue un estudiante brillante que disfrutaba de las fiestas con sus amigos, pero el amor de Cristo alteró su vida para siempre. Él describió la influencia que tuvo la Palabra de Dios en su gozo y contentamiento:

> Leer las Escrituras me renueva tanto que toda la naturaleza parece que se renueva alrededor de mí y junto a mí. El cielo parece ser puro, de un azul más frío, los árboles de un verde más profundo… todo el mundo se carga con la gloria de Dios y siento el fuego y la música en la tierra bajo mis pies.[2]

¿Cómo podría usar Dios las Escrituras tan fuertemente en tu vida de modo que sientas "el fuego y la música bajo tus pies"? Todo lo desconocido en nuestra vida es una oportunidad para que Dios provea. ¡Y Él cuidará de nosotras!

―

Dios, haz crecer en mi corazón un contentamiento
bien arraigado en la confianza de que tú estás conmigo
y que siempre me proveerás. Guárdame de compararme
con los demás, y en cambio, abre mi corazón para
ver lo que tú ves en aquellos que me rodean.

Semana 10

Fe extraordinaria:
Cree en Dios aunque la vida no tenga sentido

[Fe:] La confianza inconmovible de que Dios es realmente quien dice que es, aunque yo no sienta su presencia.

La fe auténtica y extraordinaria no surge porque sí. Se cultiva cuando buscamos el corazón de Dios y lo invitamos a cambiarnos de adentro hacia afuera. Cuando comenzamos a verlo y confiar más en Él, experimentamos cambios en todas las áreas de nuestra vida; a veces, poco a poco y, otras veces, de manera repentina y drástica.

Me encanta Jeremías 29:11(NVI): "Porque yo sé muy bien los planes que tengo para ustedes —afirma el SEÑOR—, planes de bienestar y no de calamidad, a fin de darles un futuro y una esperanza". Pero no termina ahí. En el versículo siguiente Dios promete: "Entonces ustedes me invocarán, y vendrán a suplicarme, y yo los escucharé".

¿Estás lista para embarcarte en una aventura de fe? Dios promete revelarse a nuestra vida cuando lo buscamos... como un tesoro escondido. Cuando tú y yo vemos a Dios, nuestra fe crece. Este es el propósito de todo este proceso: que tú y yo busquemos y experimentemos a Dios con todo nuestro ser.

Esta semana, veremos la vida de dos mujeres de admirable fe: Abigail y Elisabet. Ellas confiaron en Dios aunque quienes estaban a su alrededor (específicamente, sus esposos) no tenían fe. Exploraremos cómo es la fe real en cada etapa de la vida: los tiempos buenos de felicidad, los tiempos difíciles de confusión, e incluso los tiempos dolorosos de desesperación.

Día 1

No optes por la salida fácil

Aunque no puedas ver su mano, siempre puedes confiar en su corazón.
CHARLES SPURGEON

Nuestra manera de responder a las adversidades, a menudo expone lo que realmente creemos de Dios. La fe de una mujer se revela cuando una situación aparentemente sin esperanza la tienta a rendirse, desistir, dejar de confiar en Dios y tratar de resolver todo por su propia cuenta. Las adversidades en la vida de Abigail revelaban su fe inquebrantable en Dios.

En la Palabra

Lee 1 Samuel 25 y presta especial atención a los versículos 32-33:

> *Y dijo David a Abigail: Bendito sea Jehová Dios de Israel, que te envió para que hoy me encontrases. Y bendito sea tu razonamiento, y bendita tú, que me has estorbado hoy de ir a derramar sangre, y a vengarme por mi propia mano.*

Abigail tenía un matrimonio muy difícil y doloroso. El nombre de su esposo, Nabal, significaba "necio", y parece ser una representación acertada de su personalidad. Mientras David, el futuro y ungido rey de Israel, escapaba de Saúl, algunos de los hombres de David habían estado con los siervos de Nabal y su rebaño en Carmel. De hecho, los hombres de David habían protegido a los pastores de Nabal y sus rebaños.

Las provisiones de David casi se habían acabado, de modo que envió a sus hombres a pedirle ayuda a Nabal. La respuesta de Nabal

fue menos que generosa. Con arrogancia les dijo a los hombres que no. David se puso furioso y condujo a todo su ejército armado nuevamente hacia la casa de Nabal con toda la intención de matarlo y destruir todo lo que tenía. Pero la esposa de Nabal, Abigail, escuchó lo que estaba sucediendo e intervino para detener el acto de venganza de David.

¿Quién hubiera culpado a Abigail si hubiera dejado que David matara a su esposo "duro y de malas obras"? Puedo imaginar cuán dura era la vida para ella, y ahora ella tenía la oportunidad de librarse de la fuente de esa adversidad. Pero no lo hizo. Ella cargó rápidamente unos burros con los alimentos más exquisitos de su casa, y fue al encuentro de David antes que llegara a su casa. Cuando se encontró con él, en humildad, le pidió perdón en nombre de su esposo. Luego le dio las provisiones que necesitaba y le imploró que evitara un derramamiento de sangre; no por ella o por Nabal, sino para que David mantuviera su conciencia limpia y su reputación sin mancha.

David aceptó este pedido admirable y, bendecido por el discernimiento de Abigail, hizo lo que ella le pidió. Él tomó las provisiones y permitió que ella regresara con su esposo obstinado. Me pregunto cómo se habrá sentido Abigail aquella noche en la cena. Había hecho lo correcto, pero sus circunstancias no habían cambiado.

Luego, Dios intervino. En pocos días, "desmayó su corazón en él [Nabal], y se quedó como una piedra". Mi esposo, Tim, siempre bromea con esta historia... y dice "¡no se metan con una mujer que cree en Dios!". Después de la muerte de Nabal, David envió a buscar a Abigail y le pidió que se casara con él.

Esta mujer de fe confió en Dios e hizo lo correcto, y Dios la honró por su fe. Aunque no deberíamos sacar esta historia del contexto para argumentar que una mujer debería permanecer en una situación de abuso, la sensibilidad de Abigail para con el Espíritu Santo nos sirve de ejemplo a seguir.

Hazlo realidad en tu vida

Veamos nuestra propia vida. Los momentos difíciles de la vida revelan donde ponemos nuestra confianza: como cuando estamos atrasadas con el pago de las cuentas, cuando estamos preocupadas por nuestros hijos, cuando tenemos miedo de perder a alguien que amamos, o cuando nuestra relación matrimonial está dañada. Tú y yo podemos decidir cómo responderemos en momentos de crisis y estrés:

- *¿Le tomaremos la Palabra a Dios y decidiremos confiar y obedecerle aunque no entendamos?* (o)
- *¿Entraremos en pánico y trataremos de tomar la situación en nuestras propias manos?*

¿Crees realmente que Dios está dispuesto a ayudarte? ¿Cómo respondes a los problemas?

Como mujeres, naturalmente, nos gusta tener el control (¡o al menos sentir que lo tenemos!). Pero una mujer que ha puesto su fe en Jesucristo necesita entregar el control de su vida y su corazón a Dios, confiando en Él. ¿Lo hacemos? Confiamos en la salvación de Dios, pero no siempre creemos que Él está presente y dispuesto a ayudarnos aquí y ahora mismo.

Piensa en esta declaración: Confío en que Jesús me llevará a vivir al cielo por la eternidad, pero no creo que Él pueda intervenir o tenga poder sobre mis dificultades presentes. A menudo creemos esta mentira, o al menos vivimos como si la creyéramos. Pero cuando entendemos la verdad de que Dios realmente nos ama, que tiene poder para intervenir en nuestra vida y que está obrando para nuestro bien y para su gloria, podemos tomar la decisión diaria de vivir con fe en Dios.

Para Abigail, fue encargarse de Nabal. ¿Qué es para ti? ¿Cuáles son las relaciones o los factores estresantes de tu vida donde tienes que elegir entre la fe y tomar la situación en tus propias manos?

¿Qué situaciones has enfrentado esta semana pasada que te han dejado vacía y sola? ¿Cómo habría manejado Abigail estas situaciones?

Dedica un momento a leer estos versículos y pensar en cómo se aplican a tu vida. Pon tu nombre en alguna parte de estos versículos. Ora con estos pasajes en tu corazón.

- "Fíate de Jehová de todo tu corazón, y no te apoyes en tu propia prudencia. Reconócelo en todos tus caminos, y él enderezará tus veredas" (Pr. 3:5-6).
- "Dios es nuestro amparo y fortaleza, nuestro pronto auxilio en las tribulaciones" (Sal. 46:1).
- "Además de todo esto, tomen el escudo de la fe, con el cual pueden apagar todas las flechas encendidas del maligno" (Ef. 6:16).

De corazón a corazón

Hubo momentos en mi vida en los que me he preguntado si Dios es quien dice que es. He luchado por creer que Dios me ama, a pesar de mi confusión y mi incapacidad de confiar totalmente. Cuando a mi padre le diagnosticaron un estado avanzado de cáncer, no sabía qué hacer. Tim y yo nos esforzamos por sostenernos en fe, y tratamos de aceptar la posibilidad de que mi padre no sanara. Al principio, solo un pensamiento consumía mis oraciones: "Dios, sánalo. Yo sé que tú puedes hacerlo". Pero a medida que pasaba el tiempo y su salud comenzaba a decaer, comencé a orar: "Señor, te entrego la vida de mi papá".

A veces, mi agenda no concuerda con los planes de Dios, pero estoy aprendiendo a buscarle y luego a confiar en que Él me ayudará en mis dificultades. Tengo la leve sospecha de que Abigail desarrolló el hábito de pedirle sabiduría a Dios para poder lidiar con Nabal cada día. Dios respondió sus oraciones y le dio fe auténtica para confiar en Él y su dirección en los momentos decisivos de la vida.

Dios, creo en ti... y quiero creer más en ti. Quisiera extender mi mano y tocarte, escuchar tu voz para saber exactamente qué hacer. No entiendo todas las cosas que me pasan en la vida, y a veces tengo muchas preguntas. Dame más fe para creer en ti y aferrarme a tus promesas.

Día 2

Contra toda probabilidad

La fe espera de Dios lo que excede todas las expectativas.
ANDREW MURRAY

Mujeres justas sin respuesta a sus oraciones... He conocido muchas de ellas. Mujeres que siguen orando y creyendo aunque las circunstancias parecen imposibles. Elisabet creía que Dios podía hacer lo imposible, y Dios la bendijo con un hijo en su vejez, después de años de vergüenza pública. Esta es una historia que nos ofrece más que un ejemplo humano de paciencia y perseverancia; es una historia de la magnífica fidelidad de Dios con sus hijos de una manera que excede las expectativas y esperanzas humanas. ¡Qué Dios tan maravilloso servimos!

Cuando tú esperas en Dios para recibir dirección, paz, perspectiva o propósito, nunca esperas en vano. Él te oye. Se interesa por ti. Es tu Redentor. Mantente firme en tu fe y alaba a Dios en tu tiempo de espera. Él no se ha olvidado de ti.

En la Palabra

Lee Lucas 1 y presta especial atención al versículo 25 (NVI):

> *"Esto —decía ella— es obra del Señor, que ahora ha mostrado su bondad al quitarme la vergüenza que yo tenía ante los demás".*

Vergüenza, deshonra, humillación. En la Palestina del primer siglo, la infertilidad se consideraba que era el resultado de trágicas desviaciones. Se suponía que la mujer sin hijos había pecado de tal manera que había hecho que Dios le volviera la espalda. Pero incluso

en medio de su dolor, Elisabet era "irreprensible en todos los mandamientos y ordenanzas del Señor".

Elisabet y su esposo Zacarías estaban expuestos a la mirada pública porque él era sacerdote. A menudo, ponemos a los líderes sobre un "pedestal" espiritual, y cuando sus imperfecciones quedan expuestas, los criticamos y murmuramos sobre ellos. Me imagino que esto sucedía en los días de Elisabet y Zacarías.

¿Has sentido alguna vez el dolor de un anhelo incumplido? ¿De ser malentendida por las personas que te rodean? Elisabet debió haber visto innumerables mujeres experimentar el gozo de tener hijos: amigas, vecinas, parientas. Estoy segura de que ella se gozaba con cada una, pero en su corazón debió haberse preguntado: "Señor, ¿y yo?". A medida que pasaban los años, su edad hacía que fuera imposible el embarazo. Aun así, Elisabet seguía orando y confiando en Dios. No es fácil lograr eso, ¿verdad?

Un día, cuando Zacarías tuvo que ir a cumplir una tarea en el templo, se le apareció un ángel y le prometió que respondería sus oraciones por un hijo. De hecho, no sería un hijo cualquiera; ¡sería el niño que Dios escogería para preparar el camino para el Mesías! Sin embargo, el anciano no pudo aceptar espiritualmente la promesa del ángel.

La duda se filtró en su corazón, y él le pidió una señal. ¡Después de años sin hijos, pienso que yo también hubiera pedido una señal! El ángel respondió su petición, pero seguramente no de la manera que Zacarías hubiera querido. ¡Lo dejó mudo hasta que el niño nació!

El sacerdote regresó a su casa. Me pregunto cómo habría sido su primera "conversación" con Elisabet. Le debió haber hecho señales, dibujos y escrito el relato de la visita del ángel. Cuando finalmente Elisabet supo lo que el ángel le había prometido, su corazón estalló de gozo, sin duda.

¿Cómo respondió Elisabet? Vuelve a leer el versículo central de hoy. Sus palabras son importantes: "Esto es obra del Señor". Elisabet sabía quién se merecía la alabanza.

Hazlo realidad en tu vida

¿Puedes imaginarlo? Aunque Elisabet nunca había podido concebir, creyó en la promesa de Dios. Así de simple. Sin cuestionar. Pienso que es probable que yo hubiera dicho: "Voy a esperar los resultados del test de embarazo antes de hacerme ilusiones". ¡Pero no! A pesar de

años de decepciones, Dios había desarrollado la fe de Elisabet. Puesto que ella creía que Dios era capaz y, a la vez, digno de confianza, no tenía razones para dudar de sus promesas.

Dios no siempre responde milagrosamente nuestra oraciones de la manera que le pedimos, pero siempre valora y recompensa nuestra confianza en Él. Me pregunto cuántas veces a lo largo de su vida, Elisabet le rogó a Dios que le diera un hijo, sin tener respuesta.

Nuestra familia y nuestros amigos podrían mover sus cabezas en negación y decir: "¿Para qué esperar? Dios no va a hacer nada bueno por ti. Es hora de seguir adelante con tu vida". Pero la fe extraordinaria se aferra a Dios en los buenos y en los malos tiempos, y confía en Él aunque no vea ninguna evidencia de que su Espíritu esté obrando; y aunque la familia y las amistades hayan perdido la esperanza.

Elisabet dijo: "Esto es obra del Señor". ¡Dios realmente está en medio de todo! Esto no significa no asumir ninguna responsabilidad ni esforzarnos para tener influencia, sino que a fin de cuentas nuestra vida no nos pertenece. Somos de Él. Y hemos sido compradas por un precio. La entrega del control nos trae una enorme libertad.

¿Cómo enfrentas la incertidumbre cuando Dios parece no responder de la manera que piensas que debería?

Lee Hebreos 11, "el capítulo de la fe". ¿Puedes identificarte con algunas de estas personas? ¿De qué manera "esperar" formó parte de sus vidas?

¿Qué situación hay en tu vida en este momento donde tienes que optar por creerle a Dios o ceder a la duda?

Dedica un momento a leer estos versículos y pensar en cómo se aplican a tu vida. Pon tu nombre en alguna parte de estos versículos. Ora con estos pasajes en tu corazón.

- "Alma mía, en Dios solamente reposa, porque de él es mi esperanza. Él solamente es mi roca y mi salvación. Es mi refugio, no resbalaré" (Sal. 62:5-6).

- "Porque todo lo que es nacido de Dios vence al mundo; y esta es la victoria que ha vencido al mundo, nuestra fe" (1 Jn. 5:4).

- "Cuando yo decía: Mi pie resbala, tu misericordia, oh Jehová, me sustentaba" (Sal. 94:18).

De corazón a corazón

Para mí, los momentos de esperar en Dios por lo imposible pueden ser agotadores y desconcertantes. Estoy tan desesperada por recibir una respuesta, que trato de decirle a Dios exactamente qué hacer y cómo hacerlo. Quiero acelerar el proceso. Y no funciona. Si tú eres como yo, te darás cuenta de que no hay nada que puedas hacer para controlar y resolver esa situación… sin importar lo que sea.

Es por ello que tengo que ir al Salmo 46, especialmente el versículo 10: "Quédense quietos, reconozcan que yo soy Dios" (NVI). No importa que esté pasando en mi vida, Él está en medio de todo, incluso en esas oraciones sin respuesta.

Elisabet decidió gozarse en la promesa de Dios, aunque no veía la respuesta de Dios a sus oraciones. Nosotras podemos luchar con nuestras dudas y creer la verdad: "Porque yo Jehová no cambio" (Mal. 3:6). Él es fiel, misericordioso y compasivo contigo y conmigo. Siempre.

Cuando comprendemos que las decepciones y los sufrimientos son herramientas en las tiernas manos de Dios para aumentar y formar nuestra fe, podemos gozarnos en la obra de Dios, no solo en nuestras circunstancias. Las dificultades no significan que Dios nos ha abandonado. ¡Todo lo contrario!

Señor, estoy desilusionada y confundida porque estoy esperando _____. Quiero confiar en ti y no rendirme. Ayúdame, Señor, a sentir y conocer tu presencia y tu poder. Aumenta mi fe, Dios, y enséñame lo que significa realmente depender de ti.

Día 3

Agradece a Dios por los buenos tiempos

*Dios te ha dado hoy el regalo de 86.400 segundos.
¿Has usado uno para decirle "gracias"?*
WILLIAM A. WARD

La gratitud incentiva la fe. ¿Cómo te sientes cuando cocinas una cena maravillosa para tu familia, y todos la devoran y se levantan de la mesa... sin ni siquiera decir "gracias mamá"? En vez de expresar agradecimiento, sintonizan el canal ESPN o se meten en Facebook. ¿Te suena? ¿Cómo te sientes cuando dedicas mucho tiempo en ayudar a una amiga y ella parece dar por hecho tu disponibilidad? Pienso que así es como Dios se siente cuando no nos detenemos a darle gracias por sus bendiciones.

En la Palabra

Lee todo el Salmo 145 y presta especial atención a los versículos 4-5:

> *Generación a generación celebrará tus obras, y anunciará tus poderosos hechos. En la hermosura de la gloria de tu magnificencia, y en tus hechos maravillosos meditaré.*

¿Cuán a menudo alababa David a Dios? Mira tu Biblia y llena los espacios en blanco.

Versículo 2: "_____ te bendeciré, y alabaré tu nombre eternamente y para siempre".

Versículo 21: "La alabanza de Jehová proclamará mi boca; y todos bendigan su santo nombre _____".

En este salmo acróstico, David emplea una inmensa creatividad para expresar agradecimiento a Dios. Cada una de las 21 líneas comienza con una letra del alfabeto hebreo. La tradición nos dice que el pueblo de Dios recitaba todos los días este salmo junto al *Shemá*.[1] Aunque debemos evitar los rituales vacíos, encontrar una manera regular y creativa de alabar a Dios nos ayuda a disciplinar nuestro corazón para meditar en quién es Él.

Algunas mujeres enfrentamos problemas tan desmoralizadores que nos hacen desfallecer, pero todas necesitamos pedirle a Dios que nos ayude a ver todas las maravillosas bendiciones que Él nos da cada día. En nuestra cultura pudiente, tomamos muchas de estas bendiciones por hechas. Es muy fácil olvidar y dejar a Dios fuera de la ecuación y actuar como si ni siquiera existiera. El escritor Romano Guardini muestra lo absurdo que es olvidarnos de Dios, cuando escribe:

> ¿Como puede ser que Dios está presente en todo el universo, que todo lo que es viene de su mano, que todos nuestros pensamientos y emociones solo tienen importancia en Él; sin embargo, ni siquiera nos estremecemos ni nos conmovemos ante la realidad de su presencia, sino que podemos vivir como si Él no existiera? ¿Cómo es posible este engaño realmente satánico?[2]

Pienso con frecuencia en la historia de los diez leprosos que Jesús sanó. Solamente uno de ellos regresó para dar gracias a Jesús. Demasiado a menudo, actúo como los otros nueve: recibo la bendición de Dios, pero no hago una pausa para agradecérsela. Yo quiero ser alguien que recuerde que Dios le ha bendecido, que se sorprenda por la bondad y el amor de Jesús por su vida. Me he propuesto ser como aquel que regresó a dar las gracias. ¿Y tú?

Hazlo realidad en tu vida

Thelma Wells, a quien digo con cariño "Mamá T", suele decir: "¡Ponte a alabar!". Dios no quiere un corazón superficialmente positivo, apenas feliz, sino genuinamente agradecido. ¿Qué clase de persona eres tú?

- *La mujer que ve el vaso medio lleno* tiende a ver lo bueno en cada situación y en cada relación.

- *La mujer que ve el vaso medio vacío* tiende a ser analítica, realista e incluso desconfiada.

Permíteme decirlo otra vez: la gratitud no es tan solo una sugestión que nos hace sentir bien. Nuestra salud espiritual y nuestra influencia en aquellos que nos rodean depende de desarrollar esta "actitud de agradecimiento".

La alabanza produce gozo en el corazón de Dios (y en el nuestro), pero eso no es todo. ¡La alabanza aumenta nuestra fe en Dios! Al mirar atrás y recordar cuán fiel ha sido Dios en el pasado —cuánto ha provisto, cuidado y hecho milagros en nuestra vida— no podemos hacer más que confiar en Dios en las situaciones desconocidas que tenemos por delante. Cuanto más vemos a Dios obrar, más crece nuestra confianza de que Dios realmente es quien dice que es. Y esta es la fe.

Vuelve a leer Salmos 145:1-5. Escribe algunas de las bendiciones y regalos que Dios te ha dado, y tómate un tiempo para darle gracias a Él.

Lee la historia de los leprosos sanados de Lucas 17:11-19. ¿Te pareces más al hombre que regresó o a los nueve que no regresaron? ¿Cómo puedes comenzar hoy a desarrollar gratitud en tu vida?

¡Ponte a alabar! Estas son algunas ideas para comenzar. Agrega algunas ideas propias al final. ¡Recuerda que *la adoración es tu expresión creativa hacia Dios*, no un ritual vacío!

- Haz una lista actual de cosas por las que estás agradecida a Dios.

- Aparta un tiempo para agradecer a Dios por sus respuestas a las oraciones.

- Comienza un diario personal, canta, danza o pinta en alabanza a Dios.

- Usa tu tiempo en la ducha, en el automóvil o en un viaje para enfocarte en alabar a Jesús.
- Pon versículos o citas de las Escrituras en tu refrigerador, espejo o escritorio.

Dedica un momento a leer estos versículos y pensar en cómo se aplican a tu vida. Pon tu nombre en alguna parte de estos versículos. Ora con estos pasajes en tu corazón.

- "Toda buena dádiva y todo don perfecto desciende de lo alto, del Padre de las luces, en el cual no hay mudanza, ni sombra de variación" (Stg. 1:17).
- "En el día del bien goza del bien; y en el día de la adversidad considera. Dios hizo tanto lo uno como lo otro, a fin de que el hombre nada halle después de él" (Ec. 7:14).
- "Y comerás y te saciarás, y bendecirás a Jehová tu Dios por la buena tierra que te habrá dado. Cuídate de no olvidarte de Jehová tu Dios, para cumplir sus mandamientos, sus decretos y sus estatutos que yo te ordeno hoy" (Dt. 8:10-11).

De corazón a corazón

Recuerdo que el enfoque de las conversaciones con mi padre cambió cuando comenzó su tratamiento contra el cáncer. Antes de su diagnóstico, hablábamos de vacaciones, sueños, planes para el futuro… todas las alegrías por las que mi padre y yo estábamos agradecidos. Pero después, festejamos cosas como el buen resultado de su hemograma completo, noches completas de descanso, medicaciones eficaces para el dolor y retener comidas nutritivas.

Mi padre y yo decidimos alabar a Dios en ambas situaciones. Estábamos alabándole simplemente por cosas diferentes. Cuando buscamos bendiciones de Dios grandes y asombrosas, es fácil confundirnos a la hora de alabar. Nos olvidamos de las cosas pequeñas, sutiles y comunes que también son milagros.

En el presente, simples actos como sostener una mano, mirar un atardecer y llamar por teléfono a mi madre, tienen un significado más profundo que antes que mi papá tuviera cáncer. ¿Qué me dices de ti?

Respira hondo y piensa, y puede que comiences a ver las cosas un poco diferentes. Yo lo hice.

Señor, muchas veces me olvido de decirte gracias. Estoy tan ocupada y apremiada, que por momentos me olvido de ti. Perdóname. Abre mis ojos para ver todas las veces que has estado a mi lado... las veces que me bendices y cuidas de mí. Quiero invitarte a intervenir en cada parte de mi vida...

Día 4

Clama a Dios

Desarrollar una fe firme es soportar grandes pruebas. Yo he desarrollado mi fe al estar firme en medio de pruebas severas.
GEORGE MÜLLER

Perder un empleo. Un diagnóstico aterrador. Hijos enfermos. Un accidente. La lista de posibles pruebas continúa. Puede que no estemos perdidas en un desierto desolador o en una profunda oscuridad pero, sin duda, a veces nos sentimos así. Para el pueblo de Israel, esa adversidad incluyó la cautividad, el exilio, la separación de sus familias, y vivir en una tierra extraña, impía. El salmo de hoy nos cuenta la historia de cómo el pueblo de Dios luchó con la adversidad y clamó a Dios con fe.

En la Palabra

Lee el Salmo 107 y presta especial atención a los versículos 4, 10, 17 y 28:

> *Anduvieron perdidos por el desierto, por la soledad sin camino, sin hallar ciudad en donde vivir... Algunos moraban en tinieblas y sombra de muerte, aprisionados en aflicción y en hierros... Fueron afligidos los insensatos, a causa del camino de su rebelión y a causa de sus maldades... Entonces claman a Jehová en su angustia, y los libra de sus aflicciones.*

Las Escrituras nunca endulzan los problemas de la vida. Dicen las cosas como son. Sí, podemos tener una fuerte esperanza de que Dios,

de alguna manera, orquestará incluso los sucesos más dolorosos de nuestra vida y sacará algo bueno de ellos, pero la Biblia nunca recomienda minimizar nuestros problemas y excusar a quienes los causan o negar que incluso existen.

En cada página, se nos anima a ver la vida tal cual es y confiar en la sabiduría, la bondad y la grandeza de Dios. El proceso de ser fiel en medio de las dificultades es donde aprendemos las lecciones más preciadas de la vida.

En el Salmo 107 encontramos cuatro grupos de personas que estuvieron en grandes problemas. A veces, su dilema se lo causaron ellos mismos debido a decisiones malas y necias, en ocasiones parecía un accidente; y, en un caso, Dios mismo causó la dificultad que enfrentaron. Independientemente de la causa del problema, cada grupo de personas tuvo la misma respuesta: clamaron al Señor en su angustia, y cada vez Dios respondió a sus oraciones. La fe les permitió a los israelitas creer que Dios estaba atento a su clamor y dispuesto a ayudarles.

Aun cuando no podían sentir la presencia de Dios.
Aun cuando pecaron.
Aun cuando estaban confundidos.
Aun cuando estaban enojados.
Aun cuando fallaron.

Otra vez, clamaron al Señor en su angustia. Estaban *desesperados*. Sabían que necesitaban a Dios. ¿Qué hizo Dios? (Pistas: versículos 6, 13, 19, 28).

Hazlo realidad en tu vida

Cuando enfrentamos tiempos difíciles o sentimos la devastación de la muerte, la enfermedad u otros traumas inesperados, naturalmente acudimos a Dios y le preguntamos: "¿Por qué?".

¿Sobre qué le has estado preguntando a Dios "por qué" últimamente? Piensa en ello.

- "Dios, ¿Por qué_____?".
- "Dios, ¿Por qué_____?".

"Por qué" no es una mala pregunta, y no está mal que se lo preguntemos. El problema es que a veces (tal vez muchas veces) no podemos saber la respuesta. De modo que la segunda pregunta que debemos

hacer es: "¿Y ahora qué?". No importa cuál sea la causa, nuestra respuesta debe ser aferrarnos a la mano de Dios y confiar en su dirección. A veces, como en la historia de Sadrac, Mesac y Abednego, el Señor nos rescata de nuestras dificultades, pero muchas más veces nos da la fortaleza para atravesarlas. Y cuando estamos demasiado débiles para seguir caminando, Dios mismo nos levanta y nos lleva. Curiosamente, es a menudo en medio de las pruebas más difíciles de la vida que nos acercamos más a Jesús.

¿Cómo respondes generalmente al dolor, la aflicción y la decepción? ¿Los ignoras? ¿Simulas hasta que todo pasó? ¿Qué haces para resistir?

¿Qué hizo el pueblo en el Salmo 107?

La desesperación puede llevarnos a hacer algunas cosas bastante descabelladas que solo nos hieren más. Si tú no clamas a Dios, clamarás a otra cosa. Ser una mujer de fe no significa anular o no tener en cuenta tu corazón. En vez de tratar de abrirte paso a la fuerza y confiar en tus propias fuerzas, o tan solo "resistir", ¿por qué no invitas al "varón de dolores, experimentado en quebranto" (Is. 53:3) a tus dificultades? ¡La desesperación siempre debería llevarnos a Él!

Dedica un momento a leer estos versículos y pensar en cómo se aplican a tu vida. Pon tu nombre en alguna parte de estos versículos. Ora con estos pasajes en tu corazón.

- "De lo profundo, oh Jehová, a ti clamo. Señor, oye mi voz; estén atentos tus oídos a la voz de mi súplica" (Sal. 130:1-2).

- "Clama a mí, y yo te responderé, y te enseñaré cosas grandes y ocultas que tú no conoces" (Jer. 33:3).

- "Busqué a Jehová, y él me oyó, y me libró de todos mis temores. Los que miraron a él fueron alumbrados, y sus rostros no fueron avergonzados" (Sal. 34:4-5).

De corazón a corazón

Nunca olvidaré aquella noche lluviosa, sombría y aterradora en que conducía detrás de la ambulancia en la cual iba mi padre. Ese día el médico nos había dicho que tenía tan solo dos semanas de vida. Estaba volviendo del hospital para morir en casa. ¿Has sentido alguna vez que Dios te traicionó? Yo me sentí así ese día. Con un corazón destruido, me di cuenta de la ironía. *Me di cuenta de que en breve estaría conduciendo detrás de un coche fúnebre.* Con lágrimas que corrían por mis mejillas, le hice a Dios un millón de preguntas. *¿Por qué? ¿Cómo pudiste? Te pedimos que lo sanaras.* Mi corazón sentía tanta penumbra como la tormenta que había en el exterior. Me sentía sola, abandonada e incluso enojada. Pero estoy aprendiendo que nuestro dolor es a menudo el salón de clases de Dios. Philip Yancey escribe:

> Una vez, San Gregorio de Nisa dijo que la fe de San Basilio era "ambidextra", porque le daba la bienvenida a los placeres con la mano derecha y a las aflicciones con la izquierda, convencido de que ambos servirían al designio de Dios para su vida.[1]

¿Creemos realmente que Dios puede cumplir sus propósitos por medio de nuestro dolor? Si queremos sus propósitos y no tan solo nuestro bienestar, acudiremos a Él en nuestros momentos más difíciles. La fe significa realmente creer, como dijo Pablo: "Por lo cual estoy seguro de que ni la muerte, ni la vida, ni ángeles, ni principados, ni potestades, ni lo presente, ni lo por venir, ni lo alto, ni lo profundo, ni ninguna otra cosa creada nos podrá separar del amor de Dios, que es en Cristo Jesús Señor nuestro" (Ro. 8:38-39).

Dios, estoy clamando a ti, porque no sé qué más hacer. Estoy cansada de tratar de ser fuerte y resolver la vida por mi cuenta. Así como lo hiciste en la Biblia, te ruego que me libres. Ayúdame. Aumenta mi fe.

Día 5

No pierdas la calma en los momentos de confusión

La fe es como un radar que ve a través de la niebla.
CORRIE TEN BOOM

Pescador. Discípulo. Amigo. Pedro juró que moriría por Jesús si era necesario. Negar a su maestro era inconcebible. ¿Y luego? En la confusión y en el calor del momento, Pedro hizo lo que había jurado que nunca haría: negó a Cristo. El caos y la crisis pueden herir nuestra alma, destrozar nuestra fe, que una vez parecía muy real. Mantener la calma en los momentos de confusión puede ser muy difícil. Igual que a Pedro, el temor y la duda pueden llevarnos a hacer cosas que nunca pensamos que haríamos.

En la Palabra

Lee Mateo 26:31-35 y presta especial atención al versículo 75:

> *Entonces Pedro se acordó de las palabras de Jesús, que le había dicho: Antes que cante el gallo, me negarás tres veces. Y saliendo fuera, lloró amargamente.*

Pedro tenía altas expectativas de un ascenso en su posición, porque estaba unido y apegado a Jesús. Pero ahora, en una cena incómodamente solemne, Jesús estaba hablando y actuando de manera muy extraña. Dijo varias veces que estaba yendo a Jerusalén a morir.

Pedro, igual que los otros discípulos, no sabía cómo interpretarlo. Después de todo, las multitudes eran más grandes que nunca, y la gente incluso estaba hablando de hacer a Jesús rey. Y si Jesús llegaba a

ser rey, ¿quién sería su primer ministro? ¿Quién sería el jefe del equipo? Eso es: Pedro.

Jesús siempre había dicho algunas cosas bastante raras, como: "el que cree en mí, aunque esté muerto, vivirá", "el que quiera hacerse grande entre ustedes deberá ser su servidor", y cosas por el estilo. Pero ahora, en la noche de la Pascua, parecía hablar en serio. Jesús predijo que uno de los discípulos lo traicionaría.

Pedro se sobresaltó. ¡Espera un minuto! Él quería estar seguro de que Jesús y todos supieran que no iba a ser él. Así que insistió: "Señor, dispuesto estoy a ir contigo no solo a la cárcel, sino también a la muerte". Me encantaría haber visto la mirada de Jesús cuando escuchó ese comentario. Jesús le respondió: "Pedro, te digo que el gallo no cantará hoy antes que tú niegues tres veces que me conoces".

Fue cierto. Temprano en la mañana siguiente, Pedro dijo por tercera vez que no conocía a ese hombre, Jesús. El gallo cantó y Pedro se dio cuenta de que había traicionado a aquel que tanto amaba. Y lloró amargamente.

Hazlo realidad en tu vida

¿Has tenido alguna vez un momento como el de Pedro? ¿Acaso en medio de un caos y una crisis, tu fe desfalleció e hiciste lo que dijiste que nunca harías?

Hay veces en nuestra vida cuando sentimos que sabemos exactamente lo que Dios va a hacer; de hecho, lo que *debería* hacer. Hemos orado, hemos estudiado las Escrituras y hemos hablado con amistades sobre la dirección que planeamos tomar, y todo parece darnos luz verde. Pero de alguna manera, las cosas no funcionan como las planeamos. Un hijo, un esposo, una amiga o un jefe no responden de la manera que esperábamos. Redoblamos nuestras oraciones, y estamos seguras de que esta vez las cosas saldrán bien. Pero no es así. Otro contratiempo; otra decepción. Cuando estamos confundidas, podemos sentirnos tentadas a dejar de creer en Dios. En estos momentos, nuestra fe desfallece. Dedica un tiempo a orar, reflexionar y hablar con personas maduras y piadosas y escuchar sus sugerencias; pero sigue aferrada a Dios y clama a Él en medio de tu confusión. Esta oración de Thomas Merton me invita de veras a ser sincera con Dios:

Mi Señor y Dios, no tengo idea hacia dónde voy. No veo el camino a seguir. No sé exactamente dónde voy a terminar. Ni siquiera me conozco a mí mismo, y el hecho de creer que estoy siguiendo tu voluntad no significa que realmente lo esté haciendo. Pero creo que el deseo de agradarte sí te agrada.[1]

El resto de la historia con Pedro es que Jesús le dio un trato especial y se encontró con él. En su conversación, Jesús lo perdonó por haberle fallado y lo restauró para que pudiera ser un líder eficiente. La confusión no fue el final para Pedro. De hecho, produjo un cambio radical en su relación con Jesús. ¡Su fe creció! Poco después, este hombre, que había negado a Jesús, estaba proclamando: "A este Jesús resucitó Dios, de lo cual todos nosotros somos testigos" (Hch. 2:32).

Piensa en este día en un momento como el de Pedro en tu vida. Puede que te sientas confundida porque estás tratando de confiar en Dios, pero las cosas no están funcionando de la manera que pensabas.

Tal vez tu fe esté desfalleciendo.

Tal vez estés exhausta.

¿Cómo puedes aplicar prácticamente la enseñanza de hoy a tu situación? No tengas reparos en enfrentarte a las preguntas y dudas que sientas. Tal vez hasta podrías escribirlas.

Jesús restauró a Pedro después de su fracaso y confusión. ¿Crees que este mismo Dios será fiel contigo?

Cuando te sientes confundida y frustrada, las promesas de la Palabra de Dios son un ancla para tu alma; una luz que te muestra cada paso a dar... un paso a la vez. Si hoy te sientes desconcertada y preocupada, enfócate nuevamente en las promesas de Dios para ti.

Dedica un momento a leer estos versículos y pensar en cómo se aplican a tu vida. Pon tu nombre en alguna parte de estos versículos. Ora con estos pasajes en tu corazón.

- "Porque me has visto, Tomás, creíste; bienaventurados los que no vieron, y creyeron" (Jn. 20:29).

- "Ustedes, en cambio, queridos hermanos, manténganse en el amor de Dios, edificándose sobre la base de su santísima fe y orando en el Espíritu Santo, mientras esperan que nuestro Señor Jesucristo, en su misericordia, les conceda vida eterna" (Jud. 20-21).

De corazón a corazón

Desde el momento que a mi padre le diagnosticaron cáncer, Tim y yo comenzamos a orar por su total sanidad. Sin duda alguna, estuvimos luchando. Y aquella noche oscura y lluviosa en la que mi padre volvió para recibir cuidados en el hogar, quedé insensibilizada. Sin embargo, nunca voy a olvidar las palabras de mi padre, cuando me dijo: "Julie, Dios va a sanarme. Ya sea que me sane aquí o me sane allá... en el cielo".

Puede que no siempre podamos mantener la calma en lo que nos acontezca, pero hoy *podemos* mantener la calma en Jesús. Sujétate fuertemente a Él. Si eres hija de Dios, tu Abba Padre te tiene en sus brazos. Y nada ni nadie te puede arrebatar. Así que, sigue aferrada a Aquel que te ha mostrado su amor, aun cuando estás confundida.

Dios, gracias por ser fiel conmigo, incluso cuando mi fe se acaba. Sígueme enseñando lo que significa realmente confiar en ti, aun en las dificultades. Muéstrame la luz de tu Palabra, y cuando no encuentro tu mano, Dios, ayúdame a confiar en tu corazón.

Notas

Semana 1
Introducción
1. Jean Kerr, *Finishing Touches* (Nueva York: Dramatists Play Service, 1973), p. 57.
2. George Iles, *Canadian Stories* (Nueva York: Choosing Books, 1918), p. 167.

Día 1
1. Pearl Buck, *To My Daughters, With Love* (Nueva York: The John Day Company, 1967), pp. 15-16.
2. Anne Lamott, *Bird by Bird: Some Instructions on Writing and Life* [*Pájaro a pájaro: Algunas instrucciones para escribir y para la vida*] (Nueva York: Anchor Books, 1994), p. xxiii. Publicado en español por Ilustrae.

Día 3
1. Vaclav Havel, *Disturbing the Peace* (Nueva York: Vintage Books, 1990), p. 181.

Día 4
1. C. S. Lewis, *The Weight of Glory* (Nueva York: HarperCollings, 2001), p. 26.
2. Lewis, *The Problem of Pain*, [*El problema del dolor*] (Nueva York: HarperCollins, 1996), p. 116. Publicado en español por Ediciones RIALP.
3. Nouwen, *The Wounded Healer The Wounded Healer: Ministry in Contemporary Society* [*El sanador herido*] (Nueva York: Doubleday, 1979), p. 93. Publicado en español por PPC.

Día 5
1. Mary Lou Redding, *100 Meditations on Hope, Selected from The Upper Room Daily Devotional Guide* (Nashville: The Upper Room, 1995), p. 8.
2. R. C. Sproul, *The Purpose of God: An Exposition of Ephesians* (Fearn, Scotland: Christian Focus, 2006), p. 40.

Semana 2
Día 1
1. Anne Roiphe, citado en: Richard S. Zera, *Business Wit and Wisdom* (Washington, DC: Beard Books, 2005), p. 14.

Día 3
1. Stasi Eldredge, *Captivating: Unveiling the Mystery of a Woman's Soul* [*Cautivante: Descubriendo el misterio del alma de una mujer*] (Nashville: Thomas Nelson, 2010), p. 110. Publicado en español por Thomas Nelson Inc.

Día 5
1. Larry Crabb, *Finding God* (Grand Rapids, MI: Zondervan, 1995), p. 18.
2. C. S. Lewis, *The Lion, the Witch, and the Wardrobe* [*El león, la bruja y el ropero*] (Nueva York: HarperCollins, 1982), p. 146. Publicado en español por HarperCollins.

Semana 3
Día 4
1. Gerald May, citado en: Luci Shaw y Eugene Peterson, *Water My Soul: Cultivating the Interior Life* (Vancouver, BC: Regent College Publishing, 2003), p. 121.
2. C. S. Lewis, *The Problem of Pain* [El problema del dolor] (Nueva York: HarperCollins, 1996), p. 91. Publicado en español por Ediciones RIALP.
3. Walter Ciszek, *He Leadeth Me* (San Francisco: Ignatius, 1973), pp. 88-89.
4. Dan Allender, *The Healing Path: How the Hurts in Your Past Can Lead You to a More Abundant Life* (Colorado Springs: Waterbrook, 1999), pp. 5-6.

Día 5
1. Henri J. M. Nouwen, *The Wounded Healer: Ministry in Contemporary Society* [El sanador herido] (Nueva York: Doubleday, 1979). Publicado en español por PPC.
2. Daphne Rose Kingma, *365 Days of Love* (Newburyport, MA: Conari Press, 2002), p. 196.

Semana 4
Día 1
1. Joseph M. Stowell, *Why It's Hard to Love Jesus* (Chicago: Moody, 2003), p. 93.

Día 4
1. Frederick Buechner, *Wishful Thinking* (San Francisco: HarperCollins, 1993), p. 2.

Día 5
1. Philip Yancey, *What's So Amazing About Grace?* [Gracia divina vs. Condena humana] (Grand Rapids, MI: Zondervan, 1997), p. 84. Publicado en español por Editorial Vida.
2. C. S. Lewis, *Mere Christianity* [Mero cristianismo] (Nueva York: HarperCollins, 2001), p. 115. Publicado en español por RIALP.

Semana 5
Día 1
1. Thomas Merton, *No Man Is an Island* (Boston: Shambhala Publications, 2005), p. xii.
2. Erik Erikson, *Identity and the Life Cycle, Volume 1* (Nueva York: W.W. Norton & Company, 1980).

Día 2
1. Catherine Mumford Booth, *Papers on Aggressive Christianity* (Londres: The Salvation Army), p. 67.

Día 3
1. Blaise Pascal, *Pensées: Notes on Religion and Other Subjects*, trad. Lois Lafuma (Nueva York: Dutton, 1980), p. 172.

Día 5
1. Zig Ziglar, Ike Reighard y Dwight Reighard, *The One Year Daily Insights with Zig Ziglar* (Carol Stream, IL: Tyndale, 2009), p. 324.

Semana 6
Día 3
1. Larry Crabb, "Enter the Mystery: Heart First, Then with your Head", *Christian Counseling Today* 15, no. 4 (2007), p. 58.
2. Ibíd.

Semana 7
Día 1
1. Phyllis Stanley, citado en: Linda Dillow, *Calm My Anxious Heart* [Calma mi ansioso corazón] (Colorado Springs: NavPress, 1998), p. 105. Publicado en español por Concepts & Value.

Notas

Día 2
1. Marian Wright Edelman, *The Measure of Our Success: A Letter to My Children and Yours* (Boston: Beacon Press, 1993), p. vii.

Día 3
1. Os Guinness, *The Call* (Nashville: Word Publishing 1998), p. 4.

Día 4
1. Miguel de Unamuno, citado en: James Houston, *In Pursuit of Happiness* (Colorado Springs: NavPress, 1996), p. 264.

Día 5
1. John Piper, *Brothers, We Are Not Professionals: A Plea to Pastors for Radical Ministry* [*Hermanos, no somos profesionales: El pedido de un ministerio radical a los pastores*] (Nashville: B&H Books, 2002), p. 45. Publicado en español por Editorial CLIE.

Semana 8

Día 2
1. John Fischer, *Real Christians Don't Dance*! (Bloomington, MN: Bethany House Publishers, 1988), p. 51.

Día 3
1. Les Parrott y Leslie Parrott, *Relationships* (Grand Rapids, MI: Zondervan, 1998), p. 20.
2. John Bunyan, *The Works of John Bunyan: Experimental, Doctrinal y Practical* (Londres: Blackie & Son, 1850), p. 570.

Día 4
1. Gary Smalley y John Trent, *The Blessing* [*La bendición*] (Nueva York: Simon & Schuster, 1986). Publicado en español por Grupo Nelson.
2. Albert Schweitzer, citado en: Jamie Miller, *Yes, There Is Something You Can Do: 150 Prayers, Poems and Meditations for Times of Needs* (Gloucester, MA: Fair Winds Press), p. 13.

Día 5
1. Leo Tolstoy, citado en: M. Gary Neuman, *Emotional Infidelity: How to Affair-Proof Your Marriage and 10 Other Secrets to a Great Relationship* (Nueva York: Three Rivers Press, 2002), p. 96.

Semana 9

Día 1
1. Allan Bloom, *The Closing of the American Mind* (Nueva York: Simon & Schuster, 1987), p. 201.
2. Richard Foster, *Celebration of Discipline: The Path to Spiritual Growth* [*Celebración de la disciplina*] (Nueva York: HarperCollins, 1978), p. 15. Publicado en español por Editorial Peniel.

Día 2
1. G. K. Chesterton, *A Miscellany of Men* (Norfolk, VA: IHS Press, 2004), pp. 159-160.

Día 3
1. Frederick Buechner, *Wishful Thinking* (San Francisco: HarperCollins, 1993), p. 28.

Día 4
1. Sarah Ban Breathnach, *Simple Abundance: A Daybook of Comfort and Joy* (Nueva York: Hachette Book Group, 1995), p. 45.

Día 5
1. Sara Paddison, citado en: Michael Olpin y Margie Hesson, *Stress Management for Life: A Research-Based Experimental Approach* (Belmont, CA: Wadsworth, 2009), p. 256.
2. Thomas Merton, *The Signs of Jonas* (San Diego: Harcourt, 1981), pp. 215-216.

Semana 10
Día 3
1. El *Shemá* es el conjunto principal de plegarias de los judíos, que se recita a la madrugada y al atardecer. Se basa en Deuteronomio 6:4: "Oye, Israel: Jehová nuestro Dios, Jehová uno es".
2. Romano Guardini, *The Lord* [*El Señor*] (Chicago: Regnery Gateway, 1996), p. 246. Publicado en español por Editorial Lumen.

Día 4
1. Philip Yancey, *Reaching for the Invisible God* [*Al encuentro del Dios invisible*] (Grand Rapids, MI: Zondervan, 2000), p. 69. Publicado en español por Editorial Vida.

Día 5
1. Thomas Merton, *Thoughts in Solitude* (Garden City, NJ: Image/Doubleday, 1968) p. 81.

Mujer, tú puedes alcanzar la libertad emocional

Promesas de Dios para la esperanza y la sanidad

JULIE CLINTON

Con historias reales y conmovedoras, así como ejemplos de las mujeres de la Biblia, Julie nos brinda ayuda específica para cada emoción debilitante. También proporciona un estudio bíblico en profundidad de la Palabra de Dios y sus provisiones de gracia y de perdón. Las mujeres descubrirán el libro perfecto tanto para una persona que busca sanidad como para usar en un grupo de estudio bíblico. Dios puede sanar los traumas emocionales.

EDITORIAL PORTAVOZ

NUESTRA VISIÓN

Maximizar el efecto de recursos cristianos de calidad que transforman vidas.

NUESTRA MISIÓN

Desarrollar y distribuir productos de calidad —con integridad y excelencia—, desde una perspectiva bíblica y confiable, que animen a las personas a conocer y servir a Jesucristo.

NUESTROS VALORES

Nuestros valores se encuentran fundamentados en la Biblia, fuente de toda verdad para hoy y para siempre. Nosotros ponemos en práctica estas verdades bíblicas como fundamento para las decisiones, normas y productos de nuestra compañía.

Valoramos la excelencia y la calidad
Valoramos la integridad y la confianza
Valoramos el mérito y la dignidad de los individuos y las relaciones
Valoramos el servicio
Valoramos la administración de los recursos

Para más información acerca de nuestra editorial y los productos que publicamos visite nuestra página en la red: www.portavoz.com